mark

這個系列標記的是一些人、一些事件與活動。

Mark 109

中共開國領袖淘寶祕聞

作者：楊中美

編輯：李濰美

封面設計：張士勇

校對：楊菁、趙曼如、李昧、楊中美

法律顧問：全理法律事務所董安丹律師

出版者：大塊文化出版股份有限公司

地址：台北市105南京東路四段25號11樓

www.locuspublishing.com

讀者服務專線：0800-006689

TEL：(02) 87123898　FAX：(02) 87123897

郵撥帳號：18955675　戶名：大塊文化出版股份有限公司

版權所有　翻印必究

總經銷：大和書報圖書股份有限公司

地址：新北市五股工業區五工五路2號

TEL：（02）89902588　FAX：（02）22901658

初版一刷：2015 年 8 月

ISBN　978-986-213-620-1

定價：新台幣350元

Printed in Taiwan

國家圖書館出版品預行編目資料

中共開國領袖淘寶祕聞／楊中美著.
－初版.－臺北市：大塊文化，2015.08
面；　公分.--（Mark；109）
ISBN　978-986-213-620-1（平裝）

1. 蒐藏　2. 文集

999.207　　　104011993

細說紅朝淘寶軼事，這些權傾一時的人物如何成為大收藏家

中共開國領袖淘寶祕聞

楊中美——著

目錄

序章

他們的寶藏是怎樣煉成的

一、紅朝登場與國寶文物的流向

中共建國初文物流向

一九四九年四月二十三日晚，毛澤東在北平（北京）香山的雙清別墅，聽到了人民解放軍佔領了南京總統府，插上象徵新朝的紅色軍旗。毛十分興奮，詩興大發，信筆在宣紙信箋上寫下《人民解放軍佔領南京》七律一首：

鍾山風雨起蒼黃，百萬雄師過大江，

虎踞龍盤今勝昔，天翻地覆慨而慷。

宜將剩勇追窮寇，不可沽名學霸王。

天若有情天亦老，人間正道是滄桑。

寫畢，毛隨手改了兩處便放置一旁，由秘書田家英小心地保存了起來。一九六三年田家英編輯《毛澤東詩詞》時，將當年的墨跡交毛核實，毛才想起有這一首。田家英保存藏有的毛澤東詩詞手稿還有許多首，有些還是未曾發表的。用田家英的話來說，這些大多是他從字紙簍裡撿來的

「國寶」。

在這天翻地覆的一九四九年，新朝在廢墟上聳立了起來，中國歷代歷朝遺存於世的珍貴文物也處於動盪不安中，並以各種渠道流散四處。

一是退據台灣的國民黨政權，搶運了二千九百七十二餘箱故宮博物院的精品，幾乎件件是國寶級和一級文物，運抵台灣，現保存於台北故宮博物院。（註1）

二是許多個人頂級收藏家，為避戰亂或對新朝政治感到恐慌，因此攜帶珍藏文物避居香港或海外。他們背井離鄉，來到異域，大多失去了原有優越的生活條件，有的為生活所迫而不得不出售一些珍貴文物，或準備出售部分、全部珍貴文物。

三是隨著社會的變動和階級地位的變化，許多文物散落在大陸民間的私人收藏者手中，有些則保存在一些傳統的個人收藏者或古董商等處。

四是中共中、高層幹部中一些有傳統文化情結或鍾愛文物者，他們以新貴的身分開始搜集收藏文物。

周恩來——不事收藏的大收藏家

本書主要介紹毛澤東（附江青）、周恩來、林彪（附葉羣）、粟裕、康生、鄧拓、田家英這幾位中共開國領袖、將帥、巨頭的收藏故事和趣聞。

其中，周恩來是他們之中的異數，他一生與古玩結下不解之緣。他出身於一個破落的書香門第，自幼對文物是耳熟能詳的，他的六伯父周嵩堯還是江蘇省一位著名的收藏家。他在上世紀三

○年代前後，在上海搞地下革命工作時還開過文物古玩店做掩護，然而他一生中卻從不收藏一件文物。不過他的確是一個無與倫比的大收藏家，能瞅準時機，當機立斷。在中共建國之初，毅然用巨款，派著名文物專家鄭振鐸等赴港收購了大量國寶級的文物，為新中國的故宮與國家博物館等，構建了館藏的核心價值，凸顯了中華文明薪火傳承的臉面，功莫大焉。

在其支持下所收購的文物主要有：

晉王獻之、王珀的《中秋帖》和《伯遠帖》原是清乾隆三希堂中的「兩希」；五代的《韓熙載夜宴圖》、董源的《瀟湘圖》等；先秦至民國的歷代珍稀錢幣和鈔版等；大批宋元珍本善本刻版書，件件都是中華民族文化的典型性文物，真可謂是世紀性的戰略收購。

周恩來還擅長用文物搞外交，雖評說不一，但卻是周氏外交的一大特色，也是別開生面的手法。

古往今來，周恩來可算是中國獨一無二的不收藏一件文物的大收藏家。記得尼克森在一九七二年訪問中國時，曾問周氏：你作為一個中國共產黨人，究竟什麼是第一位呢？周氏的回答是：他首先是一個中國人。從其毅然用巨款，在百廢待興的中共建國初期，收購可能將要流失的國寶文物，我相信他是一個中國傳統文化的衛道者。

二、紅色大收藏家是這樣煉成的

帝王級收藏家

自秦始皇建成大一統的中國後，帝王享有至高無上的獨裁權力，一等一的文物珍玩、美女等，均流向帝王。《史記·秦始皇本紀》云：「秦每破諸侯，寫放其宮室，作之咸陽北阪上……所得諸侯美人鐘鼓，以充入之。」

唐太宗李世民，世稱明君賢主，其特愛王羲之的書法，搜盡其帖，甚至將《蘭亭序》真跡陪葬，故世傳王羲之真跡極少，蘭亭序均為拓本。

宋高宗趙構喜歡米芾字，也用帝王權力窮盡收藏。後所藏大都毀於戰火，遂使米書存世絕少。至今稱米芾真跡者，都不太可信。老子云：「多藏必厚亡。」

紅色中國是傳統中國的延長，毛澤東從不逛書店，藏書卻近十萬冊；毛和唐太宗在書法上趣味相似，尤喜王羲之和懷素的草書，也收藏各種碑帖約三千多本；在其生命晚年的病重期間，因目力差，手無力，便有專為其特製的御用大字本線裝書和明豔輕靈的「毛瓷」，毛澤東的收藏可謂是帝王的收藏。

中共高幹收藏之略說

自一九四九年紅朝政權成立後，作為中國傳統文化的延續和傳承，一些出身書香門第和鍾情文物的幹部，他們在舊王朝稱得上是王侯將相、達官貴人了，因此也開始收藏散落在民間的各項文物。據筆者寡聞所知，主要是：

朱德（元帥，原中共中央副主席、人大委員長），主要蓄養蘭花約千餘盆，收藏瓷、陶花缽、盆及花架等。

林彪（元帥，原中共中央副主席，接班人），主要收藏地圖、兵書，從「文革」初期起，因葉羣故，收有許多被抄家處掠奪之文物。

康生（原中共中央副主席，掌控特務系統），主要收藏宋元明清珍本、善本木刻版書籍和硯石（註2）、印章（註3）、書畫等。

郭沫若（原中國社會科學院院長、人大副委員長），主要收藏書籍、書畫、甲骨、硯石、印章等。

陳毅（元帥，原中共國務院副總理兼外交部長），主要收藏書畫、圍棋、文房珍玩等。

葉劍英（元帥，原中共中央副主席），主要收藏書籍、書畫等。

陳伯達（原中央「文革」小組組長、政治局常委），主要收藏書籍約五萬冊（內有珍本善本木刻版書）、書畫、硯石、印章等，「文革」中曾掠奪大量抄家文物。

胡喬木（毛澤東秘書，原中央政治局委員），藏書約五萬冊，收藏毛澤東手跡稱第一，亦收

藏書畫等。

陶鑄（原中共中南局第一書記，「文革」曾任中央「文革」小組顧問、中央政治局常委），主要收藏書籍、書畫等。

鄧拓（原《人民日報》總編輯，曾任北京市委書記處書記等），主要收藏明清木刻版書、書畫、甲骨、文史資料性書札契約等，以收藏蘇東坡《瀟竹石圖》卷畫而著名。

田家英（毛澤東秘書，原任中共中央辦公廳副主任等），主要收藏清人書法、信札及近現代人的名人信札，藏書萬餘冊等。

粟裕（大將，曾任解放軍總參謀長等），主要收藏地圖、手槍及書畫等。

蕭勁光（大將，曾任海軍司令），收藏書畫等。

魏文伯（曾任中共華東局書記等），主要收藏書畫、書籍等。

齊燕銘（原任國務院副秘書長，擅長金石篆刻），主要收藏印章、硯石、書畫。

李一泯（原任中聯部部長），主要收藏珍本善本木刻版書、瓷器、硯石、書畫。

王力（曾任中央「文革」小組成員），主要收藏書籍、書畫、硯等。

戚本禹（曾任中央「文革」小組成員），主要收藏書法作品、硯等。

谷牧（原任國務院副總理等），主要收藏書畫，以近現代人畫作居多，兼收硯、印章、瓷器等。

林平加（曾任天津市委書記等），主要收藏書畫、硯、瓷器等。

孫大光（曾任地質部部長等），主要收藏書畫、硯、奇石等。

黃永勝（上將，曾任解放軍總參謀長等），「文革」時曾掠奪大量抄家文物。

吳法憲（上將，曾任空軍政委），「文革」時曾掠奪大量抄家文物。

李作鵬（上將，曾任海軍政委），「文革」時曾掠奪大量抄家文物。

熊光楷（中將，曾任解放軍副總參謀長等），主要收藏世界各國領導人（以中國領導人為主）的親筆簽名本書籍。

成崗（原華東局統戰部長），以收藏近現代書畫家為主，其中尤以收藏海派、金陵派畫家作品居多。

應該還有很多，如董必武（原國家副主席），舊學根底很好，五律詩被毛澤東推為黨內第一人，應該對文物收藏是有興趣的，但筆者沒有相關資料，不敢猜度。又例如胡耀邦主政時，在一九八六年五月曾發出一份〈關於認真落實有關文物、字畫的登記保管工作〉文件，其中被指以借閱為名不還者名單有：李先念（曾任國家主席）、王震（曾任國家副主席）、宋任窮（曾任東北局書記）、薄一波（曾任國務院副總理、中顧委副主任）、王任重（曾任中南局書記）等數十人。據文物管理局的記錄，自一九八二年起，這些紅頂高官分十多批，從國家文物儲藏室、歷史博物館內展室、中國書畫院內展室藉參觀之機，「借走」五百九十多幅字畫，其中有近代畫家齊白石、徐悲鴻、傅抱石、張大千、李可染等人的字畫一百五十多幅；古代文物、字畫則有：唐代王維的《雪溪圖》、李白的《峨嵋山月歌》真跡、明代謝縉的《少陵詩意圖軸》……玉器則有用宋代碧玉雕刻的駿馬、雙龍璧等。看來這些紅頂高官也是此道中人，惜筆者無更多相關資料。

大收藏家是這樣煉成的

在上述這些眾多收藏中國文物的人物中，真正稱得上大收藏家的當推田家英、鄧拓和康生。

他們都有深厚的中國文史修養，都是紅朝中樞和權要人物，都有不錯的經濟條件，都對文物收藏有一股癡迷的鑽勁，都有辨識鑑定的眼力知識，都有廣泛的收購或獲取的門道和人脈，凡此種種，缺一不可。

以田家英為例，我們可窺見一個大收藏家是這樣煉成的。

（一）田家英有很好的文史修養，儘管他只上過初中，但憑自學而成才，又有過人的記憶力，實已成為一個專家學者。

他為毛澤東捉刀寫文，談詩論學，寫過中國先秦史等講義，並有志寫一部有新觀點、史料齊全、考訂精嚴的《清史》。因此，他以此為目標而收清人書法（兼收少許畫）、書札、書籍等，孜孜不倦，遂成大觀，可稱海內清人書法、書札第一人。

（二）據田家英自述，除為寫清史而集資料收藏外，其專集以清人之書法、書札，也是有「人捨我取」之收藏眼光，即「一般人多欣賞繪畫而不看重書法，更不看重年代較近的清人的字，倘不及早收集，不少作者的作品有散失、泯滅的危險」。

另一個原因是，當時清人書法作品的價格相對來得低，也有利於其能多收廣集。

（三）田家英貴為毛澤東秘書兼大管家，居中樞之地，但他所收藏的清人字在當時尚不算重量級文物，不遭人嫉，因此同道中人和朋友也樂觀其成。如毛澤東還將其從大收藏家葉恭綽處索

要來的《清代學者像傳》二集轉送給田家英；康生、鄧拓、谷牧等也常將其所收之清人書法作品轉贈田家英；許多朋友也常為其留意或尋覓他所要的東西。尤其是他能收藏許多毛氏墨跡和中共領導人書札等，實無第二人。

（四）得中共特權之便宜。毛澤東時代，中國各大古玩店和舊書店都設有內櫃、內庫制度，都是為中共高級幹部所需而服務的。一般被稱為文物或精美古玩的，都不對外供應，只在內櫃出售，特別是高級幹部還可開啟內庫供他們挑選，價格也較便宜。

筆者讀著名收藏家王世襄寫的《錦灰二堆》一書，中有〈記明魚龍獸紫檀筆筒〉一文，寫道：「五〇年代於榮寶齋後堂玻璃櫃中見之，兩次詢價，均謂『不對外』。第三次遇店員有一面之雅，始許購之而歸。」王世襄算是有身分的人，還能進後堂看「不對外」的內櫃文物，並最終刻初印，有翁同龢「壯悔堂」藏書印的《李義山詩集》，令我大喜。

從有一面之雅的人手上購得。一般庶民、顧客是進不得後堂，見不到內櫃之物的。

筆者也有類似經歷。六〇年代癡迷於唐李商隱詩，想覓一部《李商隱詩集》木刻版線裝書，想盡辦法與上海福州路古舊書店的一位職員套近乎，交上了朋友，拜其從內櫃拿出一套清康熙初

（五）要持之以恆，有一股癡迷之情。田家英曾對友人說：「他專門收藏清人的字，現在已近千件，十幾年的工資（注：應該還有稿費），除了衣食以外，幾乎都花在這上面。」誠如老子所說：「甚愛必大費。」

如田家英所覓得「西泠八家」丁敬的字，便是通過杭州的朋友，徵得杭州市文化局負責同志同意，在杭州書畫社內櫃所購。應該說，田家英大部分藏品購自北京、上海等地的內櫃。

一位田家英朋友回憶，田和上海朵雲軒書畫社很熟，他曾多次陪田家英去朵雲軒庫房揀選。只見田家英「從堆滿架上的卷軸、乃至塵封的殘帙，他無不看個明白，常常弄得滿身灰塵，兩手墨黑，他仍怡然自得，若是有所發現，更喜不自勝，連連稱道：不虛此行，不虛此行」。節衣縮食，積攢每一塊錢，弄得兩手墨黑去淘寶，沒有這股癡迷勁，在毛澤東的工資收入時代，也絕難收有如此大量高品質的清人之字和書札的。

（六）要有收購方法和眼力。田家英以清人蕭一山編輯的《清代學者著述表》為綱目，每得一件墨跡即與該表核對，並在其名下用朱筆表明。他稱，該表為清朝幹部登記表。此外，還常參照《清代學者像傳》、《昭代名人尺牘及續集小傳》、《書人輯略》、《清儒學案》、《金石家書法大全》（西泠印社二十世紀三〇年代版）和日本昭和十三年出版的《支那書法大全》等。

陳秉忱何許人也？他是清朝第一大收藏家陳介祺之孫。陳介祺（一八一三～一八八四），山東濰縣人，官至翰林編修，一生唯古物是嗜。魯迅稱：「論收藏，莫過於濰縣的陳介祺。」陳介祺收藏的文物，上溯夏商周，下至明清，所收種類齊全，可謂無所不收，無所不富，無所不真，其中有不少稀世珍品，如毛公鼎、天亡簋、兮甲盤、紀侯鐘、三孔布等。尤為奇絕的是其所收藏的兩萬件藏品，無一假偽品。

其一生收購文物，一生考訂著述，著有《十鐘山房印舉》、《封泥考釋》、《陶文考釋》、《說文通釋》等五十餘種著作。

陳秉忱得其家傳，也練就一雙火眼金睛，特別對清人之字，鑑別真偽不算問題。田家英得其

幫助指點，又得康生、鄧拓、郭沫若等指點磋商，加之其悟性又高，所以所購清人字跡，偽品可說絕少。

田家英這樣一位清人書法作品及信札集大成的空前絕後收藏者，就是這樣煉成的。其成就幾乎是不可複製或超越的，其志趣之高尚與國士之風格，當今之世也已成絕響。

三、中國文物收藏的光與影

歷史的進步與投機狂潮

隨著中國的改革開放與市場經濟的進展，自上世紀八〇年代起，文物市場也迅速崛起，這對曾經在革命的名義下，摧殘毀滅中國文化，肆意抄家掠奪文物的「文革」時代是一種反動，是歷史的進步。

習慣了黨領導下的群眾運動的中國人民，在市場經濟大潮湧下，掀起了一股股的收藏熱，如郵票錢幣熱中的猴票熱、「文革」票熱；人民幣早期票熱、咸豐錢熱……瓷器更是眩目奪眼，「青花」熱、「官窯」熱、「文革」瓷熱、「毛瓷」熱等等；繪畫則是拍賣市場的重頭戲，從唐宋繪畫到新系列前衛主義作品，從唐卡到佛像，無一不炒，一波接一波，熱浪滔天，金錢滾滾，實蔚為壯觀。

把文物收藏從帝王將相、達官貴人或有錢有閒階級的「專利」下解放出來，豐富和充實人民大眾的業餘生活，也是一種歷史的進步。然而，文物收藏絕不是一場場群眾運動的過場，這種群體性的習慣思維行為，是一種金錢欲望驅使下的濁流狂潮，更是一種人為炒作下的商業投機潮。

它是盲目追隨者的毒藥，惡意炒作者的春藥，是對市場正常運轉機制的破壞，更是對文物收藏的

褻瀆。

中國文物市場的種種亂象

中國文物市場的亂象多多，擷其要者，剖其本質而言，有如下幾種：

（一）缺少公平競爭的市場機制。中國的幾大拍賣公司均有國有企業或太子黨、軍方等勢力的背景，因此拍賣公司只是改革的產物，而不是開放的經營。他們與文物大鱷、所謂的專家權威、相關官僚等，已形成利益集團，在他們的干預下，阻止了上海自貿區外資拍賣公司的登陸，並且意圖長期阻止外資拍賣公司進入中國市場，企圖形成市場壟斷，主導對文物鑑定買賣的話語權，攫取暴利，拒絕規範性的運作。

（二）職業道德低下。中國各大拍賣公司的鑑定專家，一些公部門的所謂權威人物，不但良莠不齊，有些人的職業道德還十分低下。如故宮等一些權威專家，私下收受高額鑑定費，對假的「漢代玉衣」做出值二十億的評價，致使騙子以此為擔保，從銀行貸到數十億人民幣。諸如此類，不勝枚舉。

這些拍賣鑑定人的鑑定眼光對「外」而不對「內」，導致大量高端仿品進入拍賣市場，搞坐地分贓、坑害顧客的勾當。是可忍，孰不可忍！

（三）哄抬價格，以炒作引領市場，有時甚至打出愛國主義的旗號，花幾千萬從日本買回一卷贗品米芾《研山銘》，或聲稱志在必得而不計國家損失，用高價購回圓明園兩個獸首。這些都是意在炒作他們手裡有的東西或給招牌鍍金。

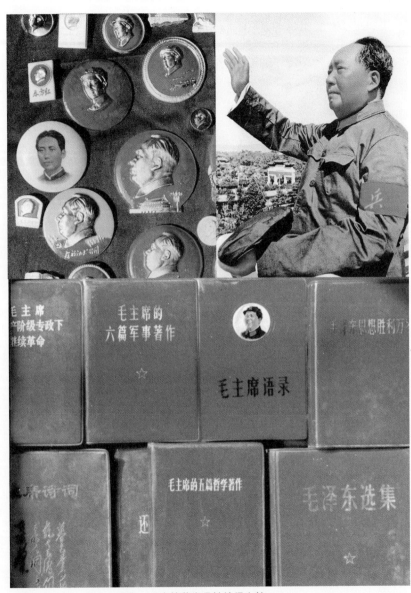

毛澤東的肖像、徽章、著作、毛瓷等藝術品被炒得火熱。

他們在愛國主義旗下的哄抬炒作，與本書介紹周恩來令鄭振鐸赴港購國寶的精打細算，簡直有雲泥之差。

（四）群體性造假產業鏈的形成，這是整體國民拜金主義作祟的濫觴。進入今日之北京潘家園古玩市場，放眼看去全是假冒偽劣產品：瓷器有明清官窯；書畫有啟功、齊白石等大家作品；銅器有上至商周重器，下至明宣德香爐、清代佛像；還有玉器、石章、瑪瑙翡翠等，你要什麼有什麼。市場熱什麼，潘家園隔些日子就有這些「熱點」文物。

景德鎮是瓷器造假大本營，且分高中低三檔產品。河南、河北、陝西、山西等，哪些地方出土文物多，哪些地方造假隊伍就壯大。

中國沒有法律對文物造假和侵犯知識產權的管理、打擊和杜絕的相關條文，老百姓也沒有文物造假和侵犯知識產權是違法的概念，因此，潘家園可說是中國文物造假的展銷博覽會，而全國各地到處都有「小潘家園」。在「潘家園」可以體會到這句話的恰當：「什麼都是假的，只有騙子是真的。」

北京潘家園是現今中國文化缺少創新精神和墮落的集中體現。

（五）收藏家是奸商和貪官的代名詞。在目前中國的文化氛圍裡，在貧富差距不斷擴大的情況下，所謂的一些明明暗暗的收藏家，十有八九是哄抬炒作的文物奸商和收受贓物贓款的貪官。

不過，自習近平親政後，吹響了反腐號令，公布了八項禁令，剎那間，文物市場泡沫破裂，風雲變色。

全國各大城市的文物市場，原本熙熙攘攘，而今門可羅雀，各大拍賣公司的業績也直線下

滑。那原先火熱的文物市場，都是黑幫洗錢的虛火燒的，腐敗的貪官搭的戲台。

周永康、徐才厚、谷俊山等，一個個大老虎都有幾百間的住房、上百幅的名畫，珍珠、玉器、翡翠等珍寶古玩不計其數，黃金以噸計，茅台用車拉。小一點的，原鐵道部長劉志軍的弟弟劉志祥，在其贓物的清單裡，赫然有兩枚「全國山河一片紅」的絕版珍郵，一百九十餘張整版「猴票」和范曾等名家作品，令人愕然。

筆者主要收集錢幣，曾問過一些錢幣商，如戰國齊國的一些刀幣，有六字刀、五字刀，以前動輒幾十萬一枚，遠遠超過正常的市場價值，常見有人從日本錢幣市場購回。而這二年，價格落下近三分之二，一枚幾萬也無人問津。錢幣商說，以前買這些刀幣的，大都是購後拿去「孝敬」那些山東籍高官的。齊國的文物原來是有這樣的貪官子孫傳承著，令人啞然。

可以說，文物市場除少數奸商圈屯居奇外，約有一半的名畫和高檔古玩進了貪官之家。當今的中國文物「收藏家」就差可等於貪官的代名詞了。

期待中國大收藏家出現

在目前中國的文化氛圍裡，在拜金主義思潮的衝擊下，是不可能出現如本書介紹的田家英、鄧拓（甚至康生）那樣的大收藏家了。更不用說會出現王懿榮、劉鶚、羅振玉、董作賓等收藏甲骨、破解甲骨奧秘的大收藏家兼大學問家了，他們把光明列車開進黑暗的股商歷史，一下照亮了近三千餘年的中國文明史，光大了中華文化。他們收藏和研究的是中國文化的核心價值。

我期望隨著中國不久的將來必然而起的中國文藝復興熱潮到來，屆時一定會有偉大的收藏家

出現。因為歷史文明的薪火是一定會有人傳承的。

註1　一九四九年遷台文物，包括國立北平故宮博物院二千九百七十二箱、南京中央博物院八百五十二箱、日本政府歸還中國無主文物四十九箱、司法行政部移交日偽機關印章一批等。

註2　該文物用語指硯台和優質硯石材，如大西洞硯石寸材寸金，得而珍之，不加雕刻稱硯板，硯石是硯台和硯材的合稱用語。

註3　印章指上起戰國、近至近現代各種材質的印章，有金、銀、銅、玉及各種石質所刻的印章。

第一章

毛澤東的藏書癖與以史治國

一、毛的臥房、書房與藏書

臥房也是書房

毛澤東有兩位保健醫生，一位即寫《毛澤東私人醫生回憶錄》的李志綏，另一位是寫《紫雲軒主人》的王鶴濱。這兩位御醫都描寫了毛澤東在中南海的住居生活環境，細看文脈，兩人描述的情景是一致的，只是在具象上側重不同。

李志綏說毛澤東住的「菊香書屋」在豐澤園的第二個大院內。「菊香書屋有一大房和幾小房。北房三大間：西間是江青的臥室，有暗廊與毛的藏書室相通，中間是毛的餐室，東間是毛的臥室。南房則是江青的活動室」。

一九五五年四月三十日凌晨一點多鐘，李志綏奉召第一次去見毛。李志綏說：「毛的臥室很大，幾乎有舞廳般大小。家具是現代而實用的西式家具。臥室南北牆上四個大玻璃窗都用一層黑布、一層紫紅色絲絨窗幕遮住，因此在臥室內完全分不出白天或夜晚。」

李志綏描述毛第一次召見他的情景如下：

這時，毛正睡在床上，上半身靠在床頭的枕頭上。他那張大木床，有一個半普通雙人床那樣

大，床內側佔床三分之二都堆滿了書。他睡的地方，只佔床外側三分之一。外側床頭床尾的兩隻床腳，用木塊墊高，這樣外側比內側高出有三吋。據衛士長李銀橋告訴我，這個辦法是防止毛翻身時，掉到床下。但是過了幾年以後，我更加深入瞭解了毛的內幕，才知道這樣的安排與他的性生活習慣有密切的關係。

床頭外側放一張方木桌，上面堆著文件，就是毛的辦公桌，也是他的飯桌。他與江青兩個人的生活習慣和規律完全不同，碰在一起共同吃飯的時候也不多。

毛見我進來說：「我還沒有吃晚飯，找你來談談。」他光著身子，穿了一件白絨睡袍，前襟敞開，右手拿著一本線裝書，兩頰微紅，眼光閃爍。

他放下了書，問我有什麼新聞沒有。這一下把我問糊塗了，我不知道他指的是哪方面的新聞，而且除了《人民日報》上刊登的以外，我也沒有別的新聞。他見我沈吟不回答，跟著就講：「你這兩天見過什麼人？有什麼議論？」

毛每天的開場白就是「有什麼新聞沒有？」他對每個人都問這個問題，這是他收集情報和監視控制一組人員的方法。他要我們報告所有談話及活動的內容，並聆聽我們對彼此的批評。他喜歡讓一組裡面的人鬥來鬥去，並要求我們「知無不言」。

王鶴濱所回憶的第一次召見情景則如下：

進到毛主席的起居室，最使人注目的就是那張睡床了，床橫擺在寢室的中間部位，引人注意的不是床的位置大小，而是那床上的半床書籍。

主席穿著毛巾布睡衣，向右側臥在床上，手持著翻卷的線裝書正在閱讀著。他見我走了進來，立即將手中的書放在床側，移動了一下身體，變成了半坐姿勢，面對著我斜靠在床頭，用手示意我坐在床旁的靠背椅上，然後伸手從床頭桌上拿起了煙嘴，插上一支香菸，用火柴燃點後，很有滋味地深吸了一口，然後讓從肺裡返回的煙霧自然地從口角流出。他微笑著說道：

「王醫生，在我這裡工作不要拘束，有話就說，有屁就放！……啊？」後邊的「啊」字，他讀成「wa」音，表示「這樣可以嗎？」他說後失聲略略地笑了起來，是他想到了自己的粗話，還是認為我拘束的表情覺得好笑呢？其實「有屁就放」，這是中國從南到北，人人皆知的俗語，但是好像是從不登「大雅」之堂的，這是毛主席用直率語言同我交談，意思我明白了，我也笑了。大概毛主席想用他的處世哲學來改造我吧，第二句話就來了個「突然襲擊」，使我來了個措手不及。以後在接觸的過程中我發現，無論他對哪級幹部，都

謹地、不言不語地等他繼續指示下去，也許主席想要緩解一下氣氛吧，於是他又接著幽默而粗獷地說：

「王醫生，目前我這裡的事情不多，有時間你還要多照顧一下書記處其他的同志。」主席停頓了一下，又把煙嘴插進口角吸著，用審視的目光看著我。大概他見我全神貫注地聽著，表情拘氣氛活躍了起來，反而感到更親切了。

兩人儘管寫書的環境不同（一在美國，一在北京），立場不同，但透露出的細節，都是真實一致的。毛澤東喜歡在臥房召見自己的直系部屬，毛的臥房也是個書房，毛喜讀線裝書，要求部是喜、怒、哀、樂任其揮灑，是毫不掩飾自己的情感的。

下對他有話就說，知無不言。其隨心所欲之姿，令人想起漢高祖劉邦邊洗腳邊召見儒生談話的風景。

二〇〇八年十二月二十五日，即在毛去世三十二年，毛誕辰一百零五年時，中共中央搞了個毛澤東遺物館。該遺物館還展出了毛澤東生前居住的中南海菊香書屋的仿真模型。從仿真書屋可看到，在這間位於中南海豐澤園的書房兼臥室中，堆滿了古今中外的經典著作、上下千年的詩集文選，其中一張大床的半邊都擺著書。在主席的書桌上，放著一本一九七三年六月出版的《湖南畫報》，體現出主席濃濃的家鄉情結。

另一個書房

然而，毛澤東還有另一個書房，即毛澤東在一九七二年會見美國總統尼克森的書房，在中南海毛澤東另一處住房游泳池邊。

據王鶴濱醫生披露，他在外調他地工作後的一九六一年春節除夕的下午，按約去看望毛時，看到菊香書屋進行了較大的改建，原來古樸但不方便的四合院面目皆非了，衛士長李銀橋告訴他：「修繕這所房屋沒有經過毛主席同意，趁他在外地視察工作時，才修改了這所房屋。主席回來後一見就大發脾氣，拒絕在這所新修建的房子裡居住和辦公。很長時間，毛主席住在中南海游泳池所屬的房子裡，以示『抗議』。」

王鶴濱似乎對毛的「抗議」表示理解，認為「作為起居室及書房的紫雲軒（書房處原名），如不修建改造，是不是更符合歷史的真實，符合毛主席的心願⋯⋯」。

顯然，獨立不羈的毛，是不會同意沒得到他的同意就來「修建改造」他的住房的。皇家的安全、風水、習慣等，可能是毛另覓新居和書房的真實原因吧！

一九七二年二月二十一日，尼克森抵達北京後與毛的會見是在游泳池書房內進行的。李志綏醫生在其書中描寫：

尼克森抵北京的那天，我從未見過毛這麼高興過。毛一早起來，眼睛一睜開，就開始不斷詢問尼克森抵達時間。周福明給理了髮，刮了鬍子。頭髮上還擦了些香味的頭油。（毛上次理髮到這時，已有五個月）毛坐在他游泳池內的書房兼會客室的沙發上等著。報告尼克森行蹤的電話不斷打進來。等到尼克森的飛機抵達飛機場，毛立刻讓護士長吳旭君傳話出去，告訴周恩來，立刻會見。周非常為難，在電話中說，要向毛說明，尊重國外的禮賓習慣，客人是先要到住地，稍作休息，換衣服，再行會見。毛對此並未反對，只是不斷地催促，並詢問客人的情況。

周恩來為尼克森舉行了午宴。宴會結束，尼克森回到釣魚台國賓館，毛決定即刻會見。

醫療組為這次會面做了萬全的準備。毛原來書房兼會客室內的氧氣瓶、呼吸器（季辛吉一九七一年七月祕密訪問中國後，由他帶來的）等醫療用具全部搬走。我們把毛病重時用的大床拆掉，並將醫療用具搬到會客室與臥室之間的內走廊上，又準備了一些小型輕便的急救設備，將氧氣瓶藏在一個大雕漆箱裡，其他設備則置於室內的大盆景後面。不仔細看是很難看出蹊蹺。

而尼克森對於與毛澤東在書房會面，將其與蔣介石的印象做了回憶對比：

我察覺到毛澤東和蔣介石這兩個人在談到他們的國家時，都採用有點類似帝王的姿態。毛和蔣所用的手勢和語言，似乎都表明他們國家的命運是和自己渾為一體的……

他們兩人之間，既有表面上的差別，也有實質上的差別。

毛澤東懶散地躺在椅上的樣子，就像是不留心丟在那裡的一口袋土豆，蔣介石筆直地坐著的姿態，則好像他的脊梁骨是鋼製的一樣。毛澤東很隨和，無拘無束，說話很有幽默感，使談話氣氛很輕鬆；我與蔣介石會見時，卻從未發現他有任何幽默的話語。毛澤東的書法是信筆成書、不拘俗套的，蔣介石的書法則筆直字方，一望成行。

毛澤東和蔣介石的不同也表現在個人生活習慣方面。蔣介石周圍的一切都顯得井井有條，包括他的衣著、辦公室和他的家庭，都是如此。從各個方面來說，蔣介石都是一位講風紀、有條理的人。用「整齊」和「清潔」來形容他給人們的印象，這是毫不過分的。毛澤東恰好與蔣介石相反，他的書房擺滿了書報。如果以書桌的整齊清潔作為標準來衡量一位辦公人員是否合格的話，那毛澤東準是不及格的。毛澤東的雜亂無章和蔣介石的井然有序，毛澤東的漫無拘束和蔣介石的循規蹈矩，都造成鮮明的對比。從外貌看來，用「不修邊幅」來形容毛澤東是一點也不過分的。

書庫與藏書

李志綏沒有進過毛澤東的書庫,而王鶴濱則進去過一次,他回憶道:「我走進毛主席的藏書室,它設在北房西側的裡間和西廂房靠北側的兩間房屋內,在佔滿了近一半空間的書架上,擺滿了夾著紙條的書籍。其中線裝書佔據了大部分書架上的空間。正在藏書室搞衛生的衛士張寶金同志見我進到藏書室來,立即說:『王秘書,主席不讓動他的書籍!』我還沒有動,也不打算動,就聽到張寶金的忠告了。」……「聽到張寶金發出的警報後,我再沒有去過毛主席的藏書室。」

毛澤東的藏書室讓人感到敬畏又神秘。

在毛澤東去世後一段時間內,曾任中共中央辦公廳主任、負責整理毛澤東藏書工作的王剛,在一篇文章中披露:

毛澤東同志一生酷愛讀書。青年時代,他就孜孜不倦,博覽群書。革命戰爭年代,儘管戎馬倥傯,但他總是千方百計搜集各種書籍報刊來閱讀。新中國成立後,他有了更好的條件可以讀書。幾十年來,毛澤東同志閱讀和收藏了大量書籍,從馬列經典到文史典籍,從社會科學到自然科學,囊括古今中外,縱橫經史子集,涉及哲學、經濟、政治、軍事、文藝、歷史、科技、宗教等領域。其中大量書籍有毛澤東同志的親筆批注,這既是毛澤東同志讀書生活的真實記錄,也反映了毛澤東同志讀書時的深刻思考,是研究毛澤東思想的珍貴歷史資料……。

經過整理,毛澤東同志藏書的總數為九萬六千四百七十三冊,並編印了《毛澤東藏書目錄》。

毛澤東的藏書室共有三十六個兩米多高的木質棕色書櫥，近十萬冊藏書即放在這些書櫥內，中式書籍橫放，夾有標籤書名，便於查閱。

從中透露出這位「偉大的無產階級革命家」擁有近十萬冊各類藏書。

毛澤東對自己的藏書很看重，讓田家英找高手刻了章，在琉璃廠配上了前清御用印泥，每一冊藏書都蓋有毛的收藏章。一篇報導披露：

打開毛澤東的藏書，每一冊的扉頁上都蓋有其藏書章「毛氏藏書」印章。毛澤東非常欣賞他的這方細朱文藏書印，看書時，往往喜歡先仔細欣賞一番，然後才翻閱內頁。這枚印章的鎸刻者，是上海著名篆刻家吳樸堂先生。一九六三年，毛澤東託人到上海找吳樸堂先生，求刻一方藏書印章。為刻此印，吳老查閱了不少資料，構思良久，煞費苦心，因「毛氏」兩字筆畫較少，而「藏書」兩字的筆畫多而繁，一疏一密，頗難布局。最後，吳老選定了鐵線篆。他對人解釋說：「毛主席身為國家領導人，所藏之書多不勝數。書多，蓋印也多，印面就容易磨損，上下線條又必須一致。」因為鐵線篆線條細，如果刻字稍不留神，不是斷，就是裂，難度之大可想而知。毛澤東看了吳樸堂先生所篆刻的藏書印後非常滿意，遂將所有藏書都蓋上了這方印。

二、毛所珍藏之書與常讀、要讀的書

最珍愛的藏書與最常讀的書

自一九四九年中共建國初至「文革」發動前的一九六六年之間，毛澤東的藏書基本由其信賴的秘書兼中共中央辦公廳副主任田家英負責選購，或按毛澤東的要求去找尋搜集。

田家英在讀書興趣及買書、藏書興趣上與毛澤東極相似，對古籍文物的鑑別也有相當的功力，做事又認真負責，可以稱得上是為毛澤東掌御書房的不二人選。

毛澤東最喜歡珍愛的一本書是乾隆十二年武英殿版的線裝本《二十四史》，這便是田家英在一九五二年為毛澤東設法從敵偽財產中徵集而來的。據王剛說：「毛澤東同志非常喜歡這部《二十四史》，可以說是走到哪、帶到哪、讀到哪，二十四載風雨相隨、朝夕相伴。它在毛澤東同志藏書中佔有很重要的位置。這部浩瀚的歷史長卷，有八百五十冊、三千七百多萬字，記載了我國從黃帝時代到明朝崇禎十七年長達四千多年的歷史，就是粗粗從頭到尾看上一遍，也是極費時力的。毛澤東同志不僅通讀了全書，而且對其中的很多章節反覆讀了多遍，留下大量的批注、圈畫和評語。其批注、圈劃和評語之多，思考問題之深，令人嘆服。而這些批注、圈畫和評語，也成為研究毛澤東思想的重要文獻，彌足珍貴。」

人豈無僻王賴先哲以免自魏瞀逮周隨多者五六十
年少者三二十年而亡臣由創業之君不務仁化當時
僅能自守後無遺德可思故傳嗣之主其政少衰一夫
大呼天下土崩矣今陛下雖以大功定天下而積德日
淺固當隆禹湯文武之道使恩有餘地爲子孫立萬世
之基豈特持當年而已然自古明王聖主雖因人設教
而大要節儉身恩加於人故其下愛之如父母仰之
如日月畏之如雷霆卜祚遐長而禍亂不作也今百姓
承喪亂之後比於隋時豈十分一而徭役相望兄去弟
還往來遠者五六千里春秋冬夏略無休時陛下雖詔

毛在乾隆武英殿版《漢書·賈誼傳》上的批注。

毛還喜歡看《紅樓夢》，各種版本也不少，但其最愛的一部《紅樓夢》，卻是公安部送到田家英那裡轉贈毛澤東的。

這是一套不平常的書。雖說《紅樓夢》家家戶戶的書架上都有，而毛澤東手頭的《紅樓夢》卻是獨一無二的。那套《紅樓夢》共四卷，線裝，不是印的，而是手抄本！

原來，那是一個舊文人入獄，在獄中發揮「一技之長」，端端正正用小楷抄成這套《紅樓夢》，獻給毛澤東！這套《紅樓夢》抄本，每一個字都像刻出來似的，粗粗看去，如同印出來的一般。

毛澤東一看，愛不釋手，放在書房裡，不時翻看，不知看了多少遍，還在扉頁鄭重地蓋上「毛氏藏書」。

這套書上有不少毛的閱後批語，是奇妙的珠聯璧合，是共和國囚犯與最高領袖的天作之合，如果送到拍賣行去，定能成為一代「標王」。

一九九三年，中共中央文獻研究室在毛的藏書中精選了毛澤東常讀的、又做過批語的三十九本文史古籍予以摘要介紹出版，從中可以看出毛澤東的讀書傾向。

這三十九本書按介紹順序略作簡述：

1. 《古詩源》　清，沈德潛選，文學古籍刊行社，一九五七年六月第一版

2. 《初唐四傑集》　清，項家達編，叢雅居重刊星渚項氏本

3. 《甲乙集》　唐，羅隱著，上海涵芬樓據宋刊本影印

4. 《注釋唐詩三百首》　清，蘅塘退士編，中華書局印行

5. 《近三百年名家詞選》　龍榆生編選，上海古典文學出版社，一九五六年九月第一版

6. 《歷代詩話》　清，吳景旭著，嘉業堂校刊

7. 《分甘餘話》　清，王士禎撰

8. 《明人百家小說》　明，沈廷松編，萬曆元年刊

9. 《智囊》　明，馮夢龍編

10. 《繪圖增像西遊記》　明，吳承恩著，光緒辛卯，上海廣百宋齋校印

11. 《聊齋志異》　清，蒲松齡著，文學古籍刊行社，一九五五年九月第一版

12. 《李氏文集》　明，李贄著

13. 《古文辭類纂》　清，姚鼐編選，清同治己巳孟冬，江蘇書局重刊

14. 《兩般秋雨庵隨筆》　清，梁晉竹著，成都昌福公司印

15. 《楹聯叢話》　清，梁章鉅輯，商務印書館，一九三五年四月第一版

16.～30. 《史記》、《漢書》、《後漢書》、《三國誌集解》、《晉書》、《宋書》、《隋書》、《南史》、《北史》、《舊唐書》、《新唐書》、《舊五代史》、《新五代史》、《宋史》、《明史》，以上諸史均為乾隆十二年武英殿版。

31. 《三國志集解》　盧弼撰，古籍出版社，一九五七年第一版

32. 《資治通鑑》　宋，司馬光撰，古籍出版社，一九五六年六月第一版

33. 《通鑑紀事本末》　南宋，袁樞撰，光緒戊戌年，湖南思賢書局校刊

34. 《續通鑑紀事本末》　清，李銘漢撰，光緒癸卯開雕，丙午夏仲竣工，武威李氏藏版，

一九五七年古籍出版社重印

35.《宋史紀事本末》 明，馮琦原編，陳邦瞻增訂，光緒戊戌，湖南思賢書局校刊

36.《元史紀事本末》 明，陳邦瞻撰，光緒戊戌，湖南思賢書局校刊

37.《明史紀事本末》 清，谷應泰撰，同治甲戌仲冬，江西書局開雕

38.《十六國春秋》 北魏，崔鴻撰，乾隆三十九年重刊

39.《讀通鑑論》 清，王夫之撰，上海中華書局據船山遺書本校刊

另外，據毛澤東內侍護士孟錦雲在《毛澤東的黃昏歲月》一書中透露：「毛澤東的床頭總放著一部《資治通鑑》，這是一部被他讀『破』了的書。有不少頁都用透明膠貼住，這部書上不知留下了他多少閱讀的印跡。」據毛澤東告訴孟錦雲，他讀過十七遍（此記憶恐有誤。「文革」初毛對姪子毛遠新說，《資治通鑑》他讀過五遍）。由此可見，毛對中國古典文史，特別是歷史著作鍾愛之深，甚至可以說《二十四史》與《資治通鑑》這兩部大書是其生平最愛。

毛晚年讀的一百二十九種書刊

前述中共中央文獻研究室編選的毛最常讀的三十九種中國古典文史書，應該是其在中共建國初期至「文革」初期大約二十年間的事。

但在一九七一年九月十三日的林彪叛逃事件後，毛受此重大政治衝擊，大病一場，加之目力衰退，閱看一般書籍和文件就顯得很困難。看文件可以用放大鏡，看書就難以持續，且手無托書之力。王剛在文中披露：「特別是到了晚年，老人家視力嚴重下降，但他仍然堅持讀書，一本一

本看，一頁一頁讀。僅從一九七二年底到一九七六年，他就先後看完了一百二十九種數百萬字的書籍和刊物。」

是哪些書刊呢？據曾在毛身邊的工作人員徐中遠回憶：

在毛澤東生命的最後幾年，所讀的新印的大字線裝書，如果從一九七二年讀新印的大字線裝本《魯迅全集》算起，那麼到一九七六年八月底讀新印的大字線裝本《容齋隨筆》為止，他老人家閱讀過的、有的還做過一些圈畫和批注的新印大字線裝書，據筆者當時的不完全統計就有一百二十九種（部）。

毛澤東晚年閱讀過的一百二十九種新印的大字本線裝書，從內容上來說，有《政治經濟學》（蘇列昂節夫著）等政治、經濟理論讀物，也有《簡明中國哲學史》、《孫子兵法》等中外古今哲學、軍事方面的讀物；有《世界通史》等中外歷史讀物，也有《拿破崙傳》等中外古今人物傳記；在文學方面，有《中國文學史》等中國文學史著作，《水滸傳》、《紅樓夢》等中國古典小說，《唐宋名家詞選》、《隨園詩話》等中國詩詞曲讀物，《笑林廣記》等民間通俗文學讀物，也有《一千零一夜》等外國文學讀物；在自然科學方面，有《物種起源》、《基本粒子發現簡史》（楊振寧著）等。還有《毛澤東選集》、《毛主席的四篇哲學著作》、《毛澤東軍事文選》和《毛主席詩詞》等毛澤東本人的著作。

此外，據筆者蒐集的資料，顯示毛還讀過如下多種大字線裝書：《古文觀止》、《李義山詩文全集》、郭沫若的《十批判書》、《三木武夫》、《晉書》的「羊祜傳、杜預傳、謝安傳、謝

玄傳、桓玄傳、劉牢之傳、郭象傳、庾峻傳、皇甫謐傳、陸機傳、陸雲傳、潘尼傳、潘岳傳、張協傳、江統傳和劉元海載記」。《三國志》「魏書・夏侯淵傳、張遼傳、張郃傳、吳書・呂蒙傳。唐柳宗元的《封建論》、《舊唐書・李愬傳》、《史記》「項羽本記」和「報任少卿書」，庾信《枯樹賦》。其中《李義山詩文全集》是為毛趕印的最後的大字線裝書，至一九七六年九月八日（即臨終前一天）還從印刷廠送去幾片散片到中南海。雜誌類則有《自然辯證法》、《考古學報》等。

御用大字線裝書版

為什麼要為毛訂製大字線裝書呢？徐中遠說：

這主要是因為：一是毛澤東習慣看線裝書。對於這一點，我們從他老人家生前閱讀和批注過的書籍中看得很清楚。當時，游泳池住地（包括會客廳、辦公室、臥室等處）存放的圖書，大部分也都是古籍線裝本。保存下來的，他老人家曾圈畫、批注過的書籍，大部分也都是線裝本。從他老人家讀書的習慣上來說，無疑是線裝本更為喜愛。二是他晚年看書特別是從一九七一年那場大病之後，差不多都是躺在床上或者是半躺半坐在床上，有時還半躺半坐在沙發上看書。線裝本用的都是專門工藝生產的宣紙，一冊一冊都比較輕，還可以捲起來看，這種式樣看起來比較方便。所以印成大字線裝本是最符合他實際需要的。

而毛澤東特殊御用的大字線裝書其特殊在哪兒呢？首先是字特大行特少。據介紹披露：「毛澤東晚年要看的書重新排印大字線裝本，開始都是用一號仿宋字體。由一般的五號、六號宋體字的書刊重新排成一號長仿宋字，看起來當然清楚多了。可是，沒過多久，他就患了『老年性白內障』，兩眼漸漸對一號長仿宋字也看得不太清楚了。在這種情況下，我們與出版局、出版社和印刷廠的同志商量，將原用的一號長仿宋字體又改用三十六磅長宋字體。這種字每字高十二毫米，寬八毫米。原用的一號長仿宋字，每面排十行，每行排二十一個字，每面排滿為二百二十一個字；改用三十六磅長宋體字之後，每面減少成八行，每行減少成十四個字，每面排滿一共是一百一十二個字。因為是長宋字體，字又比較大，疏密較為適度，所以顯得很醒目，他看後很感滿意。一九七四年九月十一日，他非常高興地對我們說：『今後印書，都用這種字體。』以後，直到他老人家逝世時，重新排印的大字線裝本書，用的都是三十六磅長宋字體。」

毛澤東高興了，然而對印製工作的有關方面卻負擔重

毛澤東晚年喜歡臥床讀書。

侍候老毛的孟錦雲。毛澤東死時小孟是唯一在場的人。

了。倘如從印製成本的市場角度而言，那就十分金貴了。徐文披露：

字體的改變，給國家出版局、出版社和印刷廠也帶來了不少的困難和麻煩。原用的一號長仿宋字體，北京、上海、天津三大直轄市的許多印刷廠都可以排印，改用三十六磅長宋字體，問題就多了。出版局的同志說，這種字體一般都是用來排書刊標題的，因此，各家印刷廠當時這種字模都很少。北京新華印刷廠是當時全國一流的印刷廠，據說這種字體的字他們當時也沒有多少，其他各地的印刷廠也就更少了。為了滿足毛主席的閱讀需要，國家出版局臨時從全國各地請來幾十名刻字師傅，用了一個多月的時間，重新刻製了四副三十六磅長宋字體的字模。據出版局的同志說，這四副字模，當時北京存兩副，上海、天津各存一副。

其次是印製的速度要特殊地快。該文還很形象傳神地回憶了當時趕製的情景：

自從為毛主席聯繫印製大字線裝書開始，我們的工作任務就發生了很大的變化。過去，主席要看什麼書，或者要查找什麼書，告訴我們之後，找到給他老人家送去就完事了。現在，他老人家要看什麼書，找到之後，如果是小字本的，就要去國家出版局聯繫印大字線裝本，國家出版事業管理局根據原書的類別安排到有關的出版社和印刷廠，有關的具體問題，我們還要與出版社、印刷廠甚至各個生產車間聯繫。那時候聯繫印製一部書，幾乎每次我們都要在中南海、國家出版事業管理局、出版社、印刷廠之間往返許多趟。

隨著工作內容的變化，我們當時每天的工作量也都顯著地增加了。因為當時聯繫印的大字線

裝書，許多都是主席等看著的。所以，差不多每次他老人家要求我們：「快些印，印好一冊送一冊。」一部平裝書，重新排印成大字線裝本，往往要裝訂成幾個分冊、十幾個分冊，甚至幾十個分冊。因為他老人家等看著，印刷廠印裝好一冊，我們就去取回一冊。如果印成幾十冊，印一部書，我們就要往返印刷廠幾十趟。為保證毛主席盡快看到書，那一段時間，我們幾個同志幾乎是不分白天黑夜地工作著。

在古今中外歷史上，也許這是工本最昂貴、印製速度最快、讀者最少的一百二十九種御製特大字本線裝書版了。它肯定是極珍貴的絕版書。

藏書的文物級別與珍罕度

綜觀毛澤東的藏書，雖說收藏的古代線裝本書很多，但主要不是從收集珍本善本出發。換言之，其藏書透露了毛對中國古典文史書籍的喜愛，是其思想的精神源泉，治國的靈感火石。收藏的書籍以翻閱輕便、版本字體清晰、注釋精當為主，且注重「快」（基本以初印第一版入藏）。

綜觀毛澤東常讀的三十九種文史書，大致分為三類。一是明清民國版線裝本，以二十四史乾隆十二年武英殿版（實為同治八年嶺南莊古堂重刻本）和《明人百家小說》萬曆元年刊本為代表，是較珍貴的善刻本，但不是刻意去覓獵宋元之類極珍貴的珍本書。二是沒有標明版本的手稿本或抄本，如明李贄著《李氏文集》等，因中央文獻研究室沒有交代版本或刊印出處，應該是手稿本或抄本。如果是手稿本，其文物價值就較珍貴抄本更高。三是中華書局和古籍出版社等印行

的初版本，這些書是實用讀本。

這些書籍，包括毛氏近十萬冊藏書，可能絕大部分是毛的秘書田家英主管御書房時搜集或購入的。

據田家英女兒回憶，追悼父親一文所述：

父親從一九四八年到一九六六年五月，擔任毛澤東主席的秘書，長達十八年。他深感自己責任重大，不敢有絲毫的疏忽。同時他也深知，沒有豐富的知識，不詳細地佔有歷史的和現實的資料，是無法完成為主席服務的艱巨任務的。

因此，他買書的範圍相當廣，尤其注重收集「五四」以來出版的政治、歷史、經濟、哲學以及文藝等方面有價值的平裝書。他很早就著手購置了一批史書和工具書，如《二十四史》、《資治通鑑》、《綱鑑易知錄》、《清鑑》、《古今圖書集成》、《中國文化史叢書》等。他注意考究版本，曾十分得意地對書友說：我收藏的《二十四史》是平裝本中最好的版本。對於現代出版的書籍，父親稱讚商務印書館和中華書局出的書，凡見到這兩家出的書大都不放過。

毛澤東的藏書烙有田家英忠心為主的印痕。

在毛澤東生命晚年，即在其目不能看字，手不能托書，全身有病且全黨全國人民又無力按合法程序遴選後繼接班人的特殊歲月、特殊情況下，才得以出現中國歷史上破天荒的御製特大字本線裝書，這些書見證了那段特定的歷史，也凝結了無數人的辛勞，是昂貴的文物。倘如這些書有其批注，那就更昂貴了。

總而言之，毛澤東那些有其批注的明清善本書和御製特大字本線裝書，是極其珍貴的，或可能是國寶級文物。

此外，當時一些著名京劇演員與民樂家等，也曾接過為豐富主席文娛生活而錄製的京劇唱段和二胡演奏等特殊任務。如已故著名二胡演奏家閔惠芬就接到過此特殊任務，一篇文章披露：

一九七五年，閔惠芬接到任務，要用二胡為毛澤東錄製一批京劇唱腔，因為當時毛澤東患上白內障，行動不便，想要一些可以聽的「京劇唱段」豐富文娛生活。當時專業上還沒有「聲腔化」這一「學名」，就是要求二胡既要展開京劇演唱的韻味，又要保持二胡自身的特點。好在二胡這種樂器本身就最接近人聲，這樣的要求雖然苛刻但的確具有相當的可行性。為了掌握京劇聲腔的特性，閔惠芬奔波於京、滬兩地，到處求教京劇名家，通過自己學唱、揣摩不同流派的區別，從中吸取營養，之後她以二胡錄製了《逍遙津》、《斬黃袍》、《臥龍吊孝》、《連營寨》、《哭靈牌》等八段不同派別的老生唱段。據後來一篇關於毛澤東遺物的文章透露，閔惠芬的那盤京腔二胡磁帶是主席收聽頻率極高的一盤。

毛澤東的這些特殊遺物，不僅是那段特殊歲月的歷史見證，如能流傳活用，也是寶貴的文化遺產。

三、批注和談話中的毛澤東真實思想

毛澤東以史治國的幾個例子

（一）勞動改造政策思想源頭

毛澤東的藏書約百分之九十為中國古典文史，其讀書與批注的側重也見諸於中國古典文史中。

毛在讀《智囊・程明道》時，批注：「勞動改造」。其文為：「明道始至，捕得一人，使引其類，得數十人，不復根治舊惡，分地而處之，使以挽舟為業，且察為惡者。自是境無挽舟之患。」（卷三《上智部・通簡》第十一頁）」

中共有勞動改造制度，凡被單位黨領導視為「惡」者，可不通過正規司法程序而定為「勞動改造犯」，用強制手段遣送邊寒窮困之地，進行集中監管和強迫勞動。數十年來，冤假錯案不知凡幾，現今，這一惡制已被取消。

（二）讚秦始皇「焚書坑儒」好

一九五八年五月，毛在中共第八屆二次會議上所做的長篇發言裡談到了秦始皇，特別是秦始皇的「焚書坑儒」。毛澤東說：范文瀾同志最近寫了一篇文章（指〈歷史研究必須厚今薄

古〕，我看了很高興。這篇文章引用了很多事實，證明厚今薄古是我國的傳統。敢於站起來說話了，這才像個樣子。文章引用了司馬遷、司馬光……可惜沒有引秦始皇。秦始皇主張「以古非今者族」。秦始皇是個厚今薄古的專家。說到這裡，林彪插話說：秦始皇焚書坑儒。毛澤東不以為然地說：秦始皇算什麼？他只坑了四百六十個儒。我們坑了四萬六千個儒。我們鎮反，殺掉一些反革命的知識分子嗎？我與民主人士辯論過，你罵我們是秦始皇，不對，我們超過秦始皇一百倍。罵我們是獨裁者，是秦始皇，我們一概承認。可惜的是，你們說得不夠，往往要我們加以補充。

由此可見，毛澤東自認比秦始皇還秦始皇，是超級獨裁者。中國建國初期因中共大開殺戒而被鎮壓的反革命至少有幾十萬。毛澤東說的儒生是指知識分子，「坑了」不止四萬六千個。據統計，在一九五七年這場被毛澤東稱為「陽謀」的反右派運動中，當時中國僅二百餘萬的知識分子中，就有五十五萬被打成右派，後來在改革開放中出任總理的朱鎔基也被打成右派分子。成為「右派」者則在本單位或被遣送至邊遠寒苦之地接受勞動改造。「文革」中，知識分子又被稱為臭老九，批鬥的批鬥，自殺的自殺，下放「五七」幹校勞動改造的改造，波及千餘萬人。

一九七一年九月，林彪反毛出走，罵毛澤東是秦始皇。一九七六年春，北京市民藉著悼念周恩來之機，在天安門廣場喊出：「秦皇的暴政一去不返」。不管毛說秦始皇有多偉大，人民終究是不願接受秦皇式的暴政統治的。

（三）幻想建成張魯式烏托邦共產主義社會

據《三國志・張魯傳》：張魯（？—二一六）東漢末沛國豐（今江蘇豐縣）人。字公淇。繼

祖張道陵、父張衡為五斗米道首領，稱師君，據漢中達三十年，在當地設「祭酒」以治理百姓，犯法者寬宥三次，再犯行刑。輕罪修路贖罪，關西百姓三萬家避亂歸之。二一五年，曹操攻漢中，退至巴中（今四川巴中地區）出降。

一九五八年，毛澤東多次讀《三國志‧張魯傳》，並為《張魯傳》兩次寫了千字批語，作為正式文件下達。他對東漢末年割據漢中的張魯五斗米道故事極感興趣，情有獨鍾。

當時新出現的人民公社辦公共食堂，提倡吃飯不要錢。這年八月二十四日，毛澤東在北戴河會議上，就人民公社辦公共食堂時說：張道陵的五斗米道，出五斗米就有飯吃，傳到江西的張天師就變壞了。吃糧食是有規律的。同年十一月三日，他又在一次會議上說：「三國時候，張魯的社會主義是行不長的。因為他不搞工業，農業也不發達。曹操把他滅了。他也搞過吃飯不要錢？他不是在整個社會都搞，而只是在飯舖裡頭搞。他統治三十年，人們都高興那個制度，那裡有一種社會主義作風。我們這個社會主義由來已久了。」幾個月後，毛澤東在湖北武昌和《人民日報》社負責人吳冷西等人談話時又談到了張魯和五斗米道，他說：「現在人民公社搞的供給制，不是按需分配，而是平均主義。中國農民很早就有平均主義，東漢末年張魯搞的『太平道』，也叫『五斗米道』，農民交五斗米入道，就可以天天吃飽飯。這恐怕是中國最早的農民空想社會主義。」十二月七日，毛澤東把《三國志‧張魯傳》另加成為鉛印體，並為它寫了一段長達八百多字的批語，內稱：

「這裡（指《張魯傳》）所說的群眾性醫療運動，有點像我們人民公社免費醫療的味道，不過那時是神道的，也好，那時只好用神道。道路上飯舖裡吃飯不要錢，最有意思，開了我們人民

公社公共食堂的先河。大約有一千七百年的時間了。貧農、下中農的生產、消費和人們的心情還是大體相同的，都是一窮二白，不同的是生產力於今進步許多了。解放以後，人們掌握了自己這塊天地了，在共產黨的領導之下。但一窮二白古今是接近的。所以這個《張魯傳》值得一看。」……「現在的人民公社運動，是有我國歷史來源的。」三天後，即十二月十日，毛澤東又為《張魯傳》寫了一段四百餘字的批語：

「我國從漢末到今一千多年，情況如天地懸隔。但是從某幾點看起來，例如，貧農、下中農的一窮二白，還有某些相似。漢末北方的黃巾運動，規模極大，稱為太平道。在南方，有于吉領導的群眾運動，也是道教。在西方（以漢中為中心的陝南川北區域），有『五斗米道』。史稱，五斗米道與太平道『大都相似』，是一條路線的運動。又稱，張魯等行『五斗米道』，『民夷便樂』，可見大受群眾歡迎。張陵（一稱張道陵，其流風餘裔經千年轉化為江西龍虎山為地主階級服務的極端反人民的張天師道。《水滸傳》第一回有洪太尉誤走魔鬼戲極神氣的描寫，一看使人神旺，同志們看過了吧？）、張衡、張魯祖孫三世行五斗米道。其法，信教者出五斗米，以神道治病；置義舍（大路上的公共宿舍）；吃飯不要錢（目的似乎是招徠關中區域的流民）；修治道路（以犯輕微錯誤的人修治）；『犯法者三原而後行刑』（以說服為主要方法）；『不置長吏，皆以祭酒為治』，祭酒『各領部眾，多者為治頭大祭酒』（近乎政社合一，勞武結合，但以小農經濟為基礎），這幾條，就是五斗米道的經濟、政治綱領。中國從秦末陳涉大澤鄉（徐州附近）群眾暴動起，到清末義和拳運動止，二千年中，大規模的農民革命運動，幾乎沒有停止過。同全世界一樣，中國的歷史，就是一部階級鬥爭史。」

一九五八年，在中國是個走火入魔的年頭，毛澤東為首的中共領導集團號召要跑步進入共產主義；鼓吹「共產主義是天堂，人民公社是金橋」；人民公社有一大二公的優越性，吃飯看病不要錢，生老病死有保障。並宣傳「人有多大膽，地有多高產」，全國各地不斷放出畝產萬斤、十萬斤之類的高產衛星。毛澤東搞人民公社的靈感和歷史依據便是《張魯傳》。其結果是：自一九五九年至一九六一年的三年，中國發生了大饑饉，據中共方面的統計：在該三年中，中國非正常死亡人數（即餓死）約三千五百萬人，比八年抗日戰爭死亡人數還多。張魯誤人子弟甚也！而現代張魯則更甚也！

（四）讀王勃文批注透出搞「文革」殺機

王勃（公元六四九～六七六），初唐詩人。絳州龍門（今山西河津）人。王勃擅長詩賦，其〈送杜少府之任蜀州〉這首五律的名句：「海內存知己，天涯若比鄰」，〈滕王閣序〉中的「落霞與孤鶩齊飛，秋水共長天一色」答句，為毛所喜，常被引用。

約在一九六二年末，毛澤東寫在《初唐四傑集》王勃〈秋日楚州郝司戶宅餞崔使君序〉上有一段批注，這條一千多字的批注有考證、有評論、有議論，更透出毛日後要「大吐」搞「文革」的殺機：

王勃（安南）路上作的，地在淮南，或是壽州，或是江都。時在上元二年，勃年應有二十三四了。他到南昌作〈滕王閣詩序〉說：「等終軍之弱冠。」弱冠，據《曲禮》，是二十歲。是去交趾（安南）路上作的，地在淮南，或是壽州，或是江都。時在上元二年，勃年應有二十三四了。他到南昌作〈滕王閣詩序〉說：「等終軍之弱冠。」弱冠，據《曲禮》，是二十歲。勃死於去交趾路上的海中，《舊唐書》說年二十八，《新唐書》說二十九，在淮南、南昌作序時，

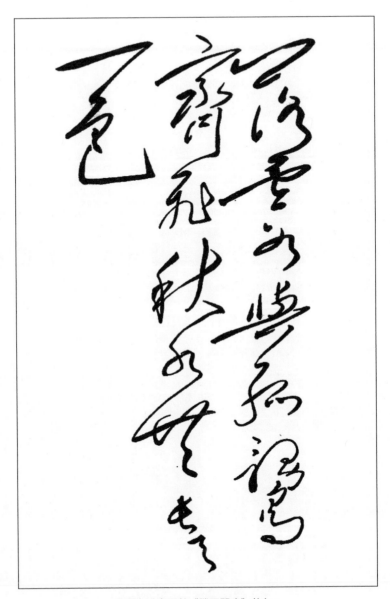

毛澤東手書王勃《滕王閣序》佳句。

應是二四五六。《王子安集》百分之九十的詩文，都是在北方——絳州、長安、四川之梓州一帶、

河南之虢州作的。在南方作的只有少數幾首，淮南、南昌、廣州三地而已。廣州較多，亦只數首。

交趾一首也無，可見他並未到達交趾就翻船死在海裡了。有人根據《唐摭言》、《太平廣記》二

書斷定：在南昌作序時年十三歲，或十四歲。據他做過沛王李賢的幕僚，官「修撰」，被高宗李

治勒令驅逐，在虢州幾乎死掉一條命。所以他的為文，光昌流麗之外，還有牢愁滿腹一方。杜甫說，

這個人高才博學，為文光昌流麗，反映當時封建盛世的社會動態，很可以讀。這個人一生倒楣，

都是擁護初唐四傑的，反對的只有少數。以一個二十八歲的人，寫了十六卷詩文作品，與王弼的

哲學（主觀唯心主義）、賈誼的歷史學和政治學，可以媲美。都是少年英發，賈誼死時三十幾，

「王楊盧駱當時體，……不廢江河萬古流」，是說得對的。為文尚駢，但是唐初王勃等人獨創的

新駢、活駢，同六朝的舊駢、死駢，相差十萬八千里。他是七世紀的人物，千餘年來，多數文人

王弼死時二十四。還有李賀死時二十七，夏完淳死時十七，都是英俊天才，惜乎死得太早了。

青年人比老年人強，貧人、賤人、被人們看不起的人、地位低的人，大部分發明創造，佔百

分之七十以上，都是他們幹的。……為什麼如此，值得大家深深地想一想。結論就是因為他們貧

賤低微、生力旺盛、迷信較少、顧慮少、天不怕、地不怕，敢想敢說敢幹。如果黨再對他們加以

鼓勵，不怕失敗，不潑冷水，承認世界主要是他們的，那就會有很多的發明創造。我們近來全民性

的四化運動（機械化、半機械化、自動化、半自動化），充分證明我的這個論斷。由王勃在南昌

時年齡的爭論，想及一大堆。一九五八年黨大會上我曾吐了一次，現在又想吐，將來還要吐。

查中共黨史相關資料，毛在一九五八年黨大會上鼓吹「破除迷信，解放思想，力爭上游，多快好省」地建設社會主義的十六字總路線，並對周恩來、鄧子恢等反對冒進、反對高指標的務實派進行多次批判，還考慮用左派柯慶施施換下周恩來的總理。周恩來經多次檢討，總算勉強過關。

毛澤東說「一九五八年黨大會上我曾吐了一次」，即指批周反冒進論事件。

批周反冒進論的直接後果是全國颳起高指標放衛星的浮誇風，引發了三年國民經濟大後退。在一九六二年召開的全黨縣級幹部以上的七千人大會上，劉少奇指三年大饑饉和經濟大後退是「三分天災，七分人禍」，引起毛的憤怒與「想吐」之恨，而「將來還要吐」即日後毛發動的「文革」，劉少奇被打倒整死，毛澤東大吐為快。

（五）不准農民包產到戶

清，蒲松齡著《聊齋志異》一書中有〈細侯〉一篇，其文曰：

……細侯曰：「妾歸君後，當長相守，勿復設帳為也。四十畝聊足自給，十畝可以種黍，織五匹絹，納太平之稅有餘矣。閉戶相對，君讀妾織，暇則詩酒可遣，千戶侯何足貴。」（第五四四～五四五頁）

毛澤東讀罷，批語是：「資本主義萌芽」。三年大饑饉時，農民和一些有良知的幹部提出

「包產到戶」。毛反對，指是走資本主義道路，搞復辟。

（六）晚年頻搞「影射史學」

一九七一年「九・一三」事件後，毛為了安撫老幹部的不滿，抑制周恩來政治勢力膨脹和平衡「文革」極左派，決定啟用鄧小平，在一九七三年三月十日任命鄧小平為副總理。

為此，毛澤東特別印了大字本《史記・項羽本紀》、《三國志》張遼傳、張郃傳等及《史記・報任少卿書》，叫高級幹部學習。用司馬遷的報任少卿書叫受到打擊迫害的老幹部要有含冤忍辱的精神，重新振作幹革命。對「文革」極左派要求他們學習曹操重用張遼、張郃等降將，要爭取和團結曾反對過自己的人，不要蹈項羽搞孤家寡人失敗的覆轍。

一九七五年搞批《水滸傳》宋江的投降主義，即意在打倒周恩來，為江青「文革」派上台清除障礙。諸如此類，不勝枚舉。

一九七六年毛臨終前不久，還拿出三套線裝史書送給選定的過渡接班人華國鋒，囑其好好讀，盼能接其衣鉢。

毛澤東讀史治國是誤國、害國、禍國殃民。著名學者周有光曾精闢地說：「毛澤東有古代的知識而沒有現代知識，你只要看看他家裡面，他的書都是平放的，沒有一本豎起來的書，表示他一點現代知識都沒有。治理國家要現代知識，古代知識沒有用，所以他在胡搞，把國家搞得一塌糊塗，搞到後來自己也沒有辦法了，死掉了。香港人說，中國大陸很幸運，第一是毛澤東死得早，第二沒有兒子，假如來一個金正日這樣的兒子那就倒楣了。」周說是也！中國已不是半部《論語》治天下的時代了。

第二章｜毛氏的碑帖與書畫收藏

一、三千碑帖與毛氏書法

毛澤東出生於清末，成長於民國，正是新舊交替之際，四書五經與新學都可學，書寫還主要用毛筆。據相關記載，一九一○年，毛澤東入湘鄉東山書院（東山高等小學堂）開始習字，並臨摹過王羲之草書《十七帖》，但青年時代的毛澤東，下過功夫讀過書，但沒下過功夫練過書法。

筆者看過毛澤東青年時代的字，不怎麼好，架構與筆劃尚無章法。投身革命後，也就不可能每日臨帖練字。但是，毛仍保持著對王羲之書法的喜歡，甚至在撤出江西蘇區，萬里長征的軍戎生涯時，隨身所帶就有一部唐人臨摹的王羲之字帖。

五○年代下功夫研習晉唐書法

自一九五三年起，即整個五○年代，毛澤東每年都要到杭州西湖畔的劉莊別墅去小住一段時間，那是西湖最佳地段的最佳住處，非常的幽靜。

由於田家英等的努力搜羅，毛澤東在五○年代中期，就已收存了六百多件拓片和四百多本各種碑帖，其中以王羲之、王獻之父子的行書及懷素的草書字帖為多。

每次出行前，乾隆十二年武英殿版二十四史與這些碑帖是必帶無疑，並且抽空便看帖練字或與田家英等論書說帖。

一九五八年十月，毛準備去劉莊住較長一段時間，叫田家英為其準備好各種字帖。毛信如下：

田家英同志：

請將已存各種草書字帖清出給我，包括若干拓本（王羲之等）、于右任千字文及草訣歌。此外，請向故宮博物院負責人（是否鄭振鐸？）一詢，可否借閱那裡的各種草書手跡若干，如可，應開單據，以便按件清還。

毛澤東

十月十六日

由此可見，毛澤東在五〇年代對研練書法是下過一番功夫的。

向黃炎培借唐本王羲之法帖

黃炎培（一八七八～一九六五）江蘇川沙縣（今屬上海市）人，字任之。同盟會會員，以搞職業教育著名，創辦中華職業教育社，是中國民主建國會創辦人。中共建國後，曾出任副總理兼輕工業部長、政協副主席等。

據黃炎培之子黃方毅撰文介紹：我的父親黃炎培，一八七八年出生於上海浦東川沙縣。黃家

田家英遵囑，向故宮借了二十件字畫，其中八件是明代大書法家寫的草書，包括解縉、張弼、傅山、文徵明、董其昌等。

祖先乃春秋時期四大公子之一楚國春申君黃歇。父親出生於川沙名宅內史第。內史第建於清道光十四年（一八三四年），因收藏有流傳於世的三塊漢碑名石中的兩塊和一些古代書法拓片而聞名，被譽為「富甲東南藏金樓」。唐本王羲之法帖也是黃家珍藏秘寶，從不出門。

黃炎培是少數幾個和毛澤東有深交的民主人士。毛澤東回憶，一九二〇年五月，胡適、黃炎培等歡迎美國杜威博士訪華，在上海舉行演講，毛曾在台下聽過杜威、黃炎培的演講。

一九四五年七月一日，黃炎培和冷遹、褚輔成、章伯鈞、左舜生、傅斯年六位國民參政員，應毛澤東之邀，為推動國共團結商談而飛赴延安訪問。在延安毛的窯洞，毛澤東和黃炎培曾留下一段中共反覆宣傳的「朝代興亡周期率」的對談，內容如下：

毛澤東問黃炎培，來延安考察了幾天有什麼感想？黃炎培坦誠地說：

我生六十多年，耳聞的不說，所親眼看到的，真所謂，「其興也勃焉，其亡也忽焉」。一人、一家、一團體、一地乃至一國，不少單位都沒有能跳出這周期率的支配力。大凡初時聚精會神，沒有一事不用心，沒有一人不賣力，只有從萬死中覓取一生。繼而環境漸漸好轉了，精神也漸漸放下了。有的因為歷時長久，自然地惰性發作，由少數演為多數，到風氣養成，雖有大力，無法扭轉，並且無法補救。也有因為區域一步步擴大了，它的擴大，有的出於自然發展，有的出於功業慾驅使，強求發展，到幹部人才漸漸竭蹶，艱於應付的時候，環境倒越加複雜起來了，控制力不免薄弱了。一部歷史，「政怠宦成」的也有，「人亡政息」的也有，「求榮取辱」的也有。

總之，沒有能跳出這個周期率。中共諸君從過去到現在，我略略了解的，就是希望找出一條新

路，來跳出這個周期率的支配。

黃炎培這一席耿耿諍言，擲地有聲。

毛澤東高興地答道：「我們已經找到了新路，我們能跳出這周期率。這條新路，就是民主。只有讓人民來監督政府，政府才不敢鬆懈；只有人人起來負責，才不會人亡政息。」

黃炎培說：「這話是對的，只有把大政方針決之於公眾，個人功業慾才不會發生。只有把每個地方的事，公之於每個地方的人，才能使得地地得人，人人得事。把民主來打破這周期率，怕是有效的。」

中共對黃炎培的統戰是十分成功的。毛的窰洞裡掛著黃炎培題詩的畫；著名延安史學家范文瀾對其行弟子禮（毛也行了弟子禮）。

黃炎培訪問後，立即寫了《延安歸來》，把延安所見所聞寫成光明自由頌，其中包括與毛的「周期率」對話。初版二萬冊，黃炎培自費發行，拒送審查，引起巨大反響，還導致了國民黨政府被迫取消書報雜誌的檢查制度。黃炎培訪問延安旋風，對國民黨政權造成了巨大衝擊，而使共產黨政權抹上了民主自由的色彩。黃炎培對中共的形象宣傳，功莫大焉。

中共建國後，黃炎培打破不做官的諾言，出任了政務院副總理兼輕工業部部長，和毛澤東還時有詩詞應酬往來，算是毛十分禮重的民主人士。因此淵源，約在五〇年代中期，有了毛向黃借唐本王羲之法帖一事。

「文革」後的中國官方版的披露有多種。一則是：「毛澤東對王羲之草書讚嘆不絕。黃炎培有一本王羲之法帖，毛澤東借來，工作一停便翻開來看，愛不釋手。他看著字跡琢磨，有時還抓起筆對照著寫，這樣足足看了一個月。據他的保健醫生回憶，毛澤東有次和他談書法，說道：比如王羲之的書法，我就喜歡他的行筆流暢，看了使人舒服。我對草書開始感興趣，就是看了此人的帖產生的。他的草書有《十七帖》。記住了王羲之的行筆，你再看看鄭板橋的帖，就又感到蒼勁有力。這種美不僅是秀麗，把一串字連起來看，有震地之威，就像要奔赴沙場的一名勇猛武將，好一派威武之姿啊！」

另一則是被各種書報雜誌常轉用的，內容是⋯

毛澤東喜歡書法，聽說黃炎培有一本王羲之的真跡，借來一看，愛不釋手。他看著字跡琢磨，有時抓起筆來對著練。練到興頭上連吃飯都叫不應。

大約是真跡太珍貴了，黃炎培很不放心。借出後一星期便頻頻打電話詢問。電話打到值班室，問主席看完沒有，什麼時候還。衛士尹荊山借倒茶機會，向毛澤東報告：「主席，黃炎培那邊又來電話了。」

「嗯？」毛澤東收攏起眉頭。

「他們又催呢。」

「怎麼也學會逼債呢？不是講好一個月嗎？我給他數著呢！」

「主席，他們不是催要，是問問，問問主席看不看。」

「我看！」毛澤東喝口茶，語氣轉緩和些，「到一個月不還，我失信。不到一個月催討，他們失信，誰失信都不好。」

可是黃炎培又來電話了，電話一直打到毛澤東那裡，先談些別的事，末了還是問那本「真跡」。毛澤東問：「任之先生，一個月的氣你也沉不住嗎？」那邊的回答不得而知。

衛士小尹挖苦：「真有點小家子氣。」

李銀橋說：「跟毛主席討債似的，沒深淺。」

毛澤東聽了，卻慍氣全消，微笑著說黃炎培「不夠朋友夠英雄。」

到了一個月，毛澤東將王羲之那本真跡用木板小心翼翼夾好，交給小尹：「送還吧，零點必須送到。」

毛澤東擺擺手：「送去吧，講好一個月就是一個月，朋友交往重信義。」

尹荊山說：「黃老那邊已經說過，主席只要還在看，儘管多看幾天沒關係。」

黃炎培在「文革」前已作故，黃家諸子中有黃方毅，在沉寂不答多年後，終於撰文說：一個月不到催還說，不確。事實是過了一個多月，才有黃與毛通電話詢問之事。

毛日理萬機，或有時期記憶疏忘之可能；而黃作為在毛治下一臣民，又是自家親諾借出去的，斷無食言催討之急窮狀。但因此黃博得了毛的「不夠朋友夠英雄」的評語，也可謂世無其二也。

六〇年代後偏愛懷素草書

自六〇年代初起，毛澤東研練書法開始步入出晉入唐，漸漸形成自己的風格。

一九六一年十月二十七日，毛澤東叫身邊工作人員給他找懷素《自敘帖》，並把他所有字帖都放在他那裡，備其研用觀賞。

懷素（七二五～七八五），唐朝僧人。湖南長沙人，是毛引以為傲的同鄉。懷素字藏真，俗姓錢，幼年出家，酷愛書法。相傳在永州（今湖南零陵）寺裡廣植芭蕉，用蕉葉代紙寫字，以狂草著名於世。字如疾風驟雨，飛龍走蛇，譽為「醉仙書」。傳世真跡有《食魚帖》、《論書帖》等。

自此，田家英為主的毛澤東御書房同志，就在北京和各地窮搜懷素字帖及各家草書字帖，包括一批套帖如《三希堂》、《昭和法帖大系》（日本影印）等，約有四個書架都擺滿了，放在毛的臥室外間的會客室裡，有的則攤放在桌椅上，待毛隨時觀賞。

一九六四年，毛又要田家英給他找各家書寫的各種字體的《千字文》字帖。田又很快地為他收集了三十餘種，行草隸篆，無所不有，而以草書為主，包括自東晉以下各代大書法家王羲之、智永、懷素、歐陽詢、褚遂良、張旭、米芾、宋徽宗、宋高宗、趙孟頫、董其昌、康熙等，直到近人于右任的作品，有些還是真跡。終毛一生，共收有碑帖三千餘冊，其中有不少宋拓、明拓等珍稀拓本，可謂海內第一藏家。尤其是王羲之和懷素拓件。

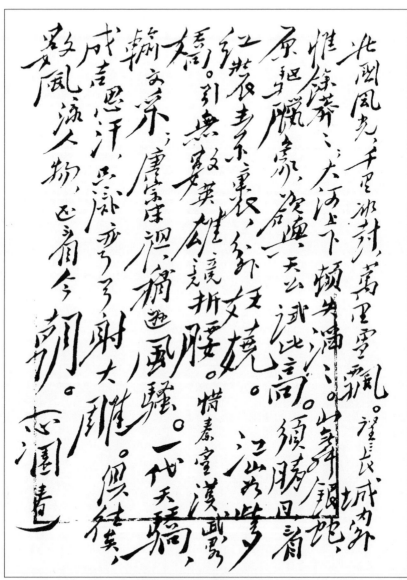

毛澤東書法〈沁園春〉咏雪詞。

毛之書法及其評價

六○年代初、中期階段，是毛重點研究和臨練懷素草書及吸收各家之長，從而形成了毛澤東不拘一格、大小隨意、收放有度的毛體。有一位書家對筆者說，毛書是霸王體。字是性格的寫照，毛書完全以我為主，太隨心所欲，大如奔馬，小如蠅飛，東突西落，完全是沒有章法之章法，唯毛能為之。

毛澤東時代最會唱「東方紅」頌歌的文人郭沫若，則認為毛的書法是「泰山北斗」，和林彪的毛澤東思想是頂峰論一樣，是最高水平，前無古人，後無來者。

毛澤東的保健醫生王鶴濱也認為，毛澤東的書法「與王羲之的行書、張旭的狂草，可並稱為中國書法史上的三絕。毛主席的行草，既有張長史狂草的奔放遒勁，更具有王右軍行書的雄健、妍媚」。

毛的秘書田家英認為，毛澤東的書法，特別是草書，和懷素《自敘帖》有相同的地方：一是筆劃都較細圓；二是字形都較大；三是在大草的布局上，都採用了行行逶迤、翩翩自肆的寫法；四是龍「神」上很相似。

毛自己很「謙遜」。六○年代初，毛和江青的女兒李訥要跟毛學書法。毛對女兒說：「你跟媽媽學。媽的字比我要好得多。」

毛的話不完全是謙遜。江青的字很漂亮，也是出晉入唐，自成一體的。據說其小楷臨摹過鍾紹京、王羲之、褚遂良、趙孟頫各家，清秀嫵媚，也有風骨。而江的仿毛之毛式書法，也幾可亂真。

老百姓和專家是怎麼看的呢？

一九九九年新世紀來臨之際，《中國書法》雜誌和幾家媒體舉行了一次評選百年十大書法家的活動。通過專家評選和無記名投票，毛澤東被列為第五，名列吳昌碩、林散之、康有為、于右任之後，與沈尹默並駕，排在沙孟海、謝無量、齊白石、李叔同之前。

這也許差不多吧。就是差些，差也差不到哪兒去罷！

二、毛收藏的書畫和那些不為人知的故事

從蔣介石的「橫掃千軍」說起

長期以來，在毛澤東時代的中國大陸，蔣介石被稱為「人民公敵」，連解放軍戰士打靶的靶子也搞成蔣介石像，要戰士練兵時貫注階級仇、革命情。「文革」中，誰家如有一點「沾蔣」的物件，那就是反革命，很可能帶來家破人亡的悲劇。

然而，曾幾何時，蔣介石的書法作品成了中國大陸拍賣市場搶手的香饃饃了。一幅蔣介石「橫掃千軍」的書法作品，二○一二年在上海朵雲軒拍賣公司拍出逾千萬（台幣）的天價。作品自一·五萬人民幣起標，直追至三百萬（約新台幣一千三百五十萬）落槌成交。

「橫掃千軍」橫幅是蔣介石書贈麾下將軍張鎮的。

張鎮（一八九九～一九五○），湖南常德人。他是黃埔軍校一期生，抗日戰爭爆發後，在八一三淞滬戰役中，張鎮率部身先士卒終將日軍擊退。國民政府還都南京後，張一度兼任首都衛戍司令。

在南京保衛戰中，他任憲兵司令部副司令，率領憲兵團堅守陣地；南京失陷後，憲兵司令部撤至長沙後移防重慶。蔣中正贈張鎮書法褒獎其戰績。

一九四九年與陳誠的同學周至柔撤往台灣，次年病逝於台北，追贈陸軍二級上將。

蔣介石從小接受傳統教育，其書法以楷書為主，受柳公權、歐陽詢影響較大，從他的書法中透出一股陽剛之美。

蔣介石書法作品受中國大陸人民追捧，令人有滄海桑田之感嘆。

齊白石贈蔣介石畫作，拍出創記錄價

不僅蔣介石本人的書法作品受追捧，甚至和蔣有關聯的畫作也受此波及影響。

二〇一一年五月，中國嘉德春拍有一幅被傳炒作為一九四六年，齊白石為蔣介石祝壽所精心繪製的超大作品《松柏高立圖‧篆書四言聯》拍品。

送拍者劉益謙是著名藏家兼炒家。該幅作品畫的部分購於二〇〇五年，約八百萬元；對聯購於二〇〇九年，約一千萬元。畫作縱二百六十六釐米，橫一百釐米；篆書對聯「人生長壽，天下太平」單幅縱二百六十四‧五釐米，橫六十五‧八釐米。劉益謙將其湊成《松柏高立圖‧篆書四言聯》合成作品。其實這是拉郎配，野鴛鴦，是內外精心策劃的一場炒作。

該幅作品原名「松鷹圖」，是齊白石一九四六年農曆十月赴南京舉行畫展的作品之一。蔣介石接見了齊並予以讚揚。齊十分知趣，便將畫作《松鷹圖》和一方篆刻蔣氏名章相贈，稱為蔣六十壽祝賀，蔣又回禮為他題匾。根本沒有這幅篆書對聯。從尺幅看，是字幅大於畫幅，顯得立鷹成區區之鳥，滑稽可笑。然而，在「土豪」成堆、貪官遍地、炒手橫行的年代，該幅作品以八千八百萬元起拍後，經過逾半小時，近五十次競價，最終一位場內買家以四‧二五五億元人民

幣將其收入囊中，創下中國近現代書畫新紀錄。劉益謙淨賺三‧五億元。

齊白石送毛澤東「立鷹圖」和對聯

齊白石給蔣介石送了畫和篆刻印章，但沒有送過蔣對聯。而齊白石卻確確實實給毛澤東送過多幅精品畫作、篆書對聯和印章。

一九四九年初，毛澤東曾親筆寫信給齊白石這位名畫家和湖南湘潭老鄉，請他以無黨派人士身分參加政協會議。

齊白石得信，十分高興，也十分知趣，精心鐫刻了兩方壽山石章，一方是白文「毛澤東」，一方為朱文「潤之」，趕在開國大典前夕，呈獻給毛。毛也立即派田家英到齊白石家，回贈了他最愛吃的湖南特產茶油寒菌。

翌年夏天，毛又在中南海宴請了齊，還告訴他，政務院將聘請他擔任中央文史館館員，不用上班，可拿一份優厚薪金，十分體面，把齊白石高興壞了。

齊白石在自己珍藏的畫和書法作品中，精心挑選了作於一九三七年七月的一幅篆書對聯「海為龍世界，雲是鶴家鄉」，另一幅立軸是作於一九四一年的「立鷹」，分別題款後連同一塊自己用了半世紀的心愛石硯，一同託人送給了毛澤東。該硯為湖南產花崗石質地，長二十多釐米，外面套著一個精緻檀木盒子。硯的表面約一半面積微凹，用於磨墨，其餘雕花，如煙雨雲蒸，意味深長。齊白石精心收藏，生怕丟失，又擔心百年之後，子孫轉贈他人，親手在硯上刻下一行小字：「片真老空白也，是吾子孫不得與人，乙酉八十九歲，齊白石記於京華鐵柵屋」，可見齊對

此硯的珍視。

毛澤東收到齊白石硯和書畫，也十分喜歡，特別是該方石硯，遂忘了「不受禮」的規定，留在自己書房桌上研用。

幾天後，張伯駒、王樾等人來訪，齊白石很高興地談起送了兩幅作品給毛主席的事。當說到「海為龍世界，雲是鶴家鄉」篆書對聯時，張伯駒不由自主「啊」了一聲，原來此聯寫錯一個字。出自清代安徽完白山人鄧石如之手的後一聯原名為「天是鶴家鄉」，而齊白石卻寫成了「雲」。齊白石經張伯駒一提醒，馬上緊張起來。毛主席是博覽群書、通曉古今的大學問家，送他一幅錯字對聯，不但是不恭敬，而且貽笑大方。張伯駒忙安慰老人家說：「齊先生，你這個『雲』字改得比鄧石如的『天』字好。他上聯若是『地』，那麼下聯『天』字不可動；可上聯卻是『海』字，恰與你的『雲』字相對，我們不必拘於成格，改動古人成句自古有之，毛主席也許會稱讚你改得好呢！」經張伯駒這麼一說，齊白石心情才平靜下來。此後，各書法家寫此聯時，皆以「雲是鶴家鄉」為準，原來的「天」字反倒被人忘了。

自此以後，齊白石年年送畫給毛，有時還送硯，計送有《芭蕉圖》、《松鶴圖》、《梅花茶具》圖等和三方名硯。其中一九五二年，還和于非闇、徐石雪、汪慎生、胡佩衡、溥毅齋、關松房及張伯駒的夫人潘素等，聯合繪製了《普天同慶》大畫一幅呈給毛澤東。

毛澤東收下齊白石的禮物，一般都有豐厚的現金回贈。一九五三年春，白石老人九十大壽，北京文藝界召開祝壽會，文化部授予他「人民藝術家」榮譽狀。毛澤東特意送上四件壽禮：湖南特產茶油寒菌，一對湖南王開文筆店特製長鋒純羊毫書畫筆，一支東北野參和一架鹿茸。應該

說，這是毛給齊送的厚禮，鮮有他人能有此殊榮。

此外，徐悲鴻、陳半丁、傅抱石等當時頂尖的畫家都有贈畫獻畫給毛的，件件都是精品，現在都是中南海的藏品了。──

三、張伯駒贈李白的《上陽臺帖》

民國有四公子，出身帝王將相家，且都是大玩家。排名第一的是袁世凱次子袁克文；排名第二的便是張伯駒。張伯駒父張鎮芳，曾任長蘆鹽運使等，是袁世凱的兒女親家；第三位是張作霖之子張學良；四是清宗室鎮國將軍溥侗。

張伯駒自三十歲後便「不務正業」，放著接父班的商業銀行董事長不幹，專事書畫收藏、吟誦詩詞、學戲玩票，整日聚朋玩樂，銀子花得像流水般似的。玩著玩著，就玩成第一流的玩家了，如他學戲玩票，隨的是梅蘭芳、余叔岩、楊小樓等，不管哪一個都是頂尖的角。

張伯駒花巨金玩的是書畫收藏，其篋中之物，也可稱海內無雙，如：一、晉陸機《平復帖》；二、隋展子虔《遊春圖》；三、唐李白《上陽臺帖》；四、唐杜牧之《張好好詩》；五、宋范仲淹《道服贊》卷……件件都是國寶級的大珍品。

張伯駒長於鑑評，如其對唐李白的《上陽臺帖》曾做過如下評鑑：

太白墨跡世所罕見，《宣和書譜》載有《乘興踏月》一帖。此卷後有瘦金書，未必為徽宗書。余曾見太白摩崖字，與是帖筆勢同。以時代論墨色筆法，非宋人所能擬。《墨緣匯觀》斷為真跡，或亦有據。按《絳帖》有太白書，一望而知為偽跡，不如是卷之筆意高古。

評說有根有據，獨具隻眼，見識高明。

《宣和畫譜》云：「白嘗作行書，字畫尤飄逸」。該《上陽臺帖》詩文為：「山高水長，物象萬千，非有老筆，清壯何窮。十八日上陽臺。太白」。全部五行二十四字，為草書，帖面蒼勁雄偉之中又見姿媚挺秀，一如李白豪放俊逸之詩歌風格。

毛澤東喜歡詩詞，特別鍾愛唐朝三李（李白、李賀、李商隱）的詩，又擅長草書。顯然，張伯駒這位大玩家決定送李白的《上陽臺帖》送給毛澤東，應該是對毛澤東的喜好有可靠的信息，並做過分析，才決心割愛贈送毛澤東的。這也是種大玩大賭。

一九五一年，張伯駒通過統戰部徐冰將此帖轉呈毛主席，並在附信中寫到：「現將李白僅存於世的書法墨跡《上陽臺帖》呈獻毛主席，僅供觀賞……」

毛收到此帖後，觀賞數月，十分愛惜，後囑中共中央辦公廳轉交故宮博物院珍藏。

毛還親囑中辦給這位收藏家代寫一封感謝信，並附寄一萬元人民幣。

然而，這位民國的公子哥兒，在中共的政治遊戲中漸漸玩不輪轉了。聞知張伯駒有書畫收藏，中共特務頭子康生上門來借走幾幅明清書畫看看，但視書畫如命的張伯駒坐不住了，過了沒幾天，便問康生要回來。

一九五七年反右運動，張伯駒沒有任何政治言論，只是強調了要「保留京劇舊節目」，純綷是一個老玩票的說法。但就因為這句話，被批判為是「阻礙革命戲劇創作」，戴上了右派帽子。

背景據說是北京市文化局和北京民盟秉承了康生的旨意。

張伯駒玩不明白了，說：……保留是我國傳統文化的需要，怎麼有可能阻止產生新劇？如同研究

甲骨文妨礙不了文字改革是一樣的道理。民國公子碰到了中共特務頭子，有理說不清，撞到了鐵板。

陳毅元帥倒是張伯駒的知交，兩人都喜歡詩詞書畫，愛下圍棋。但陳毅也沒辦法摘下張伯駒的右派帽子。反右的總司令是毛澤東。無奈，陳毅只能通過私人關係，將張伯駒安排到吉林省博物館任第一副館長。

好景不長，「文革」風暴一起，張伯駒和陳毅都受到了大衝擊。張伯駒夫婦不耐批鬥，從吉林返回北京，無戶口、無收入、無糧票，連吃飯都成了問題。民國的公子淪為了徹底的無產階級，渾如叫花子。

一九七二年一月十日，原國務院副總理兼外交部長、元帥的陳毅，因罹患癌症去世的追悼會在北京八寶山革命公墓禮堂召開。張伯駒沒資格參加追悼會，只能送了一幅輓聯：

仗劍從雲，作干城，忠心不易，軍聲在淮海，遺愛在江南，萬庶盡銜哀，回望大好山河，永離赤縣；揮戈挽日，接樽俎，豪氣猶存，無愧於平生，有功於天下，九泉應含笑，佇看重新世界，遍樹紅旗。

陳毅運氣好，死在林彪事件後，可謂死得其時。毛澤東在「文革」後，甭管誰死，他都不會參加追悼會。況且，陳毅在「文革」中算右的代表，然而，正是這右的代表，從臭狗屎一下變成了定勝糕。林彪這位毛親選的接班人，要反毛、殺毛，把毛澤東一貫正確的神主牌位打得粉碎。黨內外暗潮洶湧，毛澤東畢竟是權力鬥爭的老手，見微知著，當其偶然得知陳毅追悼會將開，一

反常態，急匆匆披著睡袍、穿著拖鞋去參加陳毅追悼會，誇陳毅是只反林彪的好同志，企以安撫被打倒的老幹部。

追悼會上花圈、輓聯無數，張伯駒這位連參加追悼會資格也沒有的右派老九的輓聯被放在一個角落裡。毛掃視了一遍懸掛或安放的東西，便緩緩地走到張伯駒的輓聯下吟誦起來。

毛吟罷，看到「中州張伯駒敬輓」，便讚賞地說：「這幅輓聯寫得好啊！」毛說罷沉思片刻，彷彿想起了什麼，轉身問陳毅夫人張茜：「張伯駒呢，張伯駒來了沒有？」

「張伯駒沒來。……追悼會不允許他參加。他們夫婦倆從吉林回來，一沒有戶口，二沒有工作，生活很困難。」張茜低咽地說……。毛聽罷沉思良久，又看了一眼張伯駒的那幅輓聯，然後轉身對周恩來說：「你過問一下，盡快解決。」

那個時代，毛的話是一言九鼎，一句頂一萬句。毛一發話，原先拒人千里之外的派出所所長立刻登門幫張伯駒夫婦辦妥了戶口；中央文史館也向張伯駒送發了聘請擔任館員的聘書。

看來李白的亡靈跨越千年時空，從上陽臺飛落到八寶山，救了張伯駒夫婦。

二〇〇七年二月二十一日的《解放日報》登了篇故宮文物來源的文章，其中說，毛在二十世紀五〇年代捐了不少給故宮博物院，包括唐代著名詩人李白的書法作品《上陽臺帖》和錢東壁臨寫的《蘭亭十三跋》。此外，一九五〇年，毛澤東還將友人姚虞琴贈送給他的明王夫之手跡《雙鶴瑞舞賦》轉贈給故宮博物院。珍貴文物講究流傳有緒，《上陽臺帖》就是這樣流傳的。

第三章

「毛瓷」——空前絕後的御窰

一、毛的戀鄉情節和醴陵御窯

生命晚年的戀鄉情結

毛澤東生命元素中有湖南至上的因子活躍於始終。年輕時搞湖南人的湖南，要搞湖南自治獨立。文化上也是，詩歌文藝推崇屈原，草書最後歸宗懷素，治兵打仗則稱讚曾國藩。這幾位都是湘人。

說到瓷器，毛澤東獨重湖南醴陵瓷。

毛澤東先後四次到過醴陵，他年輕時考察湖南農民運動，開始對醴陵瓷有所了解。據其本人回憶，醴陵鄉親很好客，每次去都會用漂亮的小碟子裝小吃招待他。

據毛澤東對醴陵瓷的調查，知道醴陵瓷曾有過一段短暫的輝煌時代。

醴陵位於湖南東部，據史料記載，早在一九〇六年，醴陵就有了專為皇室和官府燒製瓷器的「官窯」。一九〇九年和一九一五年，醴陵「官窯」燒製的「釉下五彩」瓷器先後獲得義大利都朗博覽會最優獎和太平洋國際博覽會優質金牌，醴陵「官窯」由此寫下了一段相當輝煌的歷史。

但這段傲視瓷界群雄的歷史並沒有維持多久，因「委託非人，開支浮濫，工商傾軋」等原因，醴陵「官窯」很快難以為繼，釉下五彩工藝也隨之湮沒無聞。

中共建國初，在毛澤東的親自過問下，有關部門開始重新挖掘探求釉下彩瓷的工藝技術。經過有關專家和當地製瓷工藝師傅的刻苦攻關，釉下五彩瓷很快得以「復活」。權威部門的鑑定結論表明，「再造」的釉下五彩瓷器原料選材精細，胎體細膩堅硬，透光度好，釉質堅硬光潤，胎釉密合極佳，釉色滋潤悅目，造型端莊典雅，有「看得見，摸得著，永不褪色」之神秘感，真正達到了「薄如紙，白如玉，明如鐵，聲如磬」的最高境界，且不含任何鉛、鎘等有害物質。

一九五五年醴陵縣成立了陶瓷研究所，一九五六年在毛澤東的指示下，湖南省醴陵瓷業公司成立，醴陵縣陶研所升級為省陶瓷研究所。

與此同時，中共中央正式下文批准，國家財政撥款八百萬元人民幣，在醴陵官立窯場原址上重新建造了全國唯一能燒製釉下五彩瓷器的專業瓷廠──群力瓷廠。從一九五八年開始，醴陵「官窯」便承擔為國家領導人和中央機關燒製瓷器的任務。

醴陵瓷首次接近中共領導層的「使者」是「勝利杯」。這種通體上釉、杯體帶蓋、松樹圖案的「勝利杯」，據說是毛澤東親自命名的。群力窯因這段延續至今的歷史而成為名副其實的「紅色官窯」，而醴陵這個湘東古城也由此成為中國又一大瓷都。

自一九六〇年起，進入生命晚年旅程的毛，除一九七〇年外，每年都要回湖南小住或長住，甚至在已患重病的一九七四年，還在省委長沙九所一號樓住了一百一十四天。直至一九七五年病勢十分嚴重，已不能起立，最後只能在北京結束了他的生命之旅。

醴陵「貢瓷」是這樣燒成的

毛澤東外出，是天子出巡，地動山搖。一則報導說，負責毛安全警衛的汪東興，一次偶然看到為毛外出停夜的專列而沿線警戒，光動員的民工，一個晚上就吃了一千多隻雞的帳單，令汪大為吃驚。

毛出行，隨行人員外，書、碑帖和吃飯專用的瓷器等，都是必帶的。一九七四年九月，毛到長沙做最後一次長住，要看書，長沙沒條件印大字本線裝書了。據毛當時的大管家吳連登回憶：

「他最喜歡讀書，由於視力不好，就一手拿著放大鏡，一手拿著厚厚的書籍。工作人員發現後，出於對主席的愛護，決定減輕書的重量，就把厚厚的古籍拆開分成幾冊重新裝訂。不久，減輕毛主席生活用具重量的工作也提到了有關人員的議事日程。那時，毛主席用的是江西景德鎮瓷，走到哪帶到哪。這種瓷具很好，但缺陷是有點重。毛主席晚年手有些抖，若瓷器重，就不再適合他老人家用了。」

而時任湖南省委書記的張平化，想為毛在長沙過八十二歲生日時，提議燒製一批專供毛主席壽宴上使用的「貢瓷」，作為家鄉人民對偉大領袖的祝福。

湖南省接待處處長蕭根如聞風而動，經請示吳連登，向汪東興提出，醴陵的製瓷水平頗高，能否由醴陵承擔此項任務。蕭根如強調，「作為湖南人，我想讓主席用家鄉的瓷，讓他高興高興」。

此次燒製「毛主席用瓷」採用了嚴格的保密措施。蕭根如談到：「僅向當時的省委書記張平

化報告了，然後拿著中共中央辦公廳的介紹信，由我與吳連登一起來到醴陵，向群力瓷廠下達了一項「十分嚴肅的政治任務」，沒有向他們提到是毛主席用瓷。」

有關部門對這批瓷器的要求是：釉下五彩，內外雙面有花；重量輕而結實耐用；保溫效果好；無鉛毒，不含鎘，確保使用者健康；永不褪色。

釉下彩雙面有花，這在當時的製瓷業尚無先例。據蕭根如回憶，這一建議是他首先提出來的，「為的是讓毛主席吃飯時心情愉快」。沒想到，他這一提，竟造就了中國陶瓷彩繪工藝史上絕無僅有的一大獨創。

群力瓷廠在接受這一「光榮的任務」之後，立即成立了一個研究小組，多次試製。為保證萬無一失，吳連登和蕭根如五次來到醴陵，從瓷泥選材配方到瓷器的重量、大小，從畫面構成到彩繪顏料配方、入窯燒製，都在請教有關專家和領導後層層把關。

經過一個多月的試製，「毛主席用瓷」於一九七四年十一月燒製成功。經有關專家鑑定，該批薄胎釉下雙面五彩花卉瓷器晶瑩剔透，似玉泥嫩肌般溫潤可人，而重量僅一百二十四克左右，各項指標皆符合要求，充分展示出醴陵瓷的獨特神韻和空前絕後的製瓷成就。

此次共燒製成品逾兩萬件，有關部門從中精選了上乘佳品十二公分碗四十件帶走。

瓷器很快就呈現在此時仍在長沙的毛澤東面前，「主席用了，非常高興」。一九七四年十二月二十六日是毛主席八十二歲生日，二十三日，周恩來乘專機抵達長沙，一是向毛主席匯報工作，二是向主席祝壽。兩人一起用餐時使用的碗，就是由醴陵群力瓷廠生產的釉下五彩薄胎碗，因這種碗內外均飾有五彩月季花卉，後人稱之為「紅月季碗」。

據設計該紅月季碗的原群力瓷廠副廠長、總工程師李人中回憶：「任務完成後，為了獎勵參與製作者中少數幾個成績突出者，廠黨委經請示上級同意，每人發了一件次品瓷器以作紀念，餘下的全部銷毀。」也就是說，近兩萬件成品「毛瓷」，除四十件被帶走的上乘佳品，其餘的都已不復存在，這為「毛瓷」蒙上了另一種神秘色彩。

尤其神秘的是，由於毛主席用瓷是專用品，有其特殊的政治意義，所以，醴陵自一九七四年為毛澤東燒製專用的釉下雙面五彩薄胎瓷以後，就再也沒有生產製作主席用瓷，「毛瓷」因此成了「絕品」。

在醴陵「毛瓷」誕生不久，用以燒製「毛瓷」的那座方窯即被拆掉，而製作「毛瓷」選用的湖南洪江（地名）大球泥（這種泥粘度好，質地白，燒製瓷器成形好，透光好，是製瓷的優質上等泥料），也因慕名的過度開採而在一年後絕跡⋯⋯為當地平添了許多神話式的傳說。

正是因為上述多種原因，醴陵「毛瓷」存世特別稀少，且以官藏為主。據了解，醴陵「毛瓷」絕大部分收藏於韶山毛澤東同志紀念館、中國革命博物館、中南海豐澤園等處，流落於民間的不足二百件，這也是藏界珍若拱璧的原因之一。

二、景德鎮燒出最絕貢瓷

在「文革」政治掛帥的年代，幹部升遷不是看ＧＤＰ，也不是看人民生活水準如何，而是看你忠不忠於毛主席和毛主席革命路線。至於是否忠誠於毛，就看毛和毛的「文革」派對你喜歡與否。千方百計討毛歡喜就是最大的政治，最忠誠的表現。

張平化的湖南搶先燒出一批貢瓷碗，消息傳出，瓷都景德鎮的江西幹部們覺得不能失了鋒頭，要迎頭趕上。

江西瓷也來搶功

一九七四年十二月中旬，原江西省公安廳副廳長黃慶榮接到汪東興的電話，趕到長沙，接受毛到江西的行程及警衛接待工作。據黃回憶：

在湖南省委警衛接待處，湖南省公安廳高文禮副廳長拿了一個瓷盤給我看，瓷盤上的圖案是毛主席喜歡的紅色梅花，說：「這是給毛主席用的。」我一看就覺得這些瓷器好粗糙，便說：「這個瓷紅不紅、白不白的，不怎麼樣。我們江西造出來的，肯定比這個好。」汪東興說：「你能行嗎？恐怕也難吧。」我說：「我可以試一試。」

我從湖南警衛接待處得知，他們從醴陵定製了一些帶梅花圖案的家用餐具瓷器放在長沙毛澤東住處。一九七四年毛主席到湖南休息，用到這些瓷器時，微微皺了一下眉頭，什麼話也沒有說。長期在他老人家身邊的工作人員憑經驗猜測，肯定是對瓷器不滿意，卻不知具體所指何意。

一九七五年一月份的一個晚上，我專程到景德鎮，找市委書記李克時，與他商談了為毛主席訂做家庭餐具一事。我與他反覆商量，此事如果公開打著毛主席的旗號做，肯定要出大事，所以對外必須絕對保密，只能說是給上級領導做的，數量不多，要求很高。全部口頭下達，不留任何文字材料。具體布置落實由李克時去辦。

李克時找了國家輕工業部直屬的景德鎮陶瓷科技研究所。第一次做出來的畫面有船、河流，無論從構思還是製作品質，一看就覺得不行。我提議，把景德鎮的陶瓷技術高手調集在一起，成立專門班子來研究製作，李克時同意。這樣就推薦了陶研所副所長羅慧蓉，經我們兩次政審沒有問題，決定要羅來負責。

在此後的兩個多月內，試製組設計了很多種圖案，陶研所推薦了「水點桃花」、「翠竹紅梅」、「雙面繪芙蓉花」三種，造型也搞了好幾種。考慮到毛主席酷愛梅花，於是就選定了「翠竹紅梅」。

開始試驗燒製了好多次，花費十多萬元，都沒有成功，也用完了庫存的高嶺土。為此專門到江西撫州地區臨川縣，組織老百姓上山撿了兩天，我記得還付給當地老百姓五千元，湊集了兩卡車高嶺土。拉到景德鎮，發動陶研所全所職工用手工的方法從中挑出兩噸精料，燒了兩窯，因釉下彩達不到要求又報廢了。我找到羅慧蓉，帶她參觀了「八二八」招待所一號院毛主席來江西住的地方，我告訴她：「叫你們做的瓷器就是這套房子主人用的。到現在為止，你是知道這件事情

真相的第三個人，回去以後誰也不准說。」這使羅慧蓉半天說不出話來，既害怕又高興。隨後她向我保證：「一個月完成任務，完成不了你就把我關起來。」

大約是一九七五年八、九月份，從最後一爐中精挑細揀，挑出了最好的十套精品分裝成十個箱子。這十箱瓷器的分配：北京中南海四箱、湖南省警衛接待處二箱、「八二八」招待所三箱、×××一箱。

試製過程中，每次燒製一窯大約是幾百件，好壞加起來總共約有幾千件。做完以後，我下令：人員撤回，試製過程中留下的殘次品瓷器全部打碎，一個不留，銷毀圖紙。

三、毛瓷拍賣行情的真與偽

流傳於世的毛瓷多為殘品次品

中國的官窯瓷器，講究流傳有緒。例如清朝康雍乾三世的官窯瓷，江西景德鎮官窯每出一件成品，都要記錄上檔，報送皇上及有皇家負責官員查收。而皇帝賜臣下或皇族一件或幾件官窯瓷，也都備檔。如雍正皇帝檔案文書中有幾次提到賞有功大臣年羹堯幾件瓷器，年都有叩謝折奏。而年家瓷器後來又給了誰，都有流傳記錄，再驗瓷器真身，方為流傳有緒之真品。

而筆者根據目前當事者證詞，可以肯定目前流通於世或在拍賣行走紅的毛瓷，基本可以斷為大都是毛瓷的「殘次品」或「仿品」。

前述醴陵官窯瓷，據當時群力瓷廠副廠長、設計圖案總工程師李人中證言：「近兩萬件成品『毛瓷』，除四十件被帶走的上乘佳品，其餘的都不復存在。」李還證實：「任務完成後，為了獎勵參與製作者中少數幾個成績突出者，廠黨委請示上級同意，每人發了一件次品瓷器以作紀念，餘下的全部銷毀。」而流落於民間的毛瓷次品「不足二百件」。四十餘件精品毛瓷現則分藏於毛澤東生前居住的中南海豐澤園、中國革命博物館、韶山毛澤東同志紀念館等處。由此可見，醴陵瓷精品毛瓷無一流通於世。

據悉，「文革」後八〇年代初，曾有大陸和台灣的收藏家去醴陵收購毛瓷流落在民間的次品，當時也就幾元和幾十元不等一件，現在則是天價了。

據負責監燒景德鎮毛瓷的原江西省公安廳副廳長黃慶榮證言：「試製過程中，每次燒製一窯大約是幾百件，好壞加起來總共約有幾千件。做完以後，我下令：1.人員撤回。2.試製過程中留下的殘次品瓷器全部打碎，一個不留。3.銷毀圖紙。後來羅慧蓉專門跑到南昌找我，請求：1.建議一部分留在陶研所做科研用，一部分發給為此奮戰了幾個月的工作人員作紀念，保證絕對不說來由，也不賣。2.保留一套圖紙。後來我同意了，但特別強調絕對不准流入到社會上。最後他們究竟留了多少，我不知道，我自己是一件樣品也沒有拿。」

由此可見，景德鎮瓷廠員工和研究所保管的毛瓷皆為殘次品。

是否有正品毛瓷流傳於世，景德鎮毛瓷有此可能。因為當時正品毛瓷是這樣分配的。據黃述：「時間大約是一九七五年八、九月份。從最後一爐中精挑細揀，好不容易才挑出了最好的十套精品分裝成十個箱子。這十箱瓷器的分配：北京中南海四箱、湖南省警衛接待處二箱、江西『八二八』三箱、×××一箱。」

進了中南海的四箱毛瓷應有入檔記錄，而湖南省警衛接待處二箱，江西「八二八」招待所三箱，當時也應有入檔記錄，但毛死「文革」後，這些毛專用的接待處和招待所也改朝換新主了，加之世風日下，腐敗橫行，監守自盜的可能性很大，利用職權巧取豪奪者也不少。目前估計已流失不少。最可疑的是「×××一箱」，「×××」顯然指當時的權勢者，而且在毛死後仍有權勢，故黃以「×××一箱」言之。而這一箱應該是一套毛生活用瓷，約有四十至五十件左右。所

以有可能流通於世的「正品」毛瓷也就一百件左右吧，極而言之，也就一百多件吧！

最後把國家也玩完了。

毛瓷是不可複製的絕品

北宋的徽宗趙佶是歷史上最有藝術細胞、最為風流、最為奢侈和荒唐的皇帝，他一生愛玩，

宋徽宗琴棋書畫，踢球騎射，無一不精。書法自創瘦金體，鐵劃銀鈎，卓立於世。玩石頭，獨鍾太湖石，窮天下之力運花石綱，造艮園，搞得宋江、方臘率眾造反。玩女人，一個星期一個處女，雷打不動，有時還要逛窰子。畫畫，山水花鳥都會，自吹就憑考畫的水平，他也能當上皇帝。說句搞笑的話，他的足球水平也夠球王的水平，入選國家隊是毫無懸念的。

中國瓷器的官窰創於宋徽宗，盛行於南宋，明清繼之，至民國洪憲收尾。兩宋期間，官窰舉全國人力物力之最，不惜工本，湧現出一批汝官哥定鈞窰等傳世精品。至明，永樂、宣德的青花、成化的鬥彩；清朝的康雍乾盛世極品，都是用巨大的財力、物力、人力而燒成的。換言之，官窰瓷品是專制王朝窮極奢華的象徵，是金子與血汗的結晶，更是中華之文明與罪惡的合體。毛瓷是中共官窰的產品，可說是見證了毛澤東政權是中共專制王朝延長線之終點站的一站。

有意思的是，此後，多次有人想複製毛瓷的輝煌，例如，醴陵和景德鎮都曾舉辦過再造毛瓷的活動。比較鮮為人知的是，一九七八年景德鎮陶研所還曾接到為華國鋒製作專用瓷的任務（也是張平化的主意），但當時因人員的調離，以及材料、手法和工藝都與之前存在著差異，因此此後種種「復原」的毛瓷，很難與原物媲美齊肩。一項政治任務造就瓷中精品的時代，大概也一去

不復返了。

真假毛瓷拍出天價地價

景德鎮在一九七五年一月為毛燒製的生活餐具，簡稱「七五○一主席用瓷」。瓷器底款均有半弧形「中南海懷仁堂」繁體字紅彩楷書款，下有珍品、陶瓷研究所、七五零一、敬製四行紅彩繁體字楷書。「毛瓷」用繁體字款式，似乎傳遞了毛對繁體字喜愛的信息。

圖案以紅梅翠竹居多，在瑩潤如玉的白瓷上，紅梅朵朵分佈有度，恰到好處地點綴幾片淡青或翠綠的竹葉，顯得美觀大方，精妙絕倫，使「毛瓷」透出皇家用瓷的富麗雅致。

一九九六年，毛瓷在北京太平洋拍賣公司首次亮相，六十八件主席用瓷拍出八百七十萬人民幣，平均每件十二‧二萬元。這在上世紀九○年代就算是天價了。

同年，據說汶萊王室向中國一位毛瓷收藏大家以五百五十萬美元購其三百件主席用瓷，平均每件十五萬元人民幣。最終，中國藏家不肯割愛。自此，「毛瓷」的珍貴為世所知，並被炒成一個熱點。

一九九七年湖南長沙，十餘件「主席用瓷」，均為單面梅花碗（沒有附招待所等持有者出處證明），拍出了一百七十八萬元

毛澤東親自命名的勝利杯。（上海藏家楊榮海先生藏品）

的高價。翌年，一套「釉上水點桃花蓋碗」主席用瓷，被深圳一買家以一千一百四十八萬元的天價拍下。

自此，沉寂多年。二〇一三年，在香港保利的拍賣會上，一套據稱是毛澤東八十一歲時訂製的體陵毛瓷「釉下五彩碗」一套五件，拍出八百萬元的價格，成為「標王」。實際上體陵毛瓷無正品流出，這「標王」實為「次品標王」或「仿品標王」。

二十一世紀初，是仿品「毛瓷」氾濫成災的年代。市場上假「毛瓷」主要有以下三大類：

（一）用輕工部陶研所歷年來生產的其他陶瓷產品冒充「毛瓷」。其中最典型的例子就是用「七八〇一」冒充「七五〇一」。「七五〇一」畫工嚴謹，細膩，技藝純熟；「七八〇一」畫工粗糙，技藝低下。而且兩者畫法不同。以釉下彩茶杯為例，梅花向左伸展的枝叉，「七五〇一」為向上收筆，「七八〇一」卻是向下收筆，兩者區別明顯。

（二）利用製作「七五〇一」時剩餘白瓷胎進行「後加彩」，此種贗品均為釉上彩產品。該批剩餘白瓷胎原是檢驗不合格而沒用的，故瓷胎有黑點或針孔、縮釉等缺陷。

（三）私窰的新仿品。儘管有的私窰也網羅高手仿製，但無論材料、做工、畫工等還遠不如「七八〇一」，更難追「七五〇一」神韻。一些中小拍賣行推出的「毛瓷」均是仿品，價格在數百元至數千元一套。最後仿品太多，拍賣行也不肯拍了，只能以工藝品的名義低價批發，最後泛濫到在北京潘家園的地攤上都是「毛瓷」。

質言之，中國拍賣行拍出的主席用瓷，都不能堂而皇之說是流傳有緒的。從理論上和黨紀黨規上說，即使是真品主席用瓷，也是監守自盜的「盜品」流出或是非正式渠道外流。

第四章

毛澤東收禮和送禮的故事

一、至親、鄉親與尊師之禮

綜觀毛氏送禮，大抵在中共建國後，也有少許在未執政前。送禮對象粗略而分，約有五類人。一類是至親好友、鄉里鄉親及受過教育的老師等；第二類是統戰人士、社會賢達等高級知識分子等；第三類是打天下或治國理天下需借助懷柔的文臣武將；第四類是外事活動所需，既有外國元首貴賓，也有革命情誼的國際友人；第五類則是天子近臣內侍或女友、舞伴、保健醫生等。

毛氏送禮，建國初期較多，一是報答至親、鄉親、師恩等，也有衣錦榮歸的意思。二是為建立新政權的統戰需要，表示中共領袖禮賢大度；三是外交活動需要。

隨著中共政權的日益鞏固，毛也位高權重，逐漸被神化，其送禮重點移為近臣內侍和女友了。

毛的送禮有其風格、特點，也是其見識、性格和才智思想的反映。

「孝順岳母還是要的」

毛澤東遇到的生平第一位貴人應算是其在湖南長沙第一師範就讀的老師楊昌濟，不僅受教良多，特別在哲學倫理面影響頗深，而且把愛女楊開慧許配給毛，毛成了楊氏的過門女婿。楊氏在湖南教育界與社會上有一定影響力，也有廣泛的人脈，成為毛投身政治活動的立身基礎。

毛後來參加中共革命，在一九二七年秋收起義失敗後上了井崗山，與井崗山客家女傑賀子珍好上，棄楊另結新歡。留在湖南家鄉為其撫育孩子的楊開慧，因不肯登報與毛斷絕關係而被軍閥何鍵下令槍殺。毛聞信一直有愧。

中共建國後，毛獲悉楊昌濟夫人，即岳母向振熙尚健在，表示「甚慰」。

一九四九年九月，楊昌濟的留日同學朱劍凡的女兒、中共領導人王稼祥的夫人朱仲麗準備從北平回長沙探親。九月十一日，毛澤東委託朱仲麗看望楊開慧的母親和哥哥楊開智夫婦，並帶去書信和禮物。信中說：「託朱小姐來看你們。皮衣料一套，送給老太太。另衣料二套，送給開智夫婦。」

一九五○年四月，向振熙八十大壽，毛澤東派大兒子毛岸英回家鄉為外婆祝壽。四月十三日，毛澤東給向振熙老太太寫了封祝壽信，全文如下：

向老太太尊鑒：

欣逢老太太八十大壽，因令小兒岸英回湘致敬，並奉人參、鹿茸、衣料等微物以表祝賀之忱，尚祈笑納為幸。

敬頌康吉！

毛澤東

江青

一九五○年四月十三日

值得注意的是，這封賀信是毛和江青共同署名的，並且「江青」二字是毛澤東親筆寫上的。

一九六〇年，向振熙九十歲。四月二十五日，毛澤東給楊開慧的堂妹楊開英寫信，為老太太祝壽。信中說，老太太「今年九十壽辰，無以為敬，寄上二百元，煩為轉致」。他並囑楊開英：「或買禮物送去，或直將二百元寄去，由你決定。」

一九六二年十一月十五日，毛澤東得知九十三歲高齡的向振熙老太太逝世，十分哀痛，給楊開智寫信：「望你及你的夫人節哀。寄上五百元，以為悼儀。葬儀，可以與楊開慧同志我的親愛的夫人同穴。我們兩家同是一家，不分彼此。」

毛澤東在對岳母向老太太的禮敬中，顯出其難得的人性化的一面，送的東西也得體實惠。其在「文革」中，什麼舊風俗、舊習慣、舊思想、舊道德都要破，只說了一句較為人性的話，即：「孝順父母還是要的」。

對祖師爺周震鱗破例

一般而言，毛對受過教的老師是很有禮的。

一九五一年九月，毛澤東在長沙第一師範就讀時的校長張乾，連同羅元鯤、李漱清等三位老師、一位親友共四人，相約聚會北京。毛澤東派工作人員到四位的住處，給他們每人送了一份相同的禮物：布鞋、襪子各一雙，褥子、蓋被各一床，毛呢服一套，枕巾一方，枕頭一對，香皂一塊，牙刷一支。工作人員解釋說：這些禮品不是用公款買的，而是用毛澤東的稿費。在他們四人中，毛特別關照李漱清，破例留他在北京逗留了四十八天，臨行前毛澤東送給他一套制服、一件呢子大

衣、人民幣一百萬元（舊幣），一本親筆簽字的《毛澤東選集》第一卷。同年，毛的另一位老師，也是他的堂兄毛宇居（長毛十二歲）來到北京，毛安排他出席國慶觀禮和國慶宴會，遊覽北京名勝古蹟。天氣漸冷時，毛給他買了皮大衣和皮鞋。毛宇居牙不好，毛又派人送他到醫院鑲了牙。

此外，毛廣為人知的尊師佳話，即對原長沙師範校長徐特立在延安搞的兩次祝壽活動。

一九三七年徐六十歲生日時，毛寫信道：「你是我二十年前的先生，你現在仍然是我的先生，你將來必定還是我的先生。」稱讚徐特立「革命第一，工作第一，他人第一」。當徐七十歲生日時，毛又題詞「堅強的老戰士──祝賀徐特立同志七十壽辰」。毛還提議在延安為徐舉行慶祝活動，話別時，毛見徐特立身上衣服單薄，就將自己身上穿的一件呢子大衣脫下來，送給徐特立。徐特立離開延安時，毛親自去送行，當他察覺到徐的行李中沒有熱水瓶，立即命令工作人員從自己僅有的兩隻熱水瓶中拿來一隻相送。

毛致徐特立的尊師信，不僅見其著作中，還被選為中學語文教課書內容，影響很大。中共領導人胡耀邦、江澤民、胡錦濤、溫家寶等，都通過中共媒體發表過類似毛式尊師言行的報導。

然而，筆者檢點資料，毛還有一次特地否定農民持階級鬥爭立場要批其祖師爺周震鱗案。周震鱗，長沙寧鄉人，是參加過辛亥革命的元老，一九〇一年在長沙嶽麓園為寧試館創辦寧鄉師範，一九〇五年他慧眼識才，破格免試招錄徐特立就讀。一九五一年國慶前夕，毛安排周震鱗來北京參加國慶觀禮，在他抵達北京翌日，毛澤東便在中南海勤政殿宴請他，對他說「徐老是我的老師，道老（周震鱗字道腴）又是徐老的老師，這麼一來，道老可算是我的老師，是

我的祖師爺了。」國慶觀禮後，留他定居北京，那是一個寬大的四合院，又留他在中央文史研究館工作。不久，毛澤東讓工作人員給周震鱗送去皮箱、棉衣褲、皮大衣，逢年過節還送去現金。

一九五二年三月十三日，湖南寧鄉農民致信毛澤東，檢舉周震鱗，說他在四九年以前剝削欺壓農民；四九年後還繼續佔有田地、房屋、私藏槍枝等，要求將周震鱗押回寧鄉接受批鬥，分其田地房屋和浮財。毛澤東在中共建國後，一貫堅持階級和階級鬥爭理論，並以階級鬥爭為綱來當作治國方針。唯有一次例外就是庇護其祖師爺周震鱗一事。毛給周恩來的來信批示，表示對農民來信不能偏信偏聽，周是辛亥革命元老云云，交周恩來去妥善處理，力保了周震鱗，否定了湖南農民痞子的要求。

中南海皇宮窮親不斷

新中國成立初期，親友到北京看望毛澤東，毛澤東都很熱情，親自接待，一起拉家常、吃頓飯，但吃得比較簡單，大多是四菜一湯，偶爾也加個菜。菜以炒蔬菜為主，常見的有炒茄子、炒辣椒、炒苦瓜等，主食則是紅糙米和小米加青菜做的二米飯等。走時，毛澤東都不會讓客人空手而歸，按鄉下「走人家」的習俗，臨走時將禮物送給客人。有的送一套衣褲，有的送一塊布料，有的送一雙皮鞋，有的送一床蚊帳，有的送一只皮箱，有的送半斤糖果，有的送一根手杖，有的送半條香菸，有的直接給一、二百元錢。進京往返路費先由客人或當地政府墊付，隨後毛澤東都給補上。一九五二年，毛澤東的私塾老師毛宇居到北京，閒談中話及鄉親們的困難，毛澤東當即讓秘書取出稿費，並購置了一些布料。因要送的人數較多，怕毛宇居記不清，毛澤東特地在毛宇

居的記事本上寫了一張便條，內容如下：

譚熙春貳佰萬元（筆者注：舊幣，貳佰萬元相當於後來的二百元），

鄒普勛壹佰萬元，

蔚生六嬸壹佰萬元，

毛月秋衣料四丈，

鄒香庭衣料四丈，

張四維衣料四丈，

毛筆珠衣料四丈。

一九五二年十一月十五日

毛澤東 贈

後來要到北京看望毛澤東的人越來越多，目的各式各樣，要求越來越高。毛澤東說：新中國成立後，韶山很多鄉親想來北京看看，我是很歡迎的，但一年不能來得太多，來多了我招呼不起喲！你們來去的一切費用都是我用稿費付的，另外還要給當地政府添麻煩，所以不能多來。生活確有困難，我可以接濟點，至於安排學習工作這類要求就辦不到了。

自毛澤東指示一發，湖南省湘潭縣政府就對一般毛氏宗親北上訪毛多加勸阻或設限了，只有毛邀請或近親者能上京見毛，而中南海的警衛和毛澤東辦公室也攔下不少要進中南海的毛的鄉親。

「貴在鬧市無遠親」矣！

二、對頂級統戰對象禮尚往來

毛宋互贈禮品情趣互異

宋慶齡是孫中山的遺孀，蔣介石夫人宋美齡的姊姊，又是中國國民黨革命委員會主席，死時頭銜為中華人民共和國名譽主席，並被追認為中共黨員。

據中共在宋慶齡死後披露，宋早在中共建國前就要求加入中共了。中共覺得以宋的社會地位，在黨外為中共吶喊奔走更有影響力。宋接受了毛澤東、周恩來的意見，常以孫夫人之名發表「助共」政見，並用募捐款為當時延安輸送緊急物資。如毛在延安乘坐的吉普車，以及大量緊缺藥品、食物、資金等，均為宋的「一點心意」。

毛則回贈一本由其親筆簽名的《毛澤東選集》精裝本。該書是中共晉察冀邊區書局一九四四年出版的。該書存世很少。二○一三年中國嘉德拍賣會推出一九四四年版毛選精裝本，俗稱藍緞子面特精印樣本，當時只做了二十本。拍賣會估價為三百五十萬元，而毛簽名送宋的《毛選》則更珍貴了。

中共定都北京後，毛在一九四九年八月十九日致信宋慶齡，並派周恩來夫人鄧穎超專程赴上海迎接宋慶齡。宋慶齡視北京為傷心地，因為夫君孫中山死於此，本不準備北上，在毛邀請下便

隨鄧穎超北上了。一九四九年八月二十八日下午四時，宋慶齡乘坐專列抵京，毛率朱德、周恩來等中共及各界人士五十餘人，早就在車站恭迎，給足了宋面子。

然而，毛澤東在請客送禮方面，在對待見過大世面、出身教養洋派而高雅如宋慶齡時，不時還顯出我行我素、革命加小農意識的傾向。

宋在北京住時，毛曾將王震送給他的兩隻熊掌，一隻大的轉送給宋。送的也算得體。但一九五〇年宋慶齡返回上海前，去向毛澤東告辭，毛留飯，吃的是他湖南家鄉菜，辣味太重，生長在上海的宋慶齡根本就不能張口，毛卻吃得怡然自得。也許是毛後來察覺自己做的太過分了，當宋從上海回來後，毛特意再請宋來作客，改以西餐招待。應該說，毛在執政之初，還是很尊重宋慶齡的，宋比毛大十一個月，在一九四九年以前，寫信稱宋為「先生」，四九年以後寫信稱「親愛的大姐」，公開場合見面是「同志」，私下見面則叫她「國母」。

毛喜歡梅花，曾送給宋慶齡一方有梅花圖案的紅色地毯，鋪在她上海家中的樓梯上，而宋喜歡黃色的康乃馨與百合，更不喜歡大紅大紫的物品。

一九五七年十一月，毛澤東派人給宋慶齡送去五十公斤大白菜。宋覆信致謝：「敬愛的毛主席，承惠贈山東大白菜已收領。這樣的大白菜是我出生後頭一次看到的。十分感謝！」實際上吃慣海派風味菜餚的宋，並不喜歡北方產的大白菜。她留下一顆，其餘的全給了工作人員。

而宋每次從上海去北京，也都帶有禮物去看毛澤東，過年時均有賀年卡寄贈。

當她得知毛有臥床看書的習慣，但床的靠背太硬，就送去一個高檔的鴨絨靠枕。對於這個華貴的靠枕，毛先是婉言謝絕（因他第一次訪蘇時，對蘇方準備的鴨絨枕頭就看不上眼，用手按了

一下，嘲諷地說：「這能睡覺？頭都看不見了。」換了自己帶來的枕頭走後，毛又忽覺不妥，忙派人追去，收了下來，但他並沒有使用，也沒有上交，應該說是給「國母」很大的面子了。

一九五七年反「右」運動後，五十五萬知識分子被打成右派，不准說亂動。毛認為中共已坐穩了天下，便不太搞什麼統戰這一套面子工程，和宋慶齡的禮尚往來也就越來越少了。值得一提的是，五〇年代末，宋慶齡正式向中共中央提出與其相隨多年、相濡以沫的秘書結婚報告。宋慶齡這一破舊風俗、舊道德、舊習慣、舊思想的舉動，倒顯出其是性情中人，有現代女子追求自身幸福、不為俗名所累的個性。然而，中共中央的決議，也就是毛的意思是：「國母」不能改嫁，保持孫夫人的身分，有利於對台統戰、對外宣傳云云……弄得有情人不能成眷屬。毛宋在「文革」就幾乎是「雞犬之聲相聞」而不往來了。宋慶齡對紅衛兵「破四舊」的燒書、挖墳行為特別反感。宋家在上海萬國公墓的墳也遭到破壞。儘管宋在「文革」中是少數幾個沒有受到衝擊的「民主人士」，但宋對毛搞的「文革」是極反感的，甚至私下罵江青是「潑婦」。

宋總算熬到毛澤東死後才死去，受到中共極高規格的追悼。但宋拒絕遺體入葬中山陵，也拒絕安葬在八寶山，而是選擇長眠於上海萬國公墓的宋氏家族墓地。

向民國才子葉恭綽要書

葉恭綽（一八八一～一九六八年），字裕甫，又字譽虎、玉父，號遐翁、遐庵，中年曾搜集到四百多只明宣德爐，故號「宣室」，晚年別署矩園，他是廣東番禺人。廣東葉氏是一大望族，

葉恭綽家學淵源，年輕時即嶄露才華。

葉恭綽藏王獻之《鴨頭丸帖》。

葉恭綽的祖父葉衍蘭以金石、書畫和文藝有名於世；其父葉仲鸞也以詩文、書法著稱。葉恭綽則家學淵源，少即聰穎，據說七歲能詩文，十八歲時應童子試，以〈鐵路賦〉獲第一名，為清廩貢生；他還專擅倚聲，是晚清詞壇耆宿文廷式的弟子，夏敬觀《忍古樓詞話》稱其「年十六七即能詞，萍鄉文藝閣學士廷式極歡賞之」。

葉恭綽早年留學日本，加入孫中山領導的同盟會，曾任北洋政府交通總長。一九二三年應孫中山召，到廣州出任財政部長。一九三一年又發起成立「中國畫會」，為民創全國性的中國畫團體。

葉恭綽還是一個大收藏家，其寶藏有：西周毛公鼎、晉王羲之《曹娥碑》、晉王獻之《鴨頭丸帖》、明唐寅《棟亭夜話圖》等。

此外，他對詩詞書畫畫無一不精，編著有《全清詞鈔》、《五代十國文》、《廣篋中詞》、《廣東叢書》、《遐庵詞》、《遐庵彙稿》等。

因其名望才氣，一九四九年之後，先後出任中國畫院院長、中央人民政府文字改革委員會主任委員、中央文史研究館副館長、全國政協常委、中國農工民主黨中央委員等。

由於葉恭綽顯赫的經歷、過人的才氣和大收藏家的名氣，中共建國初起，就和毛澤東有過多次書信往來和幾次雅集宴請，毛還向其索要珍貴書籍，頗為罕見。

先說書信。毛澤東一九五二年五月二十五日致葉恭綽信曰：

譽虎先生：

數月前接讀惠書，並附薩鎮冰先生所作詩一首，不久又接讀大作二首，均極感謝。薩先生現已作古，其所作詩已成紀念品，茲付還，請予保存。近日又接先生等四人（注：即葉與柳亞子、李濟深、章士釗四人）來信，說明末愛國領袖人物袁崇煥先生祠廟事，已告彭真市長，如無大礙，應予保存。此事嗣後請與彭市長接洽為荷。順致

　　敬意

　　　　　　　　　　　　　　　　　毛澤東　五月二十五日

信云：

主席鈞鑒：

獲信後不久，葉恭綽又致信毛，並將其編輯出版的《清代學者象傳》第二集寄給毛澤東，其

恭綽年來渥承光被，稍獲新知，然結習未忘曩時所業，有可供參考者仍隨宜掇拾，冀附輕塵之助，茲印成《清代學者象傳》第二集一種方式出版。謹上呈一部，期承乙覽之榮，並賜訓誨。

附致

崇禮

敬意

譽虎先生：

承贈清代學者畫像一冊，業已收到，甚為感謝！不知尚有第一集否？如有，願借一觀。順致

信中所謂「曩時所業」，正是葉恭綽喜愛和擅長的詩藝。卻說毛澤東收到葉恭綽的信和贈書後，十分高興，遂立刻回函：

葉恭綽敬上 八月五日

毛澤東 一九五三年八月十六日

《清代學者象傳》，原刊於一九二八年。原來葉恭綽的祖父葉衍蘭平生喜歡收集清代學者像，最後歷時三十餘年，摹寫了清代學者共一百七十一人像（其中部分為黃小泉所摹繪）。至一九二八年，葉恭綽將這些清代學者像交商務印書館用珂羅版影印出版，即《清代學者象傳》第一集，分一函四冊裝（第一冊為譚延闓題寫書名，第二冊為蔡元培題寫書名，第三冊為于右任題寫書名，第四冊為羅振玉題寫書名）。此書是廣東葉氏幾代人多年輯錄的，又有葉衍蘭的親手鈎寫書名

摹，可謂彌足珍貴。此後，葉恭綽又於一九五三年續編了《清代學者象傳》第二集，收入摹寫的清代學者二百人像。這樣，《清代學者象傳》的兩集共收入三百七十一人圖像，大凡較知名的清代學者如顧炎武、黃宗羲等的人像都能在書中找到，因此被學界譽為是研究清代文化學術史的必讀之作，加之書中附有清代學者的小傳，記述生平事蹟、學術成就等，於是此書自出版後即影響甚遠，並多為人徵引，現更由多家出版社再版多次。

葉恭綽贈送給毛澤東《清代學者象傳》第二集之後，毛讀罷，十分喜歡，又向葉恭綽借閱《清代學者象傳》的第一集，當時儘管《清代學者象傳》第一集已很難找到，但葉恭綽還是把自己珍藏的一套送給了毛澤東，葉恭綽去信中說：

主席鈞鑒：

奉示敬悉。《清代學者象傳》第一集，舍間存書已悉毀於變亂。茲另覓得一部奉請存閱，不必交還矣。餘致

崇禮

葉恭綽謹上　廿一日

毛對葉的此套贈書，十分珍愛，不時翻閱，並在此書首頁親蓋「毛氏藏書」印。（註1）

然而，憑藉葉恭綽如此諳讀逢迎毛之愛好，也沒能躲過一九五七年反右厄運。他作為中國畫院院長，免不了要講講中國傳統繪畫的好處，也就落入了和張伯駒一樣唸叨保留中國傳統戲劇是反對革新的陷阱裡去了。

清代學者象傳序

孔子言詩可以興可以觀吾以謂興起人心足資觀感莫圖畫若也寫周公輔成王圖足
以興寫紂擁妲已圖足示戒自周漢至唐圖尚人物顧虎頭吳道子由此選也凡有功德
能文章鑄金刻石盈衢巷圖象寫形滿靈院以激勵人物鼓動人心故興奮者衆也日本
西京紫宸殿內壁懸漢唐名臣像數十其觀感遠矣今歐洲亦然吾國畫自荊關董巨後
山水方滋元明以還高談氣韻排寫真為匠筆造邱壑謂寫胸中逸氣名家皆恥不敢
作畫像或寫先像不藏之于是圖像之風大衰遂使有功德之名儒名士遺像泯滅不
令國無以興觀人心不感奮人才不振起所關亦大矣哉有清三百年才傑蔚起雲布鱗
萃然名臣之像尚有紫光閣圖之若耆道德能文章名于世者以百數清高遺像泯滅不
存無可觀感耗矣傷哉番禺葉蘭臺先生以詞館改郎曹直樞垣文采風流照映一時倚
聲之餘妙楷圖畫網羅唐宋元明清五朝人物遺像手筆繪之相如生惟妙惟肖而清
朝尤多几得百數十人先生彌珍之不示客及歸老而敎于鄉主講越華書院吾頻陪
文讌縱觀所藏笙哥酒酣盡出名人遺像相示歡喜讚歎恭敬興觀驚未嘗有講布于天
下以起後士先生許之既而先生逝矣以戊戌黨禍亡海外十六年而歸則朝市變易
忽忽卅餘年與鄉黨文獻不接不知此圖像猶在人間否也先生文孫譽虎不忘厥祖之
遺澤乃今欲印行之以光緒朝士著舊凋涸海內人士曾與先生論文讀畫者惟有鄙人
囑題序之則老夫明年已七十矣俛仰賢刼而諸賢之圖像乃得無恙後之覽者亦有感

不甘寂寞的民國才子葉恭綽戴了右派帽子後，閉門思過的過了幾年寂寞生活，可能是毛講了什麼話，葉恭綽在一九五九年算是摘掉了右派的帽子。

毛在一九六三年十二月過生日前，想起了這位民國才子，向葉恭綽發了邀請。該年十二月二十六日，是毛七十歲生日，「人生七十古來稀」，算是大壽了。毛打破了自己制定的中共領導人不祝壽的規定，在中南海居室辦了兩桌，參加者除毛的親屬外，還邀請了三位湖南老鄉和親戚——程潛、章士釗、王季範，再加上一位就是葉恭綽。

據張中行的《負暄瑣話》：葉恭綽其人也，「他的最大的特點是有才；才的附帶物是不甘寂寞；稀有的經歷深深地印在言談舉止中，具體說是，文氣古氣之中還帶有時多時少的官氣。」這是

張中行先生的印象。

張中行講的不錯。

那天席間，葉恭綽為毛澤東的七十誕辰撰寫了一首長詩，他歌頌領袖，從文治武功到暢遊長江，篇首以五行學說稱頌帝王出於天命之說（首句「熠熠火德耀衡湘」）開始，當然是出口成章的。

據悉，毛聽葉之吟誦，龍顏是大悅的。

毛宴請後三年，「文化大革命」爆發，葉恭綽受到衝擊和迫害，至一九六八年八月六日病逝，終年八十七歲。

一九八〇年三月，全國政協為他舉行了追悼會，給予平反昭雪。最後，遵照他的遺囑，骨灰安葬於南京中山陵側的仰止亭旁。（仰止亭是在孫中山奉安中山陵之前由葉氏捐款修建的，那是為了表示他對孫中山先生的知遇之情而建的。）

毛和中共下大力氣搞的兩位頂級統戰對象，最後均離毛和中共而去。「國母」宋慶齡長眠於上海萬國公墓宋氏家族墓地，民國才子葉恭綽魂歸「國父」南京中山陵側而棲。

<hr />

註1　毛澤東在一九六二年轉贈給秘書田家英，以方便其搞清史研究，田家英十分珍視這兩部書，他工整地在「毛氏藏書」印旁，加蓋了自己的書齋印「小莽蒼蒼齋」和「家英曾讀」章，並將葉恭綽致毛澤東的兩封信珍藏於書中，保持了該書的流傳有序。

三、吟詩賦詞伏殺功臣之心

打不打朝鮮戰爭爭論

毛麾下猛將如雲，他最欣賞的戰將，元帥中屬林彪，大將中當推粟裕，前者有遼瀋戰役、平津戰役；後者有淮海戰役和渡江戰役。兩人為中共打贏了逐鹿之戰，但其最倚重者仍首推林彪。

朝鮮戰爭爆發後，毛澤東囑意林彪或粟裕掛帥出征援朝。但林彪、粟裕均患重病，都在青島療養。毛先給粟裕去信，詢問掛帥出征一事。粟裕接信後不敢怠慢。一九五〇年八月一日回信給毛，報告了自己的病情和力不從心的心情。八月八日，毛澤東親筆回信，叫粟裕安心養病。

毛把目光轉向也在病休的林彪。

一九五〇年十月一日，金日成請求中國政府出兵。從十月二日到五日，毛澤東主持中央政治局擴大會議，討論朝鮮半島局勢和中國出兵的問題。剛開始很多與會者投了反對票。林彪說：「主席啊，蘇聯為什麼不出兵？蘇聯老大哥建國幾十年了，我們才建國幾個月，陳毅說得對，我們要休養生息。美國已經給我們信息，如果中國不出兵朝鮮，立即與中國建交。這可能是一個陰謀，但也不失一個機會。」林彪認為：「朝鮮戰爭是史達林挑撥東西方關係的一次陰謀，縱容北朝鮮襲擊南朝鮮，引發聯合國出兵北朝鮮。」毛澤東問林彪美國會不會過鴨綠江？林彪認為不

1949 年 10 月 1 日中共建國。

1950 年 10 月中共志願軍跨過鴨綠江加入韓戰。

會，美國如果想介入中國，早在解放戰爭後期就該有所動作了。而我們的當務之急是恢復國力，入朝作戰不是上策。林彪甚至對毛澤東說過這樣的話：如果美國侵犯中國，我帶兵抗擊美國。美國侵華，在國際輿論上中國佔上風；而現在我們入朝，面對的是聯合國軍，從世界輿論和中國本身的國力來說，都是不明智的。而且朝鮮的地形也不利於北朝鮮和中國，而有利於南朝鮮和有大批軍艦的美國。

時任軍委作戰部一局副局長兼總參作戰室主任的雷英夫回憶：「林彪說，為拯救一個幾百萬人的朝鮮，而打爛一個五億人口的中國，有點划不來。我軍打國民黨軍隊有把握，但能否打得過美軍很難說。它有龐大的陸海空軍，有原子彈，還有雄厚的工業基礎。把它逼急了，打兩顆原子彈，或者用飛機對我們進行大規模的狂轟濫炸，也夠我們受的。最好不出兵，如果一定要出，那就出而不戰，屯兵於朝鮮北部，看一看形勢的發展，能不打就不打。」

由此可見，林彪不僅有卓越的軍事戰略眼光，也有冷靜清晰的政治頭腦。從中國的國家利益和人民利益而言，林彪的觀點是正確的。

毛後來強調，「鄰居失火，不能不救」。林彪回道：「門外打狗，多管閒事。」林彪遇大事不糊塗，不好大喜功。毛見其態度如此明確，又生重病，遂打消了請林彪掛帥出征的念頭。最終，毛澤東決定抗美援朝由彭德懷掛帥。周恩來在會上說：「如果林彪同志身體好，不會叫彭德懷去的。」

毛給林彪寫〈龜雖壽〉

一九五〇年初，海南島戰役正在進行，林彪病倒了，整天直挺挺的躺在床上，瘦得皮包骨頭，連翻身的力氣都沒有，更不要說走路了。中央軍委批准他離開前線，回北京治療。

一九五〇年三月十三日，林彪被抬上專列。回到北京後，林彪由司機初成瑞背著參加了國務院政務會議，匯報了中南剿匪的情況，之後他一病不起。林彪女兒林豆豆回憶：「解放後父親頸、胸、背部常常出汗，他不願意要醫生護士。我從小就經常休學在家護理他，同時又忙著做自己的功課，十六歲時我也得了嚴重的神經衰弱。我給父親擦汗時，發現他身上有五處槍傷，身體內部還留著好幾塊彈片。尤其是胸部正中的貫通槍傷，醫生說由於貫通的瘢痕組織壓迫了胸段脊椎灰質側角內的交感神經組織，造成植物神經紊亂及代謝失調。後又因使用阿托品不當造成後遺症，致使父親神經方面的症狀越來越多。」

林彪的病確實也是毛沒有讓他掛帥出征的重要原因之一。毛儘管後來點了彭德懷的將，但還是惦掛著林彪的病和戰神林彪的再起。

一九五一年一月一日上午，毛澤東寫信給林彪：「你病如何，望好養護。」毛澤東曾派保健醫生王鶴濱到林彪家問候，讓林彪安心養病。王鶴濱是和時任中央衛生部副部長的傅連暲一起去的。林彪夫人葉群推開雙頁門，又掀開厚厚的棉簾，王鶴濱驚住了。他後來回憶：「靠近林彪床鋪的頂棚上粘滿了二、三尺長的白紙條。東南牆夾角放著一張南北向的雙人床，床頭靠近窗戶，林彪頭朝北蜷臥在床上，神態緊張，眼睛斜視屋頂，死死盯著紙條下端。」一問才知道，林彪死

盯紙條是怕室內有風，紙條不動他才放心。

毛澤東指示傅連暲組織專家為林彪會診。專家們認為，林彪的內臟是好的，只是須改變生活方式，要他曬太陽、散步、吃青菜等。

於是，毛澤東特地抄錄了曹操的四言詩〈龜雖壽〉贈送給林彪：「神龜雖壽，猶有竟時。騰蛇乘霧，終為土灰。老驥伏櫪，志在千里；烈士暮年，壯心不已。盈縮之期，不但在天；養怡之福，可得永年。幸甚至哉！歌以咏志。」

〈龜雖壽〉是曹操在平定烏桓後班師途中寫的。起因大概是他的重要謀士郭嘉在班師途中病死，年僅三十八歲，從而引發曹操時不我待的感慨。全詩分三層意思：一是人終究是要死的；二是要在有生之年積極進取；三是不信天命，要自己掌握命運。

一九六六年初，毛決定發動「文革」。毛取得周恩來等人的同意後，親點林彪為其接班人，並隨後寫入黨章。據披露：毛向林傳達這一決定時，林長跪不起，磕頭求饒不止。毛說這是最後決定，不能改了！「文革」中十億人叫得最多的兩句口號是：祝毛主席萬壽無疆！祝林副主席永遠健康！

其實，毛是清楚林彪永遠是不會健康的，或許這就是毛選他為接班人的一個重要原因吧！

一九七一年八月，毛林在廬山會議為設不設國家主席和天才論發生尖銳衝突。

一九七一年八月八日夜，政治局會議結束後，周恩來叫吳法憲去找葉群，把毛澤東給林彪寫的〈龜雖壽〉要回來。吳法憲回憶：「周恩來說，康生病了，情緒很不好。他向毛澤東提出，寫幾個字慰問康生。可寫什麼呢？毛澤東想到了以前曾給林彪寫過〈龜雖壽〉，就要周恩來去找回

來，作為範本。」

為什麼毛澤東不從林鐵或胡喬木那裡取得他的手書〈龜雖壽〉，而非要找林彪出逃的「九‧一三」事件呢？

顯然，毛已下殺機，要滅掉兩人關係的證據，這就導致了所謂林彪出逃的「九‧一三」事件。

林彪死了，毛也沒活多久，毛林都沒有龜壽之福。但毛寫的〈龜雖壽〉書法作品，在現今正火的拍賣市場上，肯定能拍出一個好價錢。

彭大將軍改毛詩伏下殺禍

一九三五年九月，毛澤東率領的紅一方面軍與張國燾率領的紅四方面軍正式分道揚鑣。張國燾有八萬多軍馬，毛澤東僅率一萬多人馬。張批毛的北進政策是「無止盡逃跑」。

九月十二日，中共中央在川甘交界的俄界開政治局擴大會議，毛用「減灶示弱」謀略，採取彭德懷提議縮編部隊番號的方法，將紅一方面軍和軍委縱隊改編為中國工農紅軍陝甘支隊，彭德懷任司令員，毛澤東任政治委員。支隊下轄三個縱隊。同時成立五人團進行軍事領導，成員為：

毛澤東、周恩來、王稼祥、彭德懷、林彪。

果然樹大招風，蔣介石中計，令大軍打張國燾的紅四方面軍，毛、彭率領陝甘支隊於該年十月抵達陝北，與劉子丹的陝北紅軍會師，建立了陝北根據地。北進路上，彭德懷披荊斬棘，屢敗追兵和阻敵。毛澤東寫了生平第一首贈男人的詩：

山高路險溝深，騎兵任你縱橫，

誰敢橫槍勒馬，唯我彭大將軍。

彭也是桀驁不馴，居然將末句改為「唯我英勇紅軍」，然後將詩退還毛澤東。

彭雖文墨粗通，但詩改得境界高，把毛拉「近乎」的「情詩」弄得老大沒趣。毛是心胸何等狹小的人，那容得下這口鳥氣。

一九四七年，彭德懷率西北野戰軍成功地保衛了延安，擊退了優勢的胡宗南國軍對陝北的進攻。毛澤東老調重彈，又寫了「唯我彭大將軍」的詩。有過前車的教訓，這次毛並沒有把詩贈送給彭德懷。

一九五九年中共廬山會議，彭德懷為民請命，上「萬言書」給毛，批評大躍進和人民公社的狂熱。但在劉少奇、周恩來等人的支持下，居然把彭打成反黨的右傾機會主義者。「文革」中又屢加批鬥，關押八年，迫害至死。

按照毛氏風格，如彭德懷沒有把毛詩退還，在一九五九年要打倒彭德懷前，也一定會叫周恩來或別人去把贈詩索要回來。否則就不是一貫正確了。

四、國際交往中的贈禮趣談

五千斤大白菜 vs. Tu-4重型轟炸機

中共建政後，實行親蘇一面倒的外交政策。一九四九年十二月二十一日，是史達林七十歲生日，毛澤東借為史達林祝壽，赴蘇欲與史達林簽訂《中蘇友好同盟互助條約》，並爭取發展中國工業化的貸款和技術援助等。此行，毛參考了江青等人的意見，準備了大量的賀禮，計有：

一、湘繡「史達林著大元帥服全身像」一幅；二、杭州絲織史達林像二幅；三、江西瓷燒史達林像兩片；四、江西瓷燒有史達林像的盤子十個；五、二十四人用的江西產西餐全套食具（共百餘件）；六、北平銅底燒瓷壽盤一對；七、景泰藍茶具（大小共五件）兩套；八、康熙青花大瓷花瓶一對；九、象牙雕刻的寶塔一尊；十、象牙雕刻的女英雄像一對；十一、象牙雕刻圓球三個；十二、象牙雕刻八仙一套共八個；十三、象牙雕刻的龍船一具；十四、象牙筷子十二雙；十五、紫銅火鍋。另有布匹以及蔬菜和萊陽梨、江西蜜橘等。這些蔬菜水果的量都比較大，僅上好的西湖龍井和各地名茶就有一噸重，山東大白菜、大蔥、大蘿蔔、萊陽梨及蜜橘等各五千斤，總計達兩火車皮。毛澤東特意關照，這些物品必須選購最好的，十二月四日以前務必運到北京。

其中山東大白菜、大蔥和大蘿蔔，就是參考了出身山東的夫人江青的意見而選定的。

史達林見到湘繡像和瓷燒像盤，倒是很喜歡，對蜜橘也讚不絕口，稱之為「橘中之王」，吩咐把中國同志的賀禮都送往莫斯科普希金博物館第一號展廳展出。但聽說還有整整兩車皮的各五千斤大白菜、大蔥、大蘿蔔等，聳聳肩，不解地說：送那麼多蔬菜，難道中國同志以為蘇聯在鬧飢荒嗎?!把它們都送到蔬菜市場去吧。

更有趣的是，史達林生日後沒幾天，便是毛澤東十二月二十六日生日。來而不往非禮也，因此史達林也回贈毛一駕Tu-4重型轟炸機。蘇聯其他領導人送給毛澤東一件象牙雕刻——史達林故居建築模型。毛受禮後也百思不得其解，難道史達林同志要讓我乘Tu-4重型轟炸機回北京嗎?!

剛剛走上國際舞台的毛澤東，還沒有從「人海戰術」的思維中走出來，以為「禮多人不怪」，要「以多取勝」。又聽了去過蘇聯的江青夫人的意見，從而鬧出各送五千斤大白菜、大蔥、大蘿蔔等多而不當的送禮笑話。不過，毛的「以多取勝」的送禮風格，在中共建政初期的外交活動中，頗有濫觴之表現。

小竹筷換了三角大鋼琴

毛很喜歡筷子，在青年時代單身遊湖南時，包包裡就有一雙銀筷，途中送給了對他照顧周到的一師同學賀仙階。送史達林的大禮中也有十二雙象牙筷，雕有喜慶祝壽圖案。

毛對筷子曾有一段頗具中國文化特色的妙論：「第一經濟，不用多少錢就可以買到，不願意買，用一根樹枝或一根竹子削一下就是一雙筷子，而且還反映了中華民族節儉的精神。第二大眾化，中國老百姓都用它，富人不用，他們用的是象牙筷子，和我們說的有區別。第三輕便好帶，

不怕丟失，不用防盜。」

毛外出總帶著自己的茶杯和筷子，訪蘇時也一手用筷，一手用刀叉，中西結合地吃著蘇聯大菜。

一九四九年後，知道毛有收存筷子或以筷子送禮的愛好者不少，因此送他筷子的人也多了起來，各種材質的都有，據說光是象牙筷就有幾十雙，而且都有極精美的雕工。然而，在毛所收藏的筷子中，最令人叫絕的是一雙竹雕筷。

一九五七年初，四川江安竹筷生產合作社老藝人賴銀章花了十幾個工作天，精雕細刻了獅頭龍鳳筷獻給毛澤東。這雙竹筷工藝奇絕，小小筷頭上各雕了雌雄一對獅子，眼、耳、鼻、鬚、身、尾、四蹄俱全，頸上還繫有小鈴。最可愛之處是，一隻足下護著一頭幼獅，另一隻足踩元寶。令人叫絕的是，雙獅眼珠還能轉動。毛見這妙手天成、高雅奇秀的竹雕筷，非常欣賞，留在身邊經常把玩。

一九五七年四月，蘇聯最高蘇維埃主席伏羅希洛夫來訪時，分別贈送給毛澤東、劉少奇、朱德等人各一架「愛沙尼亞」牌三角鋼琴。

毛澤東回禮「以小制大」，十分出彩，將賴銀章的獅頭龍鳳筷送給了伏羅希洛夫。伏羅希洛夫接過這雙神奇的筷子，連用俄語說：好！好！從文物角度講，獅頭龍鳳筷的價值也許遠勝「愛沙尼亞」牌三角鋼琴。

與尼克森互贈珍禮

二十世紀六〇年代，中蘇全面交惡，中共把昔日老大哥蘇聯定性為最兇惡的敵人。至七〇年代初，毛極欲擺脫外交四面樹敵的困境，翻雲覆雨，轉而把原來的頭號敵人美帝國主義頭子尼克森迎到北京，搞中美聯合制衡蘇聯的遠交近攻外交。

一九七二年二月，美國總統尼克森訪問中國，所帶來的禮物相當豐厚，其中贈中國政府一對北美寒極的稀有動物麝香牛，送給毛澤東個人的則是象徵和平的瓷製天鵝和兩個水晶玻璃花瓶，託人轉交的是白宮專用酒杯，上面有尼克森的簽名，而他所親手遞給毛的則是他的名片。

當年，尼克森為了挑選送給毛澤東的禮品可謂煞費苦心。有人主張送飛機，有人主張送汽車，但尼克森最終選擇了美國燒瓷大師波姆的這件瓷塑天鵝。

該件瓷塑天鵝是兩大三小的五隻「天鵝」。天鵝爸爸展翅欲飛，天鵝媽媽正低頭撫弄小天鵝，三隻小天鵝則在父母身邊身快樂地嬉戲。天鵝羽毛根根分明，湖水泛著漣漪，水草翠綠欲滴，荷葉下趴著的小烏龜和停歇在水草葉子上的瓢蟲都栩栩如生。為了迎接這件禮物，周恩來總理特意在人民大會堂北京廳舉行了儀式，這在外交禮儀上是前所未有的先例。尼克森對周恩來說，這件瓷塑名為「和平之鳥」，天鵝象徵著和平友善，希望它能給美中兩國帶來吉祥。

而尼克森的名片是在二月二十一日兩人會見握手之後，尼克森親手遞交給毛澤東的。名片質地為硬紙片，長十釐米，寬五·五釐米，鑲嵌在無縫無色透明有機玻璃長方體中，名片上部有美國國徽圖案，下部為英文「美利堅合眾國總統理查德·尼克森」的簽名。有機玻璃內

側背面左邊為英文印刷體，右邊為中文雕刻手體「紀念美利堅合眾國總統訪問中華人民共和國

一九七二年二月」。名片裝在黃色金箔紙盒中。

會談結束後，毛澤東將尼克森的名片放在手心裡把玩良久，長時間陷入深思。據毛的內侍工

作人員說，有好幾天，毛都把尼克森的名片拿出來把玩。

而另一件高腳玻璃酒杯的質地為無色透明玻璃，杯外壁有美國國徽圖案，杯底有「LENOX

U.S.A」字樣，上有尼克森的親筆簽名。二月二十五日晚，尼克森在人民大會堂用從美國帶來的白

宮專用餐具舉行告別答謝宴會。毛澤東由於身體的因素沒能出席，尼克森感到有些惋惜，便在宴

會上當場將這個高腳玻璃酒杯簽上自己的名字後，託禮賓司副司長王海容、英語翻譯唐聞生捎帶

贈給毛澤東。據唐聞生回憶，主席接過這個杯子，仔細端詳，愛不釋手。

毛稍後將「和平之鳥」與水晶玻璃花瓶都上交國庫了，但把尼克森的名片和宴會用高級玻璃

酒杯留在自己的書房裡，不時看看把玩。

三幅字讓人費疑猜

毛回贈給尼克森的禮品，則顯出濃郁的中國風格和個人特性。毛送的是：象牙雕刻筷子一

雙、《楚辭》一部及三張條幅：「老叟坐凳」、「嫦娥奔月」、「走馬觀花」。

送筷子是毛禮特色，也有中國特色，有出彩之處。《楚辭》是戰國的楚國貴族屈原的詩歌

集。屈原主張修法任賢，遭權貴反對，被流放江南，後見國勢衰微、國都被秦攻破，遂投汨羅江

而死。毛曾對蘇聯漢學家費德林說：「屈原生活過的地方我相當熟悉，也是我的家鄉嘛！所以我

們對屈原、對他的遭遇和悲劇特別有感受。我們就生活在他被流放過的那片土地上，我們是這位天才詩人的後代，我們對他的感情特別深切。」毛還說：「《左傳》、《楚辭》雖然都是古董，但都是歷史，有一讀的價值。」毛一共蒐羅了五十多種有關《楚辭》的版本書和相關研究資料。

毛晚年戀鄉情結逐年加深，送尼克森《楚辭》，意味著毛也是一位詩人政治家，是中國傳統文化的傳承者。毛在晚年送日本首相田中角榮的禮物中，也有一部《楚辭》，是北京圖書館珍藏的南宋端平二年（公元一二三五年）刊刻的《楚辭集注》（宋‧朱熹）影印本。有趣的是，田中角榮有個寶貝女兒田中貞紀子，十分有個性，一看《楚辭》上沒有毛的蓋印簽字，覺得是個大問題，便找了個機會到中國，要求毛澤東簽名蓋章，還果真給辦成了。因此，毛贈田中角榮版的《楚辭》，其文物價值可能要勝過毛贈尼克森版的《楚辭》。

而對毛寫的三張條幅，尼克森左看右問，一頭霧水，搞不明白其意。曾寫過《毛澤東傳》的美國人R‧特里爾曾對這三幅深奧難懂的條幅給出了自己的解釋：「老叟坐凳」中坐在凳子上的老人是帝國主義，「嫦娥奔月」中的嫦娥是人造衛星的象徵，「走馬觀花」是指尼克森本人在中國的簡短行程就像走馬觀花。從字面看，R‧特里爾的解釋好像挺有道理的，但筆者覺得這解釋是隔靴搔癢。

筆者認為「老叟坐凳」是毛自喻老叟，坐在中南海書房之凳上會見了尼克森，流露出傳統天朝意識情結。「嫦娥奔月」是毛借中國神話典故，稱讚美國登月成功的高科技水平（美國送了一塊月球殞石給中國）與表達中美合作的願景。至於「走馬觀花」，R‧特里爾的解釋是對的，也含有毛歡迎尼克森再來中國多走走看看之意，加深了解，交個朋友。

尼克森因水門事件下台，一九七六年二月二十一日至二十九日，尼克森夫婦再次訪華，毛仍按「總統」規格會見他們，甚有惺惺相惜之情。

五、毛的妻妾紅粉得到了什麼？

毛欣賞什麼樣的男人，就知道他對女人所持的情感。他欣賞《紅與黑》小說中的于連，《金瓶梅》的西門慶，《紅樓夢》的賈寶玉，香港電影《雲中落繡鞋》中落井下石的人……

所以說，毛對女人沒有什麼愛情應該是可以肯定的。但相對而言，與他對親密戰友、接班人、打天下功臣的林彪、劉少奇、彭德懷等人的狠毒無情相較，他對小女子並不算刻薄寡恩，有時候還挺大度的，送錢贈禮贈詩贈墨寶的記錄不算少。筆者不算博聞者，細細算算毛贈女人錢財禮物的名單，也可開列出不少。

據李志綏《毛澤東私人醫生回憶錄》一書所述：毛十三歲在湘潭家鄉田野裡第一次與一鄰家女有了性關係，顯然是少年衝動之下的強暴事件。一九六二年，毛仍牢記著他初歡的快樂，讓毛的中南海大管家汪東興設法把她找來。但他一看這鄉下白髮老太太，已毫無性趣，說：「怎麼變了這麼多！」毛叫汪東興給了她二千元，隨即打發走了。

二千元打發第一次性暴力

重用初戀對象王十姑姪女

毛在家鄉犯少年初戀病的對象是表妹王十姑。毛曾向父親提出要娶王十姑為妻。毛父請來算命先生一算，說：「八字不合，不能結婚。」

毛無奈，在晚年對王十姑的姪女，時任毛澤東聯絡員的王海容說：「她是個好人。人很白，手很細——我們還拉過手呢。」毛提拔初戀情人的姪女為權傾一時的中南海聯絡員，算是給出的一份重厚大禮。王海容出入禁闈，至今為毛抱獨身，可謂「身無彩鳳雙飛翼」。

元配得毛詩兩首

毛的元配夫人楊開慧，是毛的恩師楊昌濟的女兒，對農家子出身的毛來說，當時是高攀了。

毛也下了點于連的膽色和功夫追求過，曾寫過一首〈虞美人〉詞贈楊：「醒來枕上愁何狀？江海翻波浪。夜長天色怎難明，無奈起坐薄寒中。曉來百念皆灰燼，倦極身無憑。一勾殘月向西流，對此不拋眼淚也無由。」

詞意婉約，流露出少年維特的無病呻吟強說愁。但這擄獲了楊開慧的心，兩人定情結婚。

毛後來搞秋收暴動，領殘兵上了江西井崗山落草，搞上了客家美女賀子珍。而替他撫育孩子的楊開慧在長沙落入軍閥何鍵之手，因不肯登報宣布與毛離婚，遂被槍殺。

一個月後，毛澤東從報紙上知道了楊開慧遇難的消息。而其時，毛澤東早就和「永新一枝花」的賀子珍再婚了。

心有罪惡感的毛澤東提筆給楊開慧的哥哥楊開智寫了一封信，上有「開慧之死，百身莫贖」之句，並寄了三十銀元當作安葬費。

中共建國後，一九五七年五月十一日，毛澤東寫信給楊開慧當年的好友，時任長沙第十一中學教員李淑一一首詞。李的丈夫柳直荀，曾是毛的部下，也為中共革命而犧牲。毛澤東調寄〈蝶戀花·答李淑一〉詞中的柳即此意，楊則指楊開慧。詞曰：

我失驕楊君失柳，楊柳輕颺直上重霄九。
問訊吳剛何所有，吳剛捧出桂花酒。
寂寞嫦娥舒廣袖，萬里長空且為忠魂舞。
忽報人間曾伏虎，淚飛頓作傾盆雨。

毛澤東寫詞懷念一個死去的女人，是一生中唯一的一次。

毛澤東一生給一個女人，寫贈兩首詞也是唯一的。

唯一棄毛而去的陶斯咏

毛在女人感情上，始終是個「一杯水」的無政府主義者。在和楊開慧結婚，沒上井崗山搭上客家美女賀子珍前，就已出軌了。

一九二○年七月，毛澤東開始響應日本新村運動，搞起以無政府主義為宗旨的「文化書社」。當時加入書社的有三人：易禮容、毛澤東、陶斯咏。

毛澤東與王海容。

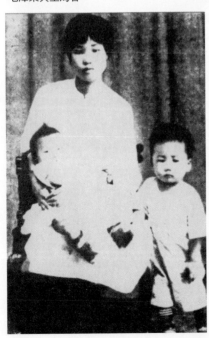

毛澤東的第二任妻子楊開慧與長子毛岸英
（右）、次子毛岸青，1924 年合影於上海。

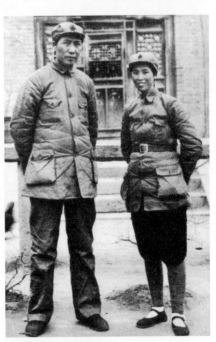

毛澤東與賀子珍攝於延安。

毛、陶兩人當時都篤信無政府主義和新村理念，兩人似乎在此時墜入愛河。蕭旭東對此曾有回憶：「陶斯咏，湘潭人，是我一生認識的人中最溫良、最文秀的人物之一。她在一九一四年參加了新民學會，約在六年之後和毛澤東在長沙開了一間書店，取名『文化書社』。他們當時深深地相愛，但由於彼此的政治見解不同，最後她終於離開了毛澤東，另在上海創辦了一所學校，名叫『立達書院』。她大約在一九三二年去世（註：其實是一九三二年去世），是新民學會的第一個女會員，也是頭一位反對共產主義的會員。」

陶斯咏和毛澤東最終分手是個不爭的事實。而究其分手的原因，看來主要有兩點，一是毛陶不倫之戀為楊開慧所知，毛向楊認錯，楊也原諒了毛，但毛陶分手勢不可免。根據楊開慧在一九二八年十月的自傳性手稿中，曾寫道：大約在一九二二年左右，楊了解了毛陶的關係，她幾乎不能自主，說「忽然一天，炸彈跌在我的頭上，微弱的生命猛然的被這一擊又幾乎給毀了！她愛他……他也愛她，但他不能背叛我。……從此我又知道了許多事情。我漸漸能夠了解他，不但他，一切人的人性。凡生理上沒有缺陷的人，一定有兩種表現，一個是性慾衝動，一個是精神的愛好要求。我對他的態度是放任的，聽其自然的。」

第二點，即毛陶政治不合，陶是相信新村主義和和平互助精神的，所以才和毛攜手創辦了新村主義式的文化書社。但是，毛澤東在一九二一年開始

年輕時的陶斯咏是長沙學界的風雲人物，也是一位時代新女性。

轉向共產革命，主張階級鬥爭和暴力革命，因此，政見衝突便成為兩人分手、各奔前程的決定性因素。

毛澤東對於和陶斯咏分手是十分傷感的。一九二三年，毛澤東寫了首〈賀新郎·別友〉詞，送別陶斯咏。詞曰：

揮手從茲去，便那堪、淒然相向，苦情重訴。眼角眉梢都似恨，熱淚欲零還住。知誤會、前番書語。過眼滔滔雲共霧，算人間、知己吾和汝。人有病，天知否？今朝霧重東門路，照橫塘、半天殘月，淒清如許。汽笛一聲腸已斷，從此天涯孤旅。憑割斷、愁絲恨縷。要似崑崙崩絕壁，又恰像、颱風掃寰宇。重比翼，和雲翥。

別離之痛之苦，天崩地陷，真是「天若有情天亦老」。不過毛澤東還萌夢想，盼陶能和他「重比翼，和雲翥」。

但，黃鶴卻是一去不復返了。

井崗山寨招的駙馬是陳世美

用「始亂終棄」來形容毛與井崗山客家出身女綠林賀子珍的關係，是十分貼切的。

筆者在《紅朝艷史》中說：毛的井崗山根據地，不是用槍打出來的，是和賀子珍結婚結出來的。井崗山是客家大頭領袁文才、王佐的地盤，毛率殘部上井崗山，如不和賀子珍結婚，在井崗山是站不住腳的。但賀子珍對毛死心塌地。據筆者所蒐集的資料，賀子珍在井崗山時代就為老毛

生育三次，死了一個，活了兩個，卻因革命環境險惡而送了人。

在長征途中，後有追兵，前有攔堵，上有飛機，內有權鬥，十分的險惡，但毛澤東仍「性」致勃勃，使賀子珍總共流產和生育三次，弄得賀子珍褪盡少婦春色，人比黃花憔悴。

埃德加·斯諾在《毛澤東夫人賀子珍小傳》中，曾有一段描寫：「自與毛澤東同居以來，九年之中終日是奔走勞碌，七年之中生過五個孩子……紅軍由江西總退卻時，她隨軍同行，直到陝境，步行二萬五千里，先後被炸傷二十幾處……在長征途中又產下一個小孩，她真是受盡痛苦的人了。」

毛自己也說：「她在長征中吃了不少苦，跟我十年生了十個孩子，年頭生一個，年尾生一個。我最懷念的還是在中央蘇區生的毛毛……」

賀子珍這位能征慣戰的雙槍女將，自嫁與毛後，就顯出中國傳統女性「從一而終」的品德，為丈夫獻出一切，是典型的賢妻婦範。

但到了延安，有了江青這位上海來的女明星，就拋棄了賀子珍。

一九五九年夏，毛澤東在廬山召開中央會議，江青沒有隨同上山，因此毛心血來潮，秘密安排了賀子珍上廬山，在原蔣介石、宋美齡夫婦住的「美廬」見了一面。這是兩人最後的相會，自此毛澤東再也不見賀子珍了，說：「賀子珍的腦子壞了，答非所問。」

一生沒有為「戰地黃花」賀子珍寫過一首詩詞的毛澤東，在廬山「美廬」為與時年五十歲的賀子珍重逢，默寫了李商隱的一首七律〈錦瑟〉作禮，詩曰：

錦瑟無端五十弦，一弦一柱（柱）思華年。

莊生曉夢迷蝴蝶，望帝春深（心）託杜鵑。

滄海月明珠有淚，藍田日暖玉生煙。

此情可待成追憶，只是當時已惘然。

毛還差人送給賀子珍幾條菸和二萬元人民幣。

毛贈「貴妃」丁玲的情詩

這毛彭率領的北上殘軍，在進延安前先在瓦窰堡落腳，當了一段臨時紅都。毛在臨時紅都又傍上了著名左翼女作家丁玲。

丁玲原名蔣冰之，湖南臨澧人，一九○四年生，一九二六年後以《莎菲女士日記》等小說馳名文壇，為一追求個性解放的女權運動作家。丁玲思想激進，曾在中共主辦的上海大學求學，與原中共中央總書記瞿秋白等熟識親密，其女友王劍虹還與瞿秋白鬧過生死戀。丁玲則與左翼作家胡也頻結婚，後胡也頻被國民黨處死，丁玲於是在一九三一年加入中共，但旋即被捕。

沒想到丁玲在國民黨監獄與一看管特務發生戀情並同居，還生下一個女兒。國民黨方面見生米已煮成熟飯，諒丁玲安分守己了，便在一九三六年將丁玲改為軟禁，孰料丁玲拋棄戀人、女兒，遠走高飛奔革命。

中共黨中央覺得這是一個宣傳的好時機，於是中央宣傳部便在瓦窰堡大禮堂舉行歡迎大會，毛澤東、張聞天等都出席與會，給予很高的禮遇。

當時，由於賀子珍正在老家為老毛生女兒李敏，因此可說正是毛澤東「孤家寡人」之時。

毛、丁都是湖南人，毛見了多情的湘女，猶如一江湖水向東流，那話哪還有個斷的時候。

丁玲回憶說：「有三天三晚我們都在一起。後來話講多了，他便說起一些跟革命毫不相關的事來。他拉著我的手，扳住我的指頭，一個一個地數起三宮六院七十二嬪妃來。他封賀子珍做皇后，『丁玲，你就封個貴妃吧！替我執掌文房四寶，海內奏摺。但我不用你代批奏摺，代擬聖旨……那是慈禧幹的事，大清朝便亡在她手裡……』接著，他又封了一些紅軍女性做六院貴妃。

再後，他和我數起七十二才人來。可是，瓦窰堡地方太小，又窮又偏僻，原有居民不過兩千人，加上中央機關幹部、警衛部隊，也不過四、五千人，是一個以男人為主體的世界。把瓦窰堡上稍有姿色的女性算在一起，也湊不齊七十二才人，還包括了幾個沒來得及逃跑的財主家的姨太太呢。

「他是個極風趣的人。在他最落魄的日子裡，也沒有忘記做皇帝夢。他扯著我的手說：『看來瓦窰堡民生凋蔽，脂粉零落，不是個久留之地，呵呵呵……』」

丁玲是個多情的種，不安分的主，一日對毛說要去紅軍部隊體驗新的生活，老毛雖然捨不得，但在羽毛尚未豐滿時還沒失去理智，覺得這是個一時的解決方法，便同意了。

但同意是同意，卻又情難以自禁，便浪漫起來，寫了首〈臨江仙‧給丁玲同志〉（一九三六年）的詞，給丁玲當作信物：

壁上紅旗飄落照，西風漫捲孤城。保安人物一時新。洞中開宴會，招待出牢人。

纖筆一枝誰與似？三千毛瑟精兵。陣圖開向隴山東。昨天文小姐，今日武將軍。

毛澤東在成為中共領導人物後，這是第一次給女人寫情詩。毛寫給丁玲的詞，評價不一。對洞中、纖筆等解釋，頗隱黃意。

不甘寂寞的丁玲，後來追彭大將軍沒成功，一九五五年被毛打成「文藝界丁玲、陳企霞反黨集團」的頭頭，送到北大荒農場去改造。

那首〈臨江仙〉沾了仙氣，丁玲「文革」劫後餘生，毛的贈詞失而復得，成了毛丁那段瓦窰堡浪漫情史的見證。

紅都延安娶新皇后江青

「西安事變」後，中共在延安站穩了腳跟，打起抗日的大旗，廣招人馬，許多男女青年和外

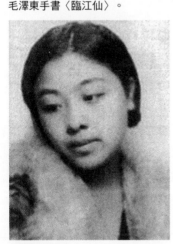

毛澤東手書〈臨江仙〉。

年輕時的丁玲。

國記者也一窩蜂地跑到江都延安去革命和採訪革命。

美國女記者史沫特萊及其女翻譯吳廣惠，都是風情萬種的大美人，藉採訪之便，和毛搞上了。消息終於傳到長征女英雄賀子珍耳裡，便鬧出了賀子珍夜闖史沫特萊窰洞捉姦，用手電筒怒打史沫特萊的醜聞來。毛為求自己正確，用一棍子打死野雞的做法，把賀、吳、史三位女人都趕出延安，便宜了從上海到延安的江青，乘毛的空檔，江青通過鑽營便入主毛窰洞當了新女主人，成為毛後半生搞革命的第一幫手，用江青的話來說：「我是毛主席的一條狗，他叫我咬誰就咬誰。」

毛還為江青拍的盧山仙人洞題了首詩：

暮色蒼茫看勁松，亂雲飛渡仍從容。

天生一個仙人洞，無限風光在險峰。

詩中毫無愛情，但江青當了幾十年毛夫人，也總算弄到了一幅毛詩墨寶。

長話短說，江青的文物收藏，另文再述。毛一生給女人錢最多的是江青。據不完全統計，從一九六五年至一九七六年二月，毛澤東先後九次提取了三十八萬元人民幣和二萬美元給了江青。這在當時是一筆巨款。江青買文物，只付幾塊錢就買一件。毛給江青的錢，照江收購文物的「價」，可以把中國大省市博物館某一家博物館東西都買下來了。

偶露真情金錶贈伴舞

經過一九五七年反右派政治運動後，毛的至高無上的權威在黨內外牢牢地確立了。自此之後，毛向一般人士、統戰對象、部下功臣和戰友送禮贈詩，非有特別需要是極罕見的。

然而，感情的渠道總是要排泄的，毛的贈禮對象便轉以伴舞、性伴侶、金屋中的藏嬌者為重頭戲。其中也偶有見真情的。

例如毛對一般伴舞者，給她們題個字，送個筆記本什麼的，就打發了。

但有例外。

一九六一年八月，毛在廬山的一次舞會上，結識了江西農墾文工團的演員邢韻聲，到九月分別時，小邢希望毛回到北京後，不要忘記她這個老百姓，就把自己手腕上一塊英格納錶，摘下來送給毛。毛得知那是她母親為她參加工作，省吃儉用，花二百元買的，受了感動，忘了自己做出不接受禮物的規定，也不再有批評送禮者的意思，鄭重地說：「你是個大方人囉，我也不能小氣。」立即從一疊他練筆時寫下的詩詞墨蹟中抽出〈七律·長征〉等作為回贈，還掏出一方手帕，把詩稿小心包好，囑咐道：「好好放好，不要讓人家看見了，我是作為朋友送給你的，你有別人沒有，人家會嫉妒的。」第二年他到南昌視察，沒有忘記小邢，再見面時發現她手腕上還沒有錶，便記在心裡。兩個月後派保健護士長吳旭君給小邢送去一塊金錶，那是毛專門叫人打電話到北京瑞士大使館訂購的。

這種為對方家境考量，並為對方真情所動，在毛澤東與女人相處的記錄中可能是僅有的。

「俏也不爭春」的上官雲珠

上世紀五〇年代中期至六〇年代初，毛與「一顧傾人城」的上海絕代佳人，著名影星上官雲珠拖拖上了。可憐這位婉約哀愁派巨星又演出了賠上卿家性命的悲劇。

上官雲珠是眾所周知的婉約哀愁派大明星，她的名字原叫韋均犖，步入影劇界才改名。

上官雲珠一九二〇年三月二日生於江蘇省江陰縣長涇鎮，是個嬌小的江南水鄉女子，水靈靈的，是一池春水的化身，長得非常美麗，櫻桃似的小嘴，眉眼俏麗，尖潤的下巴，身材窈窕如柳，有江南園林玲瓏細致的風格。

一九三七年冬，日軍進佔長江口的江陰要塞，十八歲的上官和第一任丈夫帶著他們的第一個男孩，幾經奔波輾轉香港，隨著逃難的人群，在一九三九年初春湧進大上海。

為了生活，她到當時叫國泰電影院邊上的何氏照相館去當櫃枱的開票小姐。

何老板看出了她的天生麗質，帶她到高檔的法租界霞飛路商店去買時髦的衣服，把她打扮得煥然一新，令人賞心悅目，成為照相館的金牌小姐，顧客盈門。

韋均犖在上海灘上的第一課，便是女人必須要美，要會打扮，從此，她把收入的一大部分用來買衣服和首飾。因此，她的衣服永遠是那麼新穎，那麼恰到好處，那麼令人讚賞的美麗。

上官雲珠。

所謂「天生麗質難自棄」，韋均犖的美麗成了傳說，很多人不是為了拍照，而是為了看她一眼而進了何氏照相館。上海影劇界聞風而動，很快就把她挖走了。幾年後，她以上官雲珠的藝名，開始活躍於話劇界和電影界。

她演的第一部電影叫《玫瑰飄零》。為了成功，她演戲認真投入，還對領路導演以身相報。當時，她得到了一位領路人，是長得英俊高大的名演員藍馬。在藍馬手把手、心貼心的「教導」下，她的演技有了飛躍的進步，名聲蒸蒸日上。她在演戲過程中與藍馬結為夫妻檔明星演員，以自己的努力，在上海灘演出一部奮鬥成功的傳奇。

然而，中共建政後，文藝隨政治方向而發生驟變，新中國的電影裡不需要交際花和哀怨的眼神，當時的上官雲珠被蒙上層層烏雲，家庭也發生了婚變……。

看似軟弱的上官雲珠，決定再寫人生傳奇。上官雲珠決定追隨潮流，向工農兵學習，向政治靠攏，重新塑造自己在電影中的形象。由趙丹夫人黃宗英的力推，她參加了《南島風雲》故事片中女主角的演出，而上官雲珠的「失色」，首先引起了周恩來的注意，並報告了毛澤東。

一天，上官雲珠正與賀路（準備再婚者）在整理新居，當時的上海市長陳毅差人送來邀請信，開車直送她來到友誼賓館，而上海警備區的歐陽政委則帶她來到一間屋內。

上官剛踏進門，便愣住了……毛澤東坐在一張沙發上，正與電影界一些著名人士談笑風生，陳毅也在座。

毛澤東見到上官雲珠，從沙發上起身，向她走來。上官馬上迎了上去，緊緊地握住毛澤東伸過來的那雙大手，連連向他問好。

毛風趣地說：「正在說你呢！應了那句老話，『說曹操，曹操就到』。」

上官雲珠又愣住了：「說我？說我什麼呢？」

毛澤東讓上官雲珠坐在他邊上：「說你《南島風雲》演得好。以前你都演城市婦女，這次演了個女戰士嘛！有進步，以後還要多努力！」

上官受了毛的表揚，心中好不高興，她激動地說：「主席說得好，以後我還要好好努力！」

毛澤東又問：「聽說有人欺負你？有什麼事同我們說，我們為你做主！」他一邊說，一邊看了看鄰座的陳毅。

上官雲珠忙說：「沒有，沒有，都已經過去了，見到您我就高興了⋯⋯」

一九五七年七月，當時的華東王，上海的掌門人換上了左派柯慶施。知道毛喜歡上官雲珠，由於周恩來、毛澤東的關心和陳毅的幫助，日子又撥雲見珠的光亮了起來。上官在中共建國後一些受人歡迎的經典作品，例如《枯木逢春》、《早春二月》、《舞台姐妹》等影片中，扮演令人讚賞的角色，顯露出演技的光芒。

毛澤東真的喜歡她那「回頭一笑百媚生」的麗姿，那善解人意的細語慢聲，更喜歡她床上招式，工夫了得，風情萬種。

一九五七年七月，毛澤東與上官雲珠訂下私情，「在天願做比翼鳥，在地願為連理枝」。自此之後，毛澤東專列專機到上海，上官雲珠必定侍奉在側。為避免節外生枝，當時閒住在上海的便拉起了皮條生意，經過精心安排，一場舞會後，便被專車送到毛下榻的哈同花園去過夜了。

而當江青不在北京的空檔，毛也偶爾悄悄招上官去中南海；賀子珍，則被緊急安排到外地去療養。

豐澤園小住。

上官的命運也枯木逢春了，不久接到通知，讓其隨中國電影代表團訪問捷克，星運也亨通，好戲好劇連台。一九六二年，她更是榮獲文化部評選的新中國「二十二大電影明星」之一……。

上官雲珠是個聰慧過人、善守委屈求全之道之人。自從和毛澤東有了私情後，便想與情人賀路分手，但毛反過來勸她，這樣不好，還是動不如靜。

上官雲珠與毛澤東相廝過了段時間，知道毛愛吃辣，得空便學湘菜；知道毛喜詩詞古文，有閒便念起唐詩宋詞、古文觀止等；在文藝上也要求進步，還演起革命話劇《星星之火》等。她努力要做一個能與偉大革命領袖匹配的女人。

然而，毛澤東見了她，雖會蹦出幾句「一日不見，如隔三秋」、「一顧傾人城，再顧傾人國」或「玉容寂寞淚闌干，梨花一枝帶春雨」等讚美和慰藉的情話，但轉過身便又去忙革命大事、玩其他新鮮的女孩子了。上官雲珠充其量只是毛在上海時，想換換口味的一道高檔菜而已。

上官思念的春潮，碰到毛澤東這個到處尋花問柳的色鬼，真可謂「潮打空城寂寞回」。

一九六一年十一月，上官用練就的瘦金體書法，抄錄了一首陸游調寄〈卜算子〉詠梅的詞寄給毛澤東，以表情思。陸游的詞是：

驛外斷橋邊，寂寞開無主。已是黃昏獨自愁，更著風和雨。無意苦爭春，一任群芳妒。零落成泥碾作塵，只有香如故。

毛澤東接到上官抄錄的詞，深知其意，並為上官聰穎好學的精神和真情所打動，便步韻寫了

首咏梅詞相答。〈卜算子・咏梅〉（一九六一年十二月）：

讀陸游咏梅詞，反其意而用之。

風雨送春歸，飛雪迎春到。已是懸崖百丈冰，猶有花枝俏。俏也不爭春，只把春來報。待到山花爛漫時，她在叢中笑。

上官雲珠接到毛的情詞，真是感激得難以形容，她相信毛澤東和她定情的誓言，她決心等到「春來報」那天。

但上官沒有等到「春來報」，便在「文革」初不堪批鬥凌辱而自殺了。

俗話說「天下沒有不透風的牆」，毛和上官勾搭的緋聞，早就傳到了江青的耳朵。

江青不認識上官，因為她前腳走了延安，上官後腳來了上海，因此雖同為鄉下女子到上海灘影劇界闖天下的同路人，卻彼此擦肩而過。

「文革」風雲一起，毛放江青出山咬人，上官也是江青第一批要咬的人其中之一。毛贈上官的情詩也被抄出，燒了。

毛送大禮給兩位女機要員

毛澤東有兩位相好的女機要員，所謂女機要員就是為毛收發電文、信件、文件等的工作，因為事關機密和能接觸偉大領袖及中央領導人，所以遴選十分嚴格，要求出身紅，政治可靠，還要年輕漂亮，能理解領導意圖和需要。

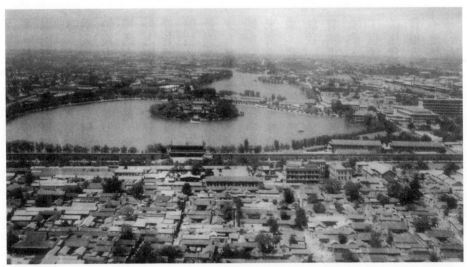

中南海全景。

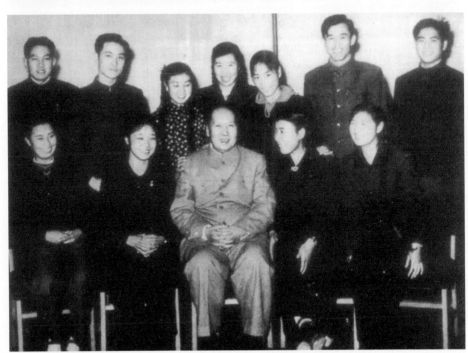

毛澤東和文工團員及衛士合影。

毛最欣賞的女機要員是謝靜宜，毛稱之為小謝，以示親密。小謝不僅十分理解領會毛在床上的意圖和需要，還能領會毛在政治鬥爭中的意圖和需要，從而成為毛的一門政治小鋼炮，炮打政敵。謝靜宜在「文革」中官做到北京大學黨委書記、北京市革委副主任、中央委員等要職，成為毛女人中僅次於江青的權勢者。

謝靜宜在「文革」後期為毛立下兩件奇功。一是從空軍高官的丈夫處獲悉林彪之子林立果有密謀政變的情報；二是夥同另一「文革」幹將遲群，與「文革」中復出的鄧小平對著幹，居然得到毛的大力支持而將鄧小平再度打倒。

毛說，他們（指鄧小平等）要打倒的不是遲謝，而是要打倒我。

毛曾給小謝多幅詩詞墨寶、親筆信件等，「文革」後被抓捕、抄家，毛的墨寶因此下落不明。

毛另一喜歡的女機要員，也是門炮，曾炮打過毛。但毛雖計較，卻批而留用，還曾題詩一首相贈，筆者曾錄有此事。

一九六一年，毛與一個機要員打得火熱，還在她的民兵照後面題了一首詩，即眾所周知的七絕〈為女民兵題照〉：「颯爽英姿五尺槍，曙光初照演兵場。中華兒女多奇志，不愛紅妝愛武裝。」

毛能為一個相好的女孩題詩，殊為難得。江青跟隨了毛一輩子，好不容易才獲得毛賜詩一首，稱江是他「暮色蒼茫」中的「勁松」，由此可見毛澤東對該女機要員幸愛之深。不料，那女的卻不領浩蕩皇恩，提出要和毛分手，吵了起來，女的還大聲哭叫。毛立刻叫來衛士，說她不尊重他，沒有禮貌，立刻開會批評她。

原來她與毛都是湖南人，在中南海跳舞時認識的，後來親近起來。她有個男朋友，想結婚，但毛卻不讓她結婚。那天，又講到結婚的事，她便說毛將她當作洩慾機器，是典型的資產階級玩弄女性，過的是腐朽的資產階級生活。毛聽了很生氣，將她踹到床下，就此爭吵起來。

毛叫汪東興去，要汪立刻開會批評她。但她說如果開批評會，就要公開她和毛澤東關係的內情，且要公開指控毛是典型的資產階級玩弄女性。這真是讓汪東興進退兩難。

後來汪想出了一個折衷辦法：「由我先找她談一談，說明按照沒有聽從和不尊重主席批評，別的事不要談。她同意了，因此批評會還是開了。會上她覺得委屈，又哭了一頓，做了自我批評。這事算是就此了結。」

但毛仍不讓她結婚。直到一九六六年，文化大革命開始後，毛顧不上了，她便結婚去了。

該女機要員是最能見好就收的人。毛給她題詩一首，墨寶多幅，外放時，還給了一個處級幹部的職稱。

大被同眠李妃成書法傳人

據李志綏的觀察，「毛在權力鬥爭高度不穩定的狀態下，陽萎現象最為嚴重」。而在「文革」初、中期，按康生給毛的八字推算，是一生運勢最旺盛的時期，可以心想事成。毛在「文革」初、中期勢如中天，陽萎頓去，性慾高昂。照李醫生所說：「同床的女人數目增加，而平均年齡驟減。」毛一按《素女經》搞採陰補陽：二開始搞貴在意淫的群裸同床派對。

一位叫「李靜」的原文工團舞蹈演員，在大被同眠遊戲中最得毛意，被毛封為貴妃。這位李

貴妃為討毛歡心，把自己的姊、嫂都引薦進了毛的臥榻。

毛也投桃報李，詩詞墨寶給了好幾次，還給她的語錄、毛選都簽了名。毛得空也指點她寫幾個毛筆字，稱，「塗幾個烏鴉吧」！

毛重病後，安排李貴妃去軍隊總政下面去掛了個文化部長銜。

毛去世後，李靜得了淋巴癌等多種病，但不甘寂寞當白頭宮女，得著機會就明明暗暗地宣揚她與已故偉大領袖的特殊關係。在生命晚年，居然也辦成了一件大事──不知她從什麼時候起，描摹仿寫開了毛澤東書法，還寫出了一大堆，又為此辦了個展覽。

一篇小報報導吹捧道：「毛體」（書法）在中國只有兩個人得其真傳，且都是女性，一個是江青，一個是李靜。很顯然，這與毛澤東的親傳是分不開的。這話說得既含蓄又露骨，就欠讚她也是毛的又一個「第一夫人」了。看過這一展覽的人說，展覽的作者介紹中，將她寫成是長期「在毛主席身邊工作」者，而知道內情者就說，她確是在毛主席「身邊長期搞生活服務工作的貼身內侍」。

無獨有偶，另一位有正式「姜」身分的張玉鳳，也不甘寂寞，追隨地搞起了《毛澤東藏書》的編纂工程，出任主編，拉了幾個中共中央政策研究室的人一起幹活，按她所知，揀挑了毛最愛讀的一百餘種藏書，編了洋洋二十四卷本《毛澤東藏書》，共五千餘萬字，交由山西人民出版社出版。

一個初中程度的跳舞女郎李靜成了毛體書法嫡傳掌門人，一個小學文化程度打掃列車衛生的人則成了二十四卷本巨著的主編。正所謂英雄不問出身，毛澤東的大被大學育精英。

値得一提的是，毛也先後五次給了張玉鳳十五萬元、多件墨寶和書信。

毛的「尤物」所得墨寶星散雲飄

毛去世後曾口述過一本《毛澤東的黃昏歲月》的孟錦雲，原是空政文工團的一個舞蹈演員。

「文革」前與同團姐妹陳露文常去中南海陪舞，雙雙被毛看中，曾服侍過毛一段日子。然而，兩人做了相當大的奉獻後，沒見毛有什麼回報，便在「文革」初，舌頭長地發了通牢騷，說：毛就像皇帝，把我當什麼了!?如果是妃子，要冊封；是妓女，要給錢；是舞女，要好玩，現在什麼也不是⋯⋯。

卻不料隔牆有耳，給文工團頭頭劉素媛聽到，連夜報告毛主席。毛聽完，只說了「造謠」兩個字，空政文工團連夜將兩人逮捕，毒打一頓，寫了篇深刻檢查，承認反毛罪行。

關了幾天，孟錦雲被送到西安等地，陳露文被送到東北去勞動改造。然而，林彪事件後，兩人雙雙被平反，又先後回到中南海。孟錦雲在書中寫是葉群、吳法憲毒害她的，但兩人肚裡是明鏡般的清楚，她們是二進宮，是毛讓她們回來的。兩人吸取了教訓，整日整月整年地精心伺候毛，變著法兒討毛歡心。毛賞稱孟錦雲為「孟夫子」，為僅次於張玉鳳的小妾，還可攙扶毛出鏡亮相。陳露文則成為毛的「文藝秘書」，稱她為「天生尤物」。

陳露文不解地問：又是女兒，又是情人，豈不是亂了倫。毛哈哈大笑不答。

毛去世後，陳露文先去了香港，後轉道英國定居。她有意寫一本比李志綏更有爆炸性的毛的「性聞」，不過索價要五千萬美元的版稅，嚇跑了出版社。

然而，根據她斷斷續續透露的毛與她的「性聞」，也夠檢證毛與毛思想的本質。

陳露文的父親是中共新四軍出身的高幹，是粟裕大將的親信部下。陳露文的母親是其父權勢娶的大美人，便生下了這個自稱「騷」的「尤物」。陳露文十四歲，穿著半透明內衣褲就去中南海伴舞，並伴上了毛澤東。

「文革」前，陳露文就在毛的內室和書房裸身行走伴讀，是唯一能將毛從讀書狀態勾引為作歡狀的女神。在這位女神的見證下，毛寫下了多幅「向雷鋒同志學習」的條幅，一幅便是在《人民日報》發表的，還有棄用的就全賞了這位女神。

「文革」中，陳露文與孟錦雲接受了毛安排的勞動改造，二進宮後便沒有再犯渾，信口雌黃問毛要名份。毛卻一連給了她四個名份：女兒、情人、文藝秘書，大內裸身行走。

陳露文作為毛的文藝秘書就是勾引毛講出了毛澤東的真實思想。

中共建國後，終毛澤東時代，統而括之，總共訂了兩部法：一是中華人民共和國憲法，二是婚姻法。但在毛的獨裁專制統治下，完全無法無天，蕩然無存。

中華人民共和國憲法規定人民有言論和結社的自由。但事實是，人民講幾句真話就被打成反革命，槍斃、勞改；知識分子鳴也好，不鳴也好，一九五七年共有五十五萬人被打成右派；「文革」則有上億人被批被鬥被下放或勞改。不要說小民，就是共和國的大功臣，如彭德懷、劉少奇、林彪，有哪一個得到過憲法賦與的權利。彭德懷，一生為毛橫刀立馬，在朝鮮敢於和美軍打個平手，就是一九五八年為老百姓講了幾句真話，被打成反黨的右傾機會主義頭子，「文革」中被批鬥至死；與狼共舞的國家主席劉少奇抱著憲法被關押迫害至死；林彪則因堅決捍衛憲法要設

國家主席而被毛壓迫出逃而死。毛在「文革」中對美國記者斯諾說，他是「和尚打傘，無法（髮）無天」！中華人民共和國在毛澤東時代，人民一天也沒享受過憲法賦與的權利，也沒有一個人能享受到憲法所賦與的權利。

而另一部婚姻法呢？毛澤東是怎麼看的？毛和陳露文裸體對談時，曾就恩格斯的國家、家庭私有制的起源問題發表看法，認為一夫一妻制是社會私有制以後形成的，是私有制的產物，不符合人性解放的共產主義社會精神，他主張共產共妻。毛的思想得到了文藝秘書陳露文的贊同。

毛還發揮說，理想的婚姻制應該是合同制，先訂一年合同。好則續訂，不合則到期作廢，重找訂合同人。

毛又自嘲，他名義上是一夫一妻，實際上是行使資產階級法權，過共產主義的共妻制。另一部婚姻法，在毛澤東時代實際上也蕩然無存。

中國人民很可憐，中共忠良的功臣也很可憐，在毛澤東時代的憲法和婚姻法，都成為毛的衛生紙。

毛賞給「尤物」的墨寶詩詞最多，光「向雷鋒同志學習」的條幅就有多件。在墨寶中據說還有毛贈給她的詩，她只記得一句：「來年夢中再相會」。

搜集毛的墨寶大有發展空間

毛澤東去世後，中共中央成立了毛的遺物管理委員會，規定毛的一切是黨和國家的財富，所以毛的所有遺物，包括了在個人手中的毛的遺品。

按照中共規定，毛所有簽署的文件、批示、書信、文字遺跡、藏書、碑帖、書畫和外國贈毛的禮品等遺物，都歸黨中央管理保存。

由於這條天條，所以中國大陸的拍賣市場上除毛之外的中共領導人的書法作品、文物、藏書等，都已見拍賣。如華國鋒、朱德、周恩來等領導人的書法作品，都已拍出高價。就是一些被中共定為叛黨分子的特務頭子康生的書法也登場亮相了。但唯有毛的書法及相關文物沒有登場，顯然是被中共有關毛的遺品天條所禁。

因此，和毛相關的文物，毛瓷只有次品、盜品流傳於世，挖掘開拓空間有限。其他如毛的像章，只是可複製的工藝品，升值空間有限。而毛作為一代梟雄，專權數十年，在中國近現代歷史與世界史上影響深遠，與毛相關的文物，特別是書法與書信等，無論在藝術上、歷史文物上，都是一個收藏的大亮點，是一個可挖掘開拓的空間。而且這一收藏實際上已有許多捷足先登者。

如陳露文懷有毛的墨寶，已被她認識的老首長、紅二代、情人等挖去很多。她開出的名單有：宋任窮、江華、粟裕、陳丕顯、楊得志、陳昊蘇、陳小魯、陶斯亮等。基本上屬原新四軍高

毛澤東簽名賀年卡。

幹及其後代。

又如毛的衛士長李銀橋，告訴作家權延赤他有毛的書法作品、書信和著名畫家徐悲鴻、李若禪等送給他的畫，已被一位中央首長借去看了好久，一直沒還。毛的衛士長是毛的御前帶刀的頭，比三品官還大。中國畫家都懂這個門道。

另一個渠道便是毛贈給外國人的禮品書法，也將隨著毛澤東所代表的舊時代的消逝而逐漸散出。如日本共產黨早期領袖野坂參三，在延安與毛關係不錯，獲毛贈禮品手跡不少。最近野坂後人已把毛簽名的邀請帖、毛贈的湖南菊花岩等，送到日本拍賣市場拍出。

筆者在日也收到過劉少奇、周恩來、「文革」紅人姚文元等的書法作品、簽名帖等。另外，還曾有機會可收購毛發動「文革」寫的「我的一張大字報——炮打司令部」所用硯。是一位當年位居「文革」中樞的一位紅人後代，赴日留學時因經費所拙而欲出售。那是一方大器的水坑端硯，石質滋潤細膩，呵氣成雲，乾隆作工，十分考究。

如有機會，收毛墨寶和文物，正是其時也。

六、露崢嶸的另類收藏家江青

毛江遺留的罪與財去向

江青是毛澤東最後一位正式夫人。「文革」中任中央「文革」第一副組長，實為組長，權勢薰天，作惡無數，天怒人怨。「文革」後，即毛澤東去世不足一個月，被毛選為接班人、評為「也不蠢」的華國鋒聯合老軍頭葉劍英、中南海警衛總管汪東興等，搞了場宮廷政變，將江青等「四人幫」抓了。用江青的話來說：主席屍骨未寒，你們就搞政變，反對主席的革命路線。

江青和毛都是農村出身的農家子女，經過奮鬥，成為一時主宰中國的一對最有權勢的男女。實際上也成為最富有的中國人，最頂級的收藏家。

毛澤東在延安時代，就被劉少奇、周恩來等賦與在黨內重大事項上有最後的決定權，即獨裁權，而中國又是由中國共產黨領導的，用毛語錄言：「領導我們事業的核心力量是中國共產黨。」中國的權力構造的鐵則是：中國→中國共產黨→毛澤東。從理論上講，毛的一切作為是符合中共黨章的，也是符合憲法的；毛在發動「文革」，整死劉少奇、彭德懷，逼死林彪，堅持不按憲法設國家主席，重用江青咬人等等，因為在黨內一切重大事項上，毛是可以一個人說了算的。劉少奇等幫毛澤東建立了這樣一個可以整死自己、踐踏憲法的權力構造。江青被捕後就說，

她是主席的一條狗，他要咬誰我就咬誰。

「文革」後，毛的一切罪都由江青背，是不符合歷史事實的，也不公平。

「文革」後，毛留下近億元稿費，近十萬冊藏書、碑帖、珍貴字畫瓷器等；江青則有二萬多冊藏書，近千碑帖，五百餘部電影拷貝及珍貴字畫古玩等。

毛江的親生女兒李訥，在毛死江被捕之後，曾申請要繼承部分毛江遺產，這是符合憲法的。

但在鄧大人（鄧小平）主持黨國大政時，否決了李訥的繼承權，說毛的遺物屬全黨和全國人民所有，李訥無權繼承。考慮到李訥的生活情況，一九八一年特准從毛稿費中支出二百萬人民幣，購房一套及一台彩電、一台電冰箱、八千元人民幣現金。

江青的遺物，沒有說是全黨全國人民的，而是經過清理剔除，將一萬餘冊藏書及部分碑帖歸還給李訥了。

江青在「文革」中掠奪大量文物

江青收藏的兩萬餘冊藏書中有近萬冊宋元明清善本書，以及數千件珍貴字畫古玩，是在「文革」中憑藉權勢掠奪得來的。

有名有姓可查的被掠奪者，一是原北大教授王利器，「文革」中遭抄家，其所藏的宋元明清珍貴的善本書落入了江青所藏。二是著名收藏家和畫家葉淺予，其所藏的明清書畫和珍貴的宋拓碑帖等，也都落入江青藏室。

還有一些文物是通過秘書等，在當時「文革」抄家物資保管處以借調和研究等名目拿走的。

有些是作價的：一件文物不超過二十元，一本書不超過五元。共有數百件文物和數百冊善本書被江辦拿走。

此外，康生也曾帶江青去北京市文管處等庫房拿過著名藏書家傅惜華的部分藏書，還拿過幾方硯台和印章。

另有一件極珍貴的玉印，是劉邦之妻呂氏的。一九六八年在陝西出土。一九七六年，江青為了爭當接班人，大肆鼓吹呂氏、武則天，說：有人說「我是『呂后』，我也不勝榮幸之至，呂后是沒有戴帽子的皇帝，實際上政權掌在她手裡，她是執行法家路線的。」

有人告訴江青說陝西出土有「呂后」印，江青聞之大喜，認為是天意，便以中央「文革」小組名義借調了這方印。

該印係用和闐白玉雕琢而成，高二釐米，面寬二‧八釐米，體作正方形，頂上凸雕螭虎鈕，四側陰刻雲紋，底面陰刻篆書「皇后之璽」四字。

「文革」後，經清理，江青這方私自「借調」的呂后印，被撥回陝西文博管理處。

江青算是另類藏書家

中共建國初，毛有五大秘書，即：陳伯達、胡喬木、田家英、葉子龍、江青。除機要秘書葉子龍外，其餘四人都是藏書家和收藏家，也都收有大量毛的親筆信稿和詩詞墨寶。

「皇后之璽」玉印（西漢）。

頭號秘書陳伯達，官至中央政治局常委，藏書近五萬餘冊，「文革」中掠奪文物無數。「文革」後期投靠林彪，被毛打倒，抄家，藏書與文物大都沒收。

第二號大秘書，被稱為黨內一支筆的胡喬木，藏書有五萬餘冊，也喜收藏字畫文物。「文革」中閒居，「文革」後復出，兒子胡世英因流氓群奸等罪被處死刑。胡喬木死後，藏書文物也有流出。

第三號秘書，毛澤東辦公室主任兼中辦副主任田家英，藏書近萬冊，清人與近現代字畫書信墨跡，大部分被收歸中共中央毛澤東遺物管理委員會。田之收藏大部分由家人捐贈國家。

江青是排名第五的生活秘書，但近朱者赤，近墨者黑。不管紅與黑，江青在此氛圍中，從少就要強、要出人頭地的她，成為藏書家也是有條件的。

江青在上海走影星奮鬥路時，據知情者所言，也是好學上進的，是女影星中跑圖書館最勤的，也習字。毛就對女兒李訥說，要習字，跟你媽學，她的字比我好。此言可能不假。江青在中共建國後，也學毛澤東，搞了不少碑帖，其中對晉唐碑帖臨寫下過功夫，對趙孟頫的字也情有獨鍾，故其書法也可說上追晉唐，自成一體，勁俏中有著趙書的嫵媚。筆者見過江青書法的照片，比之當今一般書家水平要高。

江青也有才，曾吹噓，在毛指揮的解放戰爭中，她撰寫了一百多封電文，中共西北戰役的勝利是她和毛澤東共同指揮的。毛在建國後與「文革」中許多講話、批示，特別是有關文藝方面的，大抵出自江青。「文革」中有八個革命樣板戲，其中一些唱詞對白，不僅唱腔旋律高亢委

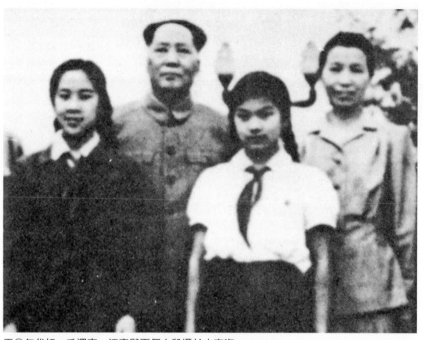

五〇年代初,毛澤東、江青與兩個女兒攝於中南海。

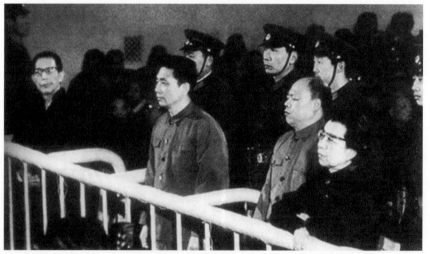

「四人幫」在法庭受審。左起張春橋、王洪文、姚文元、江青。

婉，用詞造句也優美精練。顯然，江青在藝術上是內行的。江青拍的照片，雖說是用國家錢堆出來的，但藝術上的價值也是有的。

說到江青的藏書及藏書家身分，似也可以歸入。多年前，曾有一篇文章被許多報刊所轉載，即多年前在《北京日報》發表的〈一個可疑的「藏書家」〉，文章質疑《中國私家藏書史》一書將江青列入中國現代「藏書家」的名單，因為江青所藏的上萬冊圖書，「許多是搶來的」。

不過依筆者管見，歸還李訥的江青藏書經過清理剔選應排除了掠奪所得。有近萬冊藏書也可算藏書家了，而且其質量也不可小覷，其中不乏善本書之類，據說現在已有部分流散出來，如有藏家自云：其藏江青舊藏乾隆刊本的《家語疏證》，一函兩冊，完好如新，在每冊的封面左下方相同的位置，均有陰文「江青藏書之印」的痕跡，而書的封面鈐印則是江青藏書的特點，這一加蓋藏書印的方式，顯然與眾不同，是其一貫要出人頭地、要露崢嶸的個性反映。

江青不是什麼好鳥，也不是什麼好狗，那是豢養她的主人的問題，但作為一個另類的藏書家也是夠格的。

其實，江青在其所指導創作的《紅燈記》、《紅色娘子軍》、《白毛女》等八個樣板戲和拍攝的一些電影中，是可顯露出其一定的才華造詣的，倘作為一個正常的戲劇電影工作者，也可獨當一面，有所貢獻。但放在全國文藝總管的位子上，就只能「百花遭殺」了。江青所收的中外五百多部電影拷貝，應該是利用政治權力竊為己有的。因為在毛澤東時代，電影的製作、發行、進出口，都是國家壟斷的，個人不可能購買電影拷貝。從江青收藏有五百多部中外電影拷貝一事，就可知道「朕即國家」之真諦了。

周恩來搞古玩的革命履歷

一、上海「松柏齋古玩號」老闆伍豪

伍豪大名的由來

中共領導人早期很多人都信仰無政府主義，如毛澤東、周恩來、鄧穎超、惲代英等。他們激進、浪漫，嘗試想過脫離社會體制制約的新生活。

他們的行為和思維，處處顯示著要打破傳統的激進。如周恩來、鄧穎超在天津讀中學時都參加了無政府主義團體「覺悟社」。他們之間都不用姓名相稱，而用號數代之。周恩來在團體中抽到的是五號，便以「伍豪」諧音為姓名；鄧穎超抽到的是一號，則以「逸豪」稱之。這種無政府主義思想，隨著他們轉身成為中共早期領導人，也多多少少烙在中共的行為思維上。如中共建國後，小學、中學很多被廢了原「姓名」，變為第一、第二、第五十三、五十四小學、中學等；中國人民銀行的各分店便冠以××市第一、第二或第××分行等，諸如此類，不一而足。

一九二七年「四‧一二」事變，國共分家，中共遭清黨鎮壓，中共便以工農武裝起義和兵變反抗。當時的中共受蘇俄革命思想影響極深，奉行一條以城市暴動為主的武裝革命起義，想仿效蘇俄攻打彼得堡冬宮奪取政權的路線。而中國的中心城市是上海，因此上海便成為中共革命力量浸潤部署的主陣地。為了掩護革命，中共在上海建立了許多秘密據點，有書店、診所、古玩店等

商號醫院。

一九二七年十二月，座落在上海四馬路，即臨近黃浦江邊的福州路上，開了家有雙間門面、名叫「松柏齋」的古玩店，老闆就是中共黨史上大名鼎鼎的伍豪——周恩來，當時周恩來剛搞完「八‧一」南昌暴動，失敗後潛伏至上海。

周恩來當時的真實身分是中共中央政治局委員兼中共中央軍委書記，秘密主持中共中央特委、中共中央軍委、中共中央組織部，並全權指揮中共在上海的地下機關和幹部等工作，是中共推行城市革命和暴動的最重要領導人。

歷史檔案記載：為嚴密保衛中共中央安全起見，中共中央於一九二七年十二月命令向忠發、周恩來、顧順章組成中共中央特別工作委員會（簡稱中共中央特委），由周恩來任書記，下設中央「特科」。特委是決策機關，「特科」是執行具體任務之組織。

中共「特科」是一個絕密單位，初由顧順章負責，早期設一科、二科、一隊。一科主管總務，初期的科長是洪揚生。任務是設立機關，利用各種社會關係，在上海開設各種店舖如電器行、照相館、布店、古玩店、通訊處或代辦所，作為中共中央各機關工作的活動場所和聯絡地點。二科主管情報工作。一隊為「行動隊」，中共內部習稱「紅隊」，由陳賡負責。後來，中共「特科」發展為四個科，陳雲、康生、潘漢年等均擔任過這個組織的領導。

為了掩護地下工作，僅僅是古玩店，中共「特科」至少設立了四處：1.黃浦江邊的「松柏齋古玩號」，是為掩護周恩來而設的；2.上海法租界的古玩店，為掩護時任中共中央總書記向忠發（化名余達強，對外的職業為古董商）而開設的；3.上海西摩路斜橋會館旁開設的古玩店，為中

共中央秘密接頭處，中共特一科朱勝（化名，湖南人）當老闆，顧順章岳母張陸氏負責燒飯；4.在上海愛文義路戈登路口的古玩店，向忠發情婦楊秀貞當老闆。

為什麼要開設古玩店做掩護呢？時任中共中央候補委員、特科負責人顧順章認為，「古玩店是探聽青洪幫、黑社會動向的好窗口」。

至於古玩來源，很多來自中共蘇區沒收土豪官僚家庭的「浮財」，通過秘密渠道運到上海各古玩店；另一來源便是現購現售，但標價昂貴，鮮有人問津，正中搞地下工作的下懷。

周恩來名義上是古玩店老闆，本人也懂文物，但店內業務基本上是由經理董健吾打理，周恩來的主要工作就是搞革命。一時「松柏齋」成了中共革命的指揮中樞。

然而，一九三一年四月，由於中共特科主要負責人顧順章的叛變，導致周恩來為主的中共在上海的據點幾遭全軍覆滅。

顧順章，化名黎明，江蘇寶山白楊鎮人，上海南洋菸草公司製菸廠工頭、五州工運領導人，曾在上海斜橋路二十二號附近以其藝名（化廣奇）開設魔術店。一九二四年加入中共，曾任共產國際駐華代表、國民黨政治顧問鮑羅廷的衛士。

一九二六年派往蘇俄海參崴接受政治保衛訓練。一九二七年秋回國，負責中共特科，曾擔任上海工人武裝起義第一線領導人，其公開身分是魔術師。

一九三一年四月二十四日顧順章在漢口被捕，隨即叛變。由於他掌握大量共產黨機密，因此成為共產黨內最危險的叛徒。

顧順章叛變後，幸虧打入中統內部並擔任特務頭子徐恩曾機要秘書的錢壯飛，及時獲取顧叛

變的絕密情報，並搶在特務動手之前通知黨中央機關轉移，在上海的黨中央及江蘇省委才未被破壞，周恩來等黨中央主要領導也才得以倖免於難。據當年也在中央特科工作並參與組織撤退的聶榮臻元帥回憶說：「當時情況是非常嚴重的，必須趕在敵人動手之前，採取妥善措施。恩來同志親自領導了這一工作。把中央所有的辦事機關進行了轉移，所有與顧順章熟悉的領導同志都搬了家，所有與顧順章有關係的關係都切斷。」

周恩來這位一貫以冷靜著稱的古玩店老闆，在遭顧順章這位最得力助手叛變衝擊下，失去了理性，命令康生、陳賡等率領紅隊將顧順章一家老小幾十口全部殺害，不留一人，造成轟動上海的慘案。

顧順章不愧是周恩來調教出來的高手，以牙還牙，獻計國民黨特工頭子張沖炮製了一份「伍豪脫黨啟事」登在上海各大新聞上，成了毛澤東、江青等在周恩來晚年對其進行政治迫害、批其為「投降派」的主要依據。

而另一位時任中共中央總書記的向忠發，則在中共設立的上海愛文義路戈登路口古玩店，被顧順章設伏逮捕。

經此事變後，一九三一年十二月，周恩來被迫離開上海，告別了以「松柏齋」古玩店老闆身份搞革命的生涯，轉道去了江西蘇區。

二、收購國寶大購文物贈蘇

搶購中華國寶文物的大手筆

中共建國初搞統一戰線，許多學有專長的人士擔任了一些政府職務，展現了一定程度的內行領導風貌。著名詩人兼文物收藏家、學者鄭振鐸出任文化部文物管理局局長，是一個稱職的內行領導，也是周恩來搞統戰時物色中意的人。周恩來這一任命，搶救了許多國寶級的文物回歸。

二十世紀五〇年代初，逃避中國戰亂的許多收藏家，攜帶了許多珍貴的文物避居香港。後來，又因為種種原因，這些收藏家或其後人開始變賣、抵押這些堪稱國寶的文物。這些國寶級文物面臨再度散失，情況相當危急。時任文化部文物管理局局長的鄭振鐸先生，懂得這些文物的歷史價值，所以他立即向周恩來做了報告。在周總理的直接批准下，文物局和故宮等單位成立了一個專家組，專門負責回購流失香港的這些珍貴文物。在當時，用於回購這些珍貴文物的資金數量當屬巨大，也是由周恩來直接批准的。當時百廢待興，能批出這樣一筆資金和外匯，是頗為不易的。

一九五一年三月，周總理接到報告後立即同意由國家撥專款搶救文物，並成立香港「文物收購小組」，秘密進行文物收購。其一，一九五一年，張大千從印度回到香港，準備移居南美。在

留港的一年時間裡，徐伯郊與張大千時常往來，談笑甚歡。其時，鄭振鐸與徐伯郊亦有聯繫，鄭便指示徐伯郊爭取張大千回國，並努力通過張大千的關係，盡量多收購一些流失在外的中國書畫名作。當徐伯郊把鄭振鐸的意思轉告張大千後，張大千對鄭的關心十分感動。雖然張大千最終沒有回國，但他卻把自己最心愛的五代畫《韓熙載夜宴圖》、董源畫《瀟湘圖》、從義《武夷山放棹圖》以及敦煌卷子、古代書畫名跡等一批國寶，僅折價二萬美元半賣地給了祖國。

其二，民國四大收藏家之一的郭葆昌去世後，他的兒子郭昭俊攜帶乾隆皇帝最喜歡的「三希堂」中的兩件，即《中秋帖》和《伯遠帖》等文物於一九四九年解放前夕去了香港。一九五一年九月，鄭振鐸局長率領中國文化代表團離京出訪印度、緬甸。途經香港短暫逗留，得悉郭昭俊以十多萬港幣抵押於香港匯豐銀行。一年後抵押期滿，漲價至四十八萬港幣，郭昭俊無力贖回，準備出售，許多外國行家都在覦覦這兩件珍寶。鄭振鐸將此事報告周總理後，周總理指示，無論花多少錢也得贖回，但必須保證真跡，並能安全運回境內。最後經總理批准，指派文化部文物局副局長王治秋、故宮博物院院長馬衡和上海文管會副主任徐森玉兼程南下鑑定真偽，並商討洽購。他們幾經周折進入香港，確定是真跡，於是以四十八萬港元向匯豐銀行贖回，同年十二月入藏故宮博物院。

三希堂。

其三，以八十萬港元向著名銀行家兼錢幣收藏家陳仁濤收購了其藏有的歷代珍稀錢幣。

陳氏在《金匱論古初集》中曾自述：「余嗜古成癖，從事彌勤，孜孜二十餘年，無論金石、瓷玉、泉幣、書畫，凡見聞所及確信為至精至稀之品，而可以貨財相市者，輒不惜重價，多方訪求，務期致之而後快。日積月累，所聚益夥。」「蓋余之收藏貨幣最富，自周逮明清以至現代凡金屬之鑄，鈔券之行，莫不粲然大備。」

五〇年代初，香港學者徐先生觀看過陳氏藏泉後評說：「金匱室所藏歷代貨幣，多逾萬種，孤品尤夥，皆故宮之所未備。」

據筆者所知，這些約一萬七千多件歷代珍稀錢幣中，包括三孔布多枚、南宋交子鈔版、王莽的國寶金匱值萬、北魏金質天興七年方孔錢等。

現該批珍稀錢幣均已入藏中國歷史博物館、中國錢幣博物館等處。

其四，委託徐伯郊收購了陳澄中的荀齋藏書。陳清華（一八九四～一九七八），字澄中，祖籍是湖南邵陽。一九一五年上海復旦大學本科畢業後，獲資助赴美國柏克萊大學攻讀經濟學碩士學位，一九一九年學成回國，先後曾在多家銀行供過職。

三〇年代，陳清華開始涉足於中國古籍善本的收藏。抗戰時期，他以上萬的金價購得宋版《荀子》。《荀子》是南宋浙江官刻本，質極精良。經歷代大藏書家珍藏，數百年間不曾示之與人。陳清華得到此寶後北上拜見著名藏書家、版本目錄學家傅增湘先生。傅先生笑著問：「君非以萬金得熙寧《荀子》者乎？是可以『荀』名其齋矣。」從此，陳氏藏書室便以「荀齋」為名。

除《荀子》外，陳澄中所藏的《昌黎先生集》四十卷及《河東先生集》四十卷均為極珍貴罕見之善本。韓柳文集亦為南宋臨安廖瑩中「世彩堂」刻本，宋時已被版本目錄界視為上乘佳槧，近代版本學界更對此二書推崇備至。

陳清華財力雄厚，又慧眼識珠，入藏宋元本珍貴古籍、金石善拓、明清抄校稿本等，與日俱增。一時間，江南一帶竟沒人與其相比，他與北方天津的周叔弢藏書雙軌並駕，故時有「南陳北周」之稱。一九四九年，陳清華夫婦移居香港，他們的珍貴古籍亦隨他們轉移到了香江之濱。

陳澄中到香港後，當時的版本收藏家及外國圖書館都曾紛紛請陳割讓，但均遭陳所拒。兩年後，即一九五一年，陳氏生活陷於困窘，於是欲出讓部分珍貴藏書。這一消息不脛而走，美國人、日本人得知後都想收購。這批珍貴善本流失海外的風險突顯！

鄭振鐸聞訊，得周恩來首肯批准後，急命徐伯郊負責收購。為此，徐伯郊無數次造訪陳門，多番說項，最終打動陳澄中，一九五五年，即歷時四年後，他終於同意把一批宋、元版珍藏古書共一百零四種以八十萬港元的價格賣給了國家。

在這第一批購回的藏書中，就有被譽為「無上神品」的南宋賈似道門人廖瑩中世彩堂校刻的《昌黎先生集》、《河東先生集》，北宋刻遞修本《漢書》，南宋乾道七年（一一七一）建安蔡夢弼東塾校刻的二家注本《史記》，蒙古憲宗六年（一二五六）趙衍在今北京校

鄭振鐸。

刻的唐李賀《歌詩編》，蒙古乃馬真后元年（一二四二）孔元措編刻的《孔氏祖庭廣記》等傳世

孤罕、聞名遐邇的善本古籍。

這四項大手筆收購，成了新成立的中國國家文物管理局的核心價值，中華文明薪火傳承的

「臉面」，功莫大焉。

濫購文物為史達林祝壽

《毛選》中有一篇名叫〈別了，司徒雷登〉的文章，是中共贏得國共內戰勝利後決定實行親

蘇一邊倒外交政策，對美國駐美大使司徒雷登的嘲諷挖苦文，也是向蘇共史達林表忠心的決心

書。然而，在一九四六年，司徒雷登剛出任駐華大使時，中共極盡拉攏，做過「松伯齋」古玩店

老闆的周恩來便送出了一份極討司徒雷登歡心的禮物。

司徒雷登是美國傳教士，在中國出生，又在中國生活了幾十年，對中國文化有深入的研究。

向他送禮如果還是選擇一些土特產，那就毫無新意。周恩來特意送給司徒一件五彩人物敞口瓷

瓶，上面繪有精美的「八仙過海」圖案。

中共建政後，毛澤東「以多取勝」的送禮風格，影響了相當一段時期中蘇交往中的贈禮。

一九五二年八月十七日至九月二十二日，周恩來率中國政府代表團赴莫斯科與史達林談判，八月

十九日，周從莫斯科發回電報，要外交部迅速籌辦一份禮品。外交部擬定了禮品方案電告周，周

看後「電示禮品不夠大方精美，並再次指示禮品的種類、購買款項等」，還具體指示「請鄭振鐸

等同志協助」。十八天後，兩架中國民航貨機將這批價值三‧五億元（舊幣，相當於三百五十萬

人民幣）的禮品飛送莫斯科，可見數量之
巨，以至於在九月十九日的會談中，史達林
還特意提到中國代表團的贈禮問題，說禮太
多了。周回答：在史達林同志七十壽辰時，
（周）未能及時送禮，去禮品博物館時看到
其他國家贈送的禮物，便決定不能不補上。
儘管有這樣的解釋，史達林還是感到過意不
去，就回贈給中國政府五輛蘇製「吉姆」牌
臥車，後來成為當時中共「五大書記」的坐
騎。現在北京的中國軍事博物館就有一輛
「吉姆」牌臥車陳列展覽著。

　　一九五二年九月，周恩來給史達林的禮
物送出之後，尚餘有一百六十六件，其中多
為古玩玉器，有相當部分只好再去委託寄
售，而有一套「雕漆嵌玉石圍屏」和一對
「紅地金花大瓷瓶」，因上面已刻上了此次
送禮的標記，無法賣出，只好留在外交部的
招待所作為陳設。

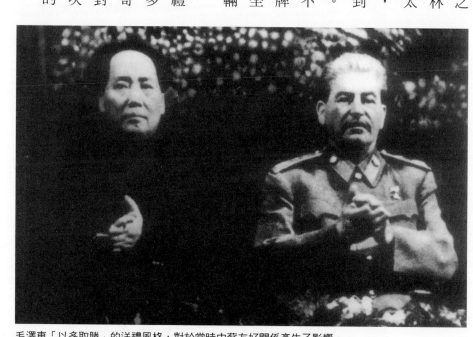

毛澤東「以多取勝」的送禮風格，對於當時中蘇友好關係產生了影響。

由於周恩來開了送古玩大禮的頭，從而形成一股風，一些駐外大使或是沒有國際知識和交往經驗的軍人，對於國際間的送禮，更是門外漢，他們自嘲並為自己開脫說是「老革命遇到新問題」。這些「新問題」，在送禮上主要分為兩個方面。

一是禮品的採購沒有統籌計畫，如該花多少錢，該買多少，貴重的和普通的比例多少，對哪一級別應該採購哪一類禮物等。那時還沒有官方的專門禮品生產企業，主要是向各類商人購買。一開始，還與商家討價還價，比如有一次在上海採購，上海文物管理委員會移交了繡屏、石雕、大「象牙筆」及一些精美手工藝品，上海外事處、文管會及專家們協同選購，「因此不但能買到較好的禮品，而且省時省力價格公道，注意與商人特別是古玩商磨價錢，很多禮品打了九折，個別如碧玉洗原要五千四百萬元，磨至四千五百萬元」。但後來送禮的事情多了，時間又緊，生怕買不到，只好向商家表示，只要東西好，不怕花錢，給了對方可乘之機，便肆意抬高價格。以古玩玉器為例，有時是在北京、天津、上海三地同時採購，這樣就造成大量的重複購買。

二是送禮時機沒有全盤考慮，統籌安排。特別是不同代表團，對同一個國家送相同的禮物，造成輕重不分、主次不分、先後不分，幾乎是千篇一律的送，大大影響了送禮的效果。例如駐匈牙利使館在一九五三年四月九日，便向國內發回一個有關改進送禮問題的報告稱：使館剛到匈牙利時，曾送給匈牙利部長會議主席拉科西一些禮品，其中有象牙白菜一株，拉科西夫婦把它視為非常珍貴的禮品，珍惜異常，向貴客展示時，小心翼翼的放在地毯上，生怕放在高處摔壞了。但後來不少代表團到匈牙利時，都帶來類似的禮品，因此「匈牙利的同志也就感覺很平常了」。其他如景泰藍、絲織風景畫、刺繡、綢料等，「有些匈方官員已得到類似的禮品不下六、七份，個

別人甚至更多」。

有鑑於送禮中存在的問題，駐匈牙利使館建議：出國代表團的禮品，最好有計畫地統一於專門機構進行準備，根據代表團的性質、任務、成員身分，以及贈送對象而有所區別和選擇，禮品應盡可能簡化，選擇有紀念性質和富有宣傳效果的為好，如錦旗、絲織或刺繡領袖像、年畫、照片、畫冊和書籍等；成員身分不高的一般代表團不必帶貴重禮品，只須帶些小的手工藝品和明信片作為臨時性的贈禮即可。

當時任駐蘇大使兼外交部副部長張聞天也認為在送禮方面存在著太大手大腳、鋪張浪費、大而不當等問題，應予以商討改進。周恩來聞言，十分不悅，說了些「如錢不夠，從我這裡出」之類的鬥氣話。中共送禮外交，大而失當和太重面子的風氣，在二十世紀五、六○年代始終揮之不去，可謂毛周訪蘇送禮之濫觴。

三、懂文物收文物而不藏文物

周恩來出生在一個封建大家庭中，一九三九年九月，他在瞻仰紹興祖屋時，親筆在《老八房祭簿》上續寫譜系，有關他本人的一條如下：「恩來，字翔宇，五十房，樵水公曾孫，雲門公長孫，懋臣長子，出繼簪臣公為子，生於光緒戊戌年二月十三日卯時，妻鄧穎超」。在歷史上，周恩來所屬的寶佑橋周氏，僅在清代就出過兩位進士、五位舉人。

在周恩來漫長的革命生涯中，開過文物店，為國家大手筆收購國寶文物，也搞過送文物禮的外交，顯然是一位懂文物價值的人。但是，周恩來卻從不喜歡古玩收藏。在周恩來的周氏宗族中，與收藏有關係的人是他的六伯父，叫周嵩堯，是江蘇的一位收藏名家。

周嵩堯譜名周貽良，字嵩堯，號峋芝，清同治十二年（公元一八七三年）生，光緒丁酉科舉人。晚清時任過淮安府總文案、郵傳部郎中掌路政司，民國初年又曾任袁世凱大帥府的秘書、江蘇督軍李純的秘書長等職務。周嵩堯在任期間，嚴於律己，政績斐然，深具民望，後因看不慣民國初年軍閥們的明爭暗鬥，遂棄官歸於揚州。他對收藏和鑑賞古董、字畫產生了興趣，最後竟傾畢生積蓄收藏到了一批周代玉圭、秦代詔版、漢代錢幣、宋代名家字畫等數十件國寶級文物。

抗戰爆發後，日偽出於對周嵩堯聲望地位的器重，曾派出要員登門請其出山，許以高官厚祿，為所謂的「大東亞共榮」效力。周嵩堯堅持不允，最後避居到揚州鄉間以躲避日偽方面的糾纏。

周嵩堯雖只有一子，但孫子輩多，抗戰期間物價飛漲，民不聊生。他一家坐吃山空，生活很困難。一次，家中實在揭不開鍋，周嵩堯在萬般無奈下，將自己珍藏多年的一本清代畫家王雲作的山水畫冊拿到市場上變賣了羅米下鍋。不料，這本畫冊流傳到上海古玩市場後，被周嵩堯的一位好友發現了。

好友知道這是周嵩堯的心愛之物，流進市場說明他的生活已到了難以為繼的程度。這位重義氣的朋友立即將其買下，親自送到揚州周嵩堯家中，還給了他一些錢讓他度過困境。

新中國成立初期，周嵩堯已年近八旬，但身板硬朗，思維敏捷。忙於新政府組建的周恩來想到了這位在晚清、民國初年供職於政界的伯父，是個就近討教的好老師，因此安排周嵩堯為文史館館員時還對六伯父說：「這次安排你為中央文史館員不是因為你是我的伯父，而是你在民國年間有兩件德政：一是袁世凱稱帝時，你作為他大帥府的秘書卻沒有跟他走，這是一個有膽有識又益國利民的行動；二是在江蘇督軍李純秘書長任上，你為平息江浙兩省軍閥的一場混戰做出了重要貢獻，使這兩省人民免遭戰火塗炭。現在人民當家做主了，應該考慮你為人民做點事。」

一九五三年九月二日，周嵩堯在京病逝。去世前，遺言將自己收藏一生的貴重文物全部贈送給侄兒周恩來。周恩來臨終前又遺言鄧穎超：「將這批文物全部交給國家，由故宮博物院全權處理。」

一九九五年，故宮博物院原常務副院長孫覺參觀周恩來紀念館。座談時，孫覺先生主動提

出：周恩來遺贈故宮的這批文物，故宮方面一直沒有登記入庫，做臨時寄存處理，如果周恩來紀念館有意收藏，他可以幫忙聯繫。終於，這批二十類二十四件珍貴文物全部由故宮提出轉為周恩來紀念館收藏。

二○一○年一月八日，在周恩來逝世三十四年之際，他的六伯父周嵩堯先生手寫本《周氏家訓》由文物出版社出版。該書是周嵩堯在二十世紀四○年代初所寫，當時日本軍隊佔領揚州，周嵩堯避居鄉間，將周家一些歷史情況寫出。

《周氏家訓》中所披露的周家文玩頗為可觀。第十九頁詳細列出的文玩計古硯：唐紫端大硯、宋紫端大硯、古小紫端硯、古風字端硯、龍霓端硯、井田台斗大端硯、黑壽山硯、澄泥、端硯箱、紫端底字歲寒三友硯、石鼓硯十方、顧二娘硯、王雲貢硯、黃宗炎硯、周王尋硯、澄泥配盒；文房：李鴻章墨；玉石：周桓王玉圭、陳香木柱石三公圖；書畫碑帖類有：鄭板橋字中堂、伊墨紵小對、吳讓之扇面、九成宮帖連裱、精拓瘞鶴銘、黃養萱花雞柳圖、王小梅待渡圖、赤鯉戲水圖。；瓷器類有：鼻煙八瓶、康熙瓷瓶；牙雕類有象牙煙碟、木器類有紅木櫃、銅器類有風波銅鉢、古書類有書譜、揚州續志、履園叢話等。

不過一位故宮專家認為，周嵩堯所藏文物頗為珍貴，但達國寶級和一級文物標準的幾乎沒有，作為故宮入藏則只能算中檔文物，入藏周恩來紀念館是最恰當而又有紀念意義了。

被收藏的周恩來文物

中共早期領袖毛澤東、周恩來、鄧小平等，雖都是高中學歷，而幹的事卻不是大學生和碩士

春風生福壽

大塚仁兄　周恩來

博士能企及的。

以周恩來而言，高中畢業後，留學過法、德、日諸國，沒有考上一所大學，但參加中共革命後從歐洲回到中國，一下子就當上了黃埔軍校政治部主任，成為耀眼的政治明星。

中共建國後，所有的革命功臣都下過崗或換過崗，有的還被打倒整死，戴過不少大帽子，有：右傾機會主義者、官僚主義者、修正主義者、經驗主義者、儒家代表孔老二、《水滸傳》中類宋江的投降派，甚至是叛黨分子「伍豪」，但都給周的太極神功推托轉挪掉了。此外，周搖而不倒也和周一生謹慎小心，為官不貪，不讓政敵有抓把柄的機會有關。

如在「文物」問題上，周恩來懂文物，也懂文物價值，也有條件收藏文物，但周卻一絲不沾，不藏一件文物，這是一般人難以企及的境界。

但是由於周的歷史地位，和周相關的文物也是非常走紅的。

周恩來的字寫得不錯，帶有隸意的草楷書，遒勁飄逸。他一生寫人題字、簽名、寫條幅等也相當多，價格也很火。如周恩來贈日本友人「大塚」的書法條幅「春風生福壽」，在二〇一一年保利的拍賣會上拍出四百六十萬元的高價。

最近筆者在拍賣會上還發覺有「周瓷」，那是二〇一二年北京一家大拍

賣公司推出的拍品，一為「粉彩荷塘鴛鴦碗」，直徑十六公分；二為一對「粉彩花卉碗」。三只碗的底款均為「中南海西花廳、陶瓷研究所，一九六八年」綠彩楷體繁字款，這是為做毛瓷的江西景德鎮陶瓷研究所所接到的國務院命令，為周恩來所在中南海西花廳做的宴客用碗。「周瓷」雖比不上「毛瓷」精美明亮，但畫工著色相當典雅亮麗，也算上品。「周瓷」既是宴客用，為數當不在少，今後也可能是一個收藏的熱點。

筆者在日本收集到一張周恩來宴客用邀請帖，上有周恩來親筆簽名，也算一件可遇不可求的收藏品。此類周恩來親筆簽名的宴請帖、邀請函和書信、條幅墨寶等，應該有相當數量流出，散佈於海內外，也是可挖掘搜集的文物。

此外，周恩來長期主管外交，結交往來的朋友也可謂天下遍佈，對友好國家領導人的外交送禮也多不勝數，其中有些禮品看似「禮輕」卻「意重」，甚至可以稱為經典的，如「蘑菇雲套照禮」。

一九六四年十月十六日，中國第一顆原子彈試爆成功。當美國總統詹森得知原子彈試爆消息時，「哦」了一聲歎息道：這對自由世界來說，真是一個不幸的消息。赫魯雪夫聽到這個消息，「嘴角痙攣了一下，沒有說出一句話」。周恩來策劃的一件禮物，是將六張配套的原子彈試爆照片，即著名的「蘑菇雲圖片」作為他最得意的對外贈禮。對與中國友好的國家來說，這是加深友誼的憑證，對中立國家是溝通與拉攏的籌碼，對敵對敵視國家則是炫耀武力的資本；總之，是他馳騁外交政壇的最新利器。如他向南越、馬里、阿爾巴尼亞、朝鮮等國都直接或間接送過這套照片，起到很好的宣傳作用，讓中國人著實揚眉吐氣了一次。特別是印尼總統蘇卡諾，當原子彈爆

粉彩荷塘鴛鴦碗，底款為南海西花廳。

粉彩花卉碗一對，底款為中南海西花廳。

炸時，他正在日本訪問，美國駐印尼大使奉命匆忙趕到東京，稱有「重要問題」與其溝通，其實是想阻止蘇卡諾在核武問題上對中國的支援。結果周的這套照片，促成一個月後蘇卡諾「順道」的第三次訪華，周立即飛赴上海與他會談，送了蘇卡諾一套有周恩來親筆簽名的「蘑菇雲套

照〕。周知道蘇卡諾也在搜集世界各國名畫，便又投其所好，贈了一幅徐悲鴻的奔馬圖，令蘇卡諾十分高興，與中共從而建立了友誼，用周恩來的話說，從而「挫敗了美帝國主義的陰謀詭計〕。這一事件又一次證明，送禮的意義並不在禮品本身的價格和華貴，而是要匠心獨運。

諸如此類周恩來的簽名照片據悉送出不少，如能搜集到，也是很有歷史意義的文物。

第六章 林彪與粟裕的喜好及收藏結局

一、林、粟功高震主終遭整肅

戰功居帥將之首

林彪是中共十大元帥中排名在朱德、彭德懷之後最年輕的元帥，但其戰功在十大元帥中居首，其率領的第四野戰軍打下了半個中國。

粟裕是中共十大將中排名第一的名將，其戰功不讓林彪，他定策指揮的淮海戰役，一戰為中共定天下。如論戰功當為排名在林彪之後的元帥。林彪與粟裕屈居在後，當和講論資排輩的中共江湖規矩有關。兩人在授勳定銜的大會召開時，都稱病沒有參加。定天下者卻避慶賀得天下的論功行賞會，頗有深意。

兩人有病都是真的，得的都是怪病。林彪怕風怕響怕光……，粟裕則神經紊亂、頭疼不已……。兩人都以病身而未被毛點將出征朝鮮，實際上兩人也都不贊成與美國在朝鮮開戰，為史達林、金日成火中取栗。從民族與國家利益而言，為中國發展戰略觀之，林粟兩人之智商和見解，均在毛澤東之上。如今中國的臥榻之旁，隨時有一顆待爆的核彈。

粟裕第一個被整。整他的表面上的主角是彭德懷，實為毛澤東。彭德懷自朝鮮戰場回來，周恩來識趣，把主持中央軍委日常工作的位子讓給了彭。彭任命親信大將黃克誠為副總參謀長兼中

央軍委秘書長，實為架空掛名的總參謀長粟裕。

彭德懷挾朝戰英雄功臣之威，處處刁難粟裕，顯出嫉賢妒能的農民胸懷。

如，一九五七年十一月，粟裕作為彭德懷率領的中國軍事代表團的成員，根據原定的日程對口拜會了蘇軍總參謀長。粟裕從借鑑蘇軍經驗的角度，向蘇軍總參謀長索科洛夫斯基提出，請對方提供一份蘇軍「關於國防部和總參謀部工作職責的書面材料」，以便參考。這件極其正常的事，卻被彭德懷認為粟裕是在「告洋狀」。

正是由於存在著這樣一些隔閡與意見分歧，性情比較暴躁的彭德懷往往對粟裕出言不遜，甚至當粟裕在上報的文件上寫了「彭副主席並轉呈中央、主席」字樣時，他都會大發脾氣，說：

「我不是你的通訊員！」

一九五八年五月，在毛澤東主使下，彭德懷出面主持一系列軍委擴大會議，用大鳴大放大批判的方式整粟裕。一九五八年五月三十日，當召開第三次小型會議時，黃克誠傳達了毛澤東關於「把火線扯開，挑起戰來，以便更好地解決問題」的指示。於是，會議的溫度迅速上揚，總參二部的一位部長在這一天直接點出了「彭總與粟總長之間有隔閡，將帥不和」這個問題。主持會議的彭德懷當即表態贊同扯開這個問題。

根據毛澤東的指示，軍委擴大會議迅速從三百多人猛增到一千四百多人。毛澤東也幾次到會或在中南海召集會議參加者進行座談，把軍內出現的所謂教條主義問題，上升到兩條軍事路線鬥爭的高度，同時激烈批判資產階級個人主義。在這種情況下，粟裕不得不一次又一次地在大會小會上做檢討。但依照粟裕的性格，他每次幾乎總是要對一些原則問題、重大事實做必要的說明。

結果每次檢討，招來的都是更嚴厲的批判。會議強加給粟裕的罪名是「反黨反領導的極端個人主義者」。主要根據：一是說粟裕「一貫反領導」，與陳毅、聶榮臻和彭德懷三位領導都搞不好；二是說粟裕「向黨要權」、「向國防部要權」、「爭奪軍隊領導權限」；三是說粟裕「告洋狀」。

一九五八年八月三十一日，中共中央政治局通過了「解除粟裕總參謀長職務」的決定，並決定將他的「錯誤」口頭傳達到軍隊團一級、地方地委一級。

粟裕隨後被下調至軍事科學院搞學術研究，並被禁止接觸部隊。隨著粟裕被烹，淮海戰役是毛澤東親自決策和指揮的神話就開始氾濫了。

繼之，彭德懷也被毛整了，林彪最後也被毛整了。打天下的功臣都一個接一個地被整死了。

唯有第一個被整的粟裕，因早早地淡出權力圈子，躲過死劫，在「文革」後期復出，於一九八四年二月十五日因心臟病而去世，算是有「完屍」的。

二、愛地圖愛看書又擅長演講

超級圖癡，譜寫戰爭交響曲

林彪、粟裕作為打仗高手，愛地圖，愛看地圖，愛盯著地圖構思譜寫戰爭交響曲，是兩人共同的愛好。

林彪隨南昌暴動殘部上井崗山，從連長做起，常身先士卒，搞偵察，摸地形，知己知彼後才謀定而戰。他以足智多謀、善戰能戰而獲當時的朱德、毛澤東等器重，迅速竄升，很快成為獨當一面的戰將。在中共軍界被譽為百戰百勝的「軍神」。

林彪每臨大戰，會整天一動不動，傻傻地盯著地圖出神，有時會邊看邊吃炒黃豆，苦思制勝妙策。林彪愛看圖吃豆，還把自己女兒叫做林豆豆。

林彪注重收集地圖，特別是日本軍部繪製的地圖，有的甚至詳盡到每個村莊有多少橋、多少廟宇等，都會繪出。所以每次戰役結束，麾下戰將都會將收集到的詳盡地圖，特別是日本軍用地圖，呈送到林彪軍部，供林選用。

中共建國後，林彪外出看地圖而行的習慣仍然不變。一九六九年，毛讓林彪主持中央軍委工作，為此他到三北地區視察（西北、北、東北），手中不離地圖，走一路看一路。

粟裕也是個超級圖癡，據粟裕的作戰參謀秦叔瑾回憶，粟裕用圖有一個特點，「不僅看1/50000的地圖，還要看友鄰部隊地區的1/200000圖以及更大範圍的1/500000圖和全國1/1000000圖」。也就是說，粟裕不只考慮戰役、戰鬥，還從戰略全局考慮問題。所以，「他總是把戰役的局部和戰略的全局結合得很好」。

看地圖不算粟裕的最佳境界，還要能背。秦叔瑾說：「在我所接觸到的軍事指揮員中，還沒有一個像他那樣精通地形圖而又熟記戰區地形的。」

一次戰鬥打響前，偵察員向粟裕匯報情況，粟裕忽然插問，那個村子有座石橋，還在不在？偵察員大吃一驚，說：「首長沒有去，怎麼知道？」粟裕早就反覆察看過這一帶的地圖，背得滾瓜爛熟了。

地圖是須臾不離的珍寶，粟裕也就格外愛惜。用地圖時，他要求乾淨平整，不許有一處污點，更不許將地圖當做廢紙糊貼牆面、窗戶和包墊物品。如果行軍時遇到大雨，粟裕總是交代先保管好地圖，不許丁點打濕；有時雨具不夠，他寧願自己淋雨，也要騰出雨具蓋好地圖箱。

粟裕云：「不諳地圖，勿以為宿將。」

但粟裕的「圖上作業」，有時也遭到部將的頂撞，如國共第二次內戰任九縱司令員的許世友。一篇報導說：「某日，九縱行軍途中，接華野司令部電話，命令部隊返回原地。許世友奪電話曰：『你們只曉得在地圖上一卡一卡的，當兵的是兩條腿。』言罷怒摔話筒。對方者誰？大將粟裕也。」

中共建國後，沒仗打了，但粟裕愛圖看圖依然。據悉賦閒後的粟裕，本性仍不改。

他的辦公室和家裡，最奢侈的裝飾品不是進口的紅木系列，而是各種地圖。世界哪個地區發生了動盪，他就把那裡的地圖掛起來，隨時關注事態的發展。

一個老人回憶說，一九七〇年的一天，他作為粟裕炊事員的弟弟，曾偶然到粟裕家作客，並獲准進入書房看書。他走進書房後，頓時驚嘆不已。

書房很大，四壁全是各種小比例地圖。他記憶最深的是東南亞和印度支那地圖，因為此時越南正在進行抗美戰爭，中國也正在援越抗美。

廉頗之意不減，閉門看圖仍思戰爭風雲。

看書演講各盡其妙

一九七一年九月十三日，中共毛林權鬥，林彪被逼乘機外逃至蒙古時墜落，時稱「林彪事件」。林彪事件後，中共一些報刊文章批判林彪是不讀書的政治騙子。這些話不可信，是政治騙子騙人的話。

林彪愛讀書，會讀書，能活學活用，學用結合，為己所用。

林彪主要讀軍事著作、毛澤東著作和歷史書籍。在戰爭歲月，凡繳獲的軍用地圖和軍事著作送到總部，林彪有權先選用，除軍用地圖外，據悉曾得到過一本清刻《武備經要》、戚繼光的《紀效新書》及一些古典兵書。林彪都下過功夫苦讀過。另外在蘇聯養病期間（四〇年代初）還帶回一些俄文版的軍事書籍，其中有稍後被翻譯成中文的《軍事技術便覽》（蘇·伊凡諾夫著）等。

據負責林彪生活的內勤王汝欽述：「記得林彪在看毛澤東的《矛盾論》，前前後後不知看了多少遍。那時還沒有做卡片，他在書上寫眉批，有的字特別小，小到小米粒大小，有的字特別大。他看過的書，有眉批的都不能扔掉。我收了好多他看過的書，像《反杜林論》、《實踐論》、《自然辯證法》等。林彪看書有個特點，一看就放不下，甚至飯不吃覺不睡。有一次我把早飯端上去說：『首長吃飯吧。』然後我就走了。過半小時我去收碗，一看飯還沒動，來回折騰五次。快到中午，我說首長，你早飯還沒有吃。林彪這才吃了早飯，飯後不大會兒就午睡了。」

另一位在國共東北戰場交戰時給林彪當秘書的譚雲鶴也見證了林彪——讀書就放不下的勁頭。並說：一打起仗來，我就拎著林彪那個小公文皮箱。因為沒有上鎖，我曾看過裡面裝的東西。全是毛主席著作單行本，如《矛盾論》、《實踐論》、《戰爭與戰略問題》、《抗日戰爭中的戰略問題》等等。並且每本小冊子林彪都用紅藍鉛筆畫了許多框框、圈圈，有些地方畫了兩三重，書裡還有一些旁批、眉批，顯然不是一次、兩次畫的和寫的。

林彪在上世紀五〇年代後期，讀書還做了很多卡片，記有讀書心得，極簡短精練。

林彪用一生中極多的精力讀毛澤東著作和毛澤東為人的「人」這本書。林彪留在毛家灣住宅的讀書卡片上對毛的評析是：

從幾十年的歷史看，有哪一個人開始被他扶起來的人，到後來不曾被判政治上的死刑，有哪一股政治力量能與他共事始終。他過去的秘書，自殺的自殺，關押的關押，他為數不多的親密戰

友和身邊親信也被他送進大牢。

他是一個懷疑狂、虐待狂，一旦得罪就得罪到底，而且把全部壞事嫁媧於別人。

他不是一個真正的馬列主義者，而是一個⋯⋯借馬列主義之皮，執秦始皇之政的中國歷史上最大的封建暴君。

林是中共黨內極少幾個讀懂且讀活「毛澤東」這本書的人。另外兩個要算周恩來和康生，江青可以算半個。劉少奇、彭德懷之類，至死也沒讀懂、讀通「毛澤東」這本書。

林在五〇年代中後期至六〇年代、七〇年代初，主要是聽書、聽文件，把要讀的書和文件，由秘書先讀，揀選其中最緊要的幾句話和一些要義來唸。文件贊同就叫秘書畫圈，而且必是毛主席已畫了圈的。而聽書覺得好，就做卡片備用。中國南北朝有一個地方軍閥叫楊大眼，不識字，空餘叫手下讀書人讀書，聽到有用處便叫講解，活用到行軍打仗和治理國政上。林彪識字，還懂點俄文，他搞聽書，一是身體不好，二是認為一本書基本上廢話太多，就是好書，要緊的話，有用的話，也就幾句段落而已。讓秘書讀書摘要，是節省寶貴的時間。

而粟裕一讀起書，也放不下，常常出神。由於興趣廣泛，書讀得種類較多，但讀得最多的還是軍事著作，藏書也以軍事類的書居多。

林粟都擅長演講，都不喜歡照稿宣讀，把要講的話，拉幾條綱目，了然於胸，隨意講去，有時會做些即興發揮。

林彪的秘書譚雲鶴初見林彪的錄用面試，就是聽記。據其回憶：「林對葉群說：『你去拿幾張紙給他。』葉群把紙給我以後，林彪就對我說：『我，你記。』我馬上就想到林彪大概是要考我的記錄速度和字跡是否清楚。但我看林彪手頭沒有任何書籍、報刊，他念什麼呢？等了半分鐘，林彪半閉著眼睛就開始說了：『國際主義是無產階級的天性……』說得既不太快，也不算慢。大約記了一千字左右。林彪說：『給我看看。』他粗粗翻閱了一遍，就對我說：『記得還不錯。』

「第三天，東北局組織一個縣團級以上幹部參加的報告會，請林彪做報告。報告會一開始，林彪就說：『今天，我講一個國際主義的問題。』接著，他說：『國際主義是無產階級的天性……』我一聽，這不是前天林彪考我時讓我記的那些話嗎？原來，那天他要我記的，就是準備今天做報告的腹稿。」

林彪最著名的演講是在一九六六年五月十八日召開的八屆十一中全會上有關中國歷代政變的演講，把上下幾千年中國歷史上的政變案例，揀驚心動魄的，以極煽情的語言一路講去，一直講到中共黨內的鬥爭，把一些「月暈而風、礎潤而雨」的現象拉開至即將發動的反毛政變。可謂字字槍藥，句句刀光劍影，整篇講話令聽者毛骨悚然，坐臥不寧，連巨頭老毛聽了也甚感不安，急忙寫信給江青談感想，說像林彪「這種講話，（歷史上）從未有過」。

由此可見林彪運用語言的能力，演講的煽情功力，對毛澤東政治本質的洞察力，實謂超級政治演說家。

粟裕的演講能力，在中共將帥中也是佼佼者，然與林彪頂級演講相比，還是等而下之。據其

部下回憶，粟裕是湘西人，但許多二十一世紀的人，聽到粟裕的原聲錄音後，皆驚嘆他的「普通話」比自己還標準。也許是打仗留下的習慣，粟裕演講時，多是即興發揮，不大用講稿，最多是個提綱式的紙條，卻也滔滔不絕，妙趣橫生。

粟裕的原秘書劉祥順老人也回憶說，凡是聽過粟裕講話的人，無不被他略帶湖南鄉音清晰流暢的普通話、妙趣橫生且富有哲理的語言所打動，聽他的講話的確是一種享受。

藏槍、愛槍的形形色色

中共將帥中愛槍的領導人不少，林彪、粟裕也不例外，尤以粟裕，可謂超級槍迷。

林彪早年也愛槍，琢磨槍，對中外槍枝都有研究，認為德造槍械最為精良，曾在戰爭中繳獲一支德製手槍，成為其防身槍和指揮槍。林彪對日本槍枝研究著力不少，對「三八式」步槍的射程、殺傷力、肉搏戰時拼刺刀的運用等，都做過分析。他還根據其射程遠的特點，制訂了與日軍交戰要多運用伏擊戰、近戰等一系列戰術和訓練課程。

然而，有一件事使林彪藏槍的愛好變了。中共開國大將陳士榘原為井岡山時期毛澤東、林彪的部下。據陳士榘回憶，紅軍時期，繳獲一女式袖珍手槍，類「掌中寶」，精致絕倫，不知何國所造。陳士榘時任紅一軍團參謀處長，將此手槍送軍團長林彪。林彪甚喜，轉送毛澤東。毛澤東棄之於地曰：「待我用它之際，紅軍完矣！」

自此之後，林彪除自留一支德製手槍外，不再收藏手槍。

而粟裕則是一個真正愛槍、且善用槍的軍人。

國防大學教授金一南說，粟裕是一個永不退役的老兵，一輩子在等待、在準備硝煙來臨。除了戰爭，他別無所慮；除了勝利，他別無所求。國家安全應該託付給這樣的人。

然而，現在的中國軍隊裡，高層領導人中已沒有粟裕這樣真正的軍人了。

如曾任中共政治局常委的周永康、中央軍委副主席徐才厚等，也都是槍迷和藏槍權力者。

貪污金額超過千億元的周永康，抄家清單上有：「藏有國家七六型、九六型、九九型手槍各五枝，德製、俄製、英製、比利時製手槍各三枝，各種口徑子彈一‧一萬餘發。」這哪是收藏，簡直成軍火商了。

徐才厚被查抄出的各國製（包括國產）槍也有十多枝。而任總後勤部副部長的谷俊三乾脆把鄉下老家的豪宅改造成手槍式格局，藏的槍也用金和象牙打造成。

這樣「愛槍」的中共軍隊領導人怎麼能指揮軍隊打仗？要打一定是打敗仗，國家的安全怎能託付給這樣的人。

一篇報導說：

而粟裕無此頓悟之緣。在指揮戰役後清點戰利品時，部下都會將地圖、好槍交到指揮部。其中有德製、蘇製、日製、瑞典製等。中共建國後，這幾把精緻的槍也成為其鎮家之寶。

槍的家族龐大，種類繁多，粟裕毫不厚此薄彼，都一樣感興趣。只要能接觸到，他都試打過，而且對其性能非常熟悉。

中國自行製造的槍，粟裕愛戀尤深。二十世紀六〇年代，粟裕收到一件珍貴的禮物：解放軍

某部贈送的一支五六式半自動步槍，當即就擺弄起來。粟裕的左手因戰傷殘疾，握槍不大方便。他後來想到一個辦法，請人在下護木上安了一個握把，果然可以自如射擊了。

解放軍裝備了一種新型步槍，粟裕知道後，仔細研究了很久，認為這種槍目前還不太適合裝備部隊。他說：「槍的射速太高，彈藥供應有一定的困難，現在的後勤保障能力跟不上。」

按這種槍的射速，一個士兵攜帶的子彈，最多只能打兩分鐘；如果遠距離出擊，後勤供應困難，又不注意節約，的確後果嚴重。

粟裕不僅愛槍，而且善射，彈無虛發。

「文革」開始後，為防止意外情況，中共中央決定私人手中的武器一律上交。粟裕的「珍寶」自然也不例外。他把槍擦得一塵不染，戀戀不捨地交給接收的人，再三說請他們保管好，「運動」完了自己還要拿回去的。接收的人走後，他頹然而坐，悵然若失。

打槍首先需要臂力，粟裕臂力之大確實驚人。人到中年後的一九五〇年，粟裕到蘇聯治病，一位有名的按摩師聽說他的手勁大，特意上門找他比試，結果難分上下，令靠手勁吃飯的洋按摩師大吃一驚。有這能耐，粟裕的瞄準和射擊就相當精確，幾乎有百步穿楊之功。

有一次，槍槍十環的粟裕嫌胸環靶太大，便折了根樹枝插好，上面放了半個乒乓球，叫兩個兒子射擊。

兩個兒子也非等閒之輩，長子是優秀的軍人，次子也是射擊隊的主力隊員，但先後開槍都沒有命中。粟裕笑了笑，輕鬆地接過槍，瞄準後，第一槍就擊飛了乒乓球。

粟裕更喜歡打運動目標，照樣百發百中。打靜止不動的「死」東西，還不算真本事。

一次外出的路上，粟裕發現有隻大獾正在草叢裡低頭覓食。這可是送上門的好口味，他緩緩拔出了槍，卻久久不扣扳機。

身邊的警衛員非常著急，催促他快點開槍。粟裕揮揮手，命令警衛員說，你去驚牠一下。警衛一臉疑惑，驚走牠還怎麼打？但還是奉命往前跑了幾步。

大獾聞聲，警覺地飛奔起來。粟裕舉槍擊發，大獾應聲栽倒在地。

三、林彪、葉群「文革」中的掠奪

「文革」抄家是一場紅色恐怖運動

一九六六年十月，在北京展覽館舉辦了「首都紅衛兵無產階級文化大革命抄家戰果展覽會」。抄家俗稱破四舊，凡是一切帶有「封、資、修」的東西，都是抄家對象。說穿了，中共政權成立十幾年，有什麼新文化和新生活用品被創造出來呢？電燈、自來水、收音機等都是舶來品；生活中的桌椅碗筷等，也都是老祖宗留下來的生活用品。實際上就是比「無產階級」富的東西，都是抄家對象；不是毛澤東的書就是「封、資、修」的書，更不用說中國歷代歷朝的文物了，實際上就是毛澤東號召，「中央文革小組」直接指揮的一場遍及全國範圍的紅色恐怖運動。

據該展覽會序言介紹：據不完全統計，從六月至十月初，全國紅衛兵收繳的現金、存款和公債券就達四百二十八億元，黃金一百二十八‧八萬餘兩，古董一千多萬件，挖出所謂的「階級敵人」一‧六六萬餘人，破獲「反革命」案犯一千七百餘宗，從城區趕走的「牛鬼蛇神」達三千九百多萬人。

當然，除了錢和黃金，古董是真實的，所謂的「階級敵人」和破獲「反革命」案犯等，都是胡搞居多。一位參與辦展覽會的人就透露：「許多所謂『抄家』大案要案，要麼是誇張事實，要

麼就是捕風捉影。一次，聽到當年參與殺害李大釗的一名凶手被群眾揭發並抄了家，我便立即深入了解情況，結果發現是「造反派」聽說某人解放前曾在第一監獄當過偽警察，就穿鑿附會的認為他曾參與殺害了李大釗。但李大釗遇難時此人只有七、八歲。像這種捕風捉影、令人啼笑皆非的事件，屢有發生。」

北京郊縣還用「群眾暴力」將數千名地主、富農、「反革命」及其家人處死。可謂是東伊斯蘭國屠殺異教徒的先行模式。

林彪、葉群掠奪無數文物

二〇〇四年十一月八日，《北京日報》發表了章潤青〈林彪集團竊奪文物紀略〉一文。

章文所依據的材料，一是林彪集團成員竊奪文物的記錄，二是某篆刻家為林彪、陳伯達製印的情況說明。這些材料都寫於林彪事件發生後不久，寫作者均為北京文物部門職工，內容均為當事人的所見所知，材料均是當事人親筆書寫的原件，上面都有他們的親筆簽名。

筆者看了該文，覺得有必要做一些梳理，首先「二是某篆刻家材料」。據筆者根據作者所提供的影印縮小件圖版辨認：「在數量上，給陳（伯達）刻硯台三方，圖章約三十方左右；給林彪、葉群刻硯台四方，木硯盒一個，圖章二方」。

陳伯達長期以來是毛澤東的頭號大秘書，是毛欽點的「文革」組長，並在「文革」中升至中央政治局常委，因此把陳伯達劃入林彪集團首先便界定錯誤。如要硬劃，只能劃入被毛貶棄的「原毛江（青）集團」人物。陳伯達一個人刻了約三十方章，是過多了。而林彪、葉群只刻章二

方，似屬正常。

此外，黃永勝、吳法憲、李作鵬等確可劃歸林彪集團，但林彪、葉群從未與黃、吳、李等一起策劃掠奪文物。黃、吳、李等掠奪文物只能算在他們自己的帳上。

再者，該文冠以「林彪集團」，但林彪從來沒出現過一次，這好比毛澤東叫田家英借調一些文物，或叫某秘書去辦點此類事，當然都打著毛澤東旗號。從中共的這種特權潛規則看，凡屬葉群及林彪屬員，如林彪之子林立果「掠奪」的，是應劃入林彪帳上的。但如果屬「借調」，像毛澤東也常向故宮等借調文物，原則上「借調」屬黨內潛規則允許的，不能屬掠奪。但以低價巧取豪奪或不付錢的，則屬掠奪。

從林彪秘書和衛士的回憶文看，林彪愛讀書、愛沉思，似乎沒有其他愛好，也不交友請客。自六〇年代後，林彪讀書也改為聽讀了，從林彪處世性格而言，林彪似乎沒有收藏文物的愛好和貪慾。

「九・一三」事件後，林的毛家灣住宅被查抄，負責查抄的工作由汪東興直接負責，查抄報告由汪東興報周恩來再轉毛澤東。該查抄報告內容算是中共官方版見解。查抄到的有關文物內容是：

林彪的臥室、書房掛滿了字條。在林彪臥室大板床的床頭後面的牆上，掛著一幀裝裱好了的條幅，是林彪用毛筆書寫的八個大字：天馬行空，獨來獨往。還有，林彪寫給葉群已經裱糊好了的條幅：悠悠萬事，唯此為大，克己復禮。

林彪或根據自身的「生活實錄」，或從醫書上翻到的，或從身邊工作人員日常講到的，用毛

筆寫了許多字條，橫七豎八，掛滿臥室、書房等處。其中有：「笑一笑十年少，愁一愁白了頭。」

「吃雞蛋會內熱，吃芝麻可生黑髮，喝茶葉會升高體溫，地瓜吃多了膀胱出汗。……」

林彪喜歡清朝宮廷裡遺留下來的樂器八音琴（俗稱八音盒）。在林彪的臥室裡放著一只雕花箱子，打開箱蓋，啟動開關，八音琴就會奏出古老而悠揚的音樂。除臥室外，在會客室、書房等處都放有八音琴。我們清點了一下，林彪、葉群從故宮博物院「借」來了大小造型不同的八音琴有八件。

在林彪書房中間，還陳放著一只大的藍花瓷缸，裡面擺滿了一卷卷字畫，就在我們移交前，工作人員還把字畫放到書房的長地毯上展開，近距離地觀賞數次，大飽眼福，尤其是對《清明上河圖》的那些生動描繪，更是牢記不忘。

（筆者注：二〇一二年秋，中國故宮國寶展在日本東京國立博物館展出，其中最珍貴的展品，即《清明上河圖》，日本介紹這是「門不外出」，首次出國的中國國寶「至品」，所謂「至品」即極品。展出期間，每天有數千人排隊，需排三個多小時才能隔著玻璃櫃看看，而中共領袖居然就能「借調」這些國寶至品，真是情何以堪！）

而在葉群的臥室裡，則完全是另一番景象。報告內容披露說：

走進葉群的臥室，就好像走進了一個暴發戶的儲藏室。左邊靠牆是一長排紅木製作的櫥櫃，裡面擺滿了珍貴的文物古玩。有青銅器皿，有古瓷瓶壺，有瑪瑙翡翠，有象牙雕件。在右邊和中間的牆上，掛滿了國畫，有仕女，有山水。當然，文物的數量遠不止這些，在林家大院後進，有

一條二、三十米的長廊，密密麻麻地陳放著字、畫、古玩等，總計有一千多件。在這批國寶的旁邊同時擺放著一張字據：一張「文革」初期由林彪、葉群派人以「一○一」的代號開給故宮博物院的「借條」。

在林立果的住處，只查抄到高級攝影設備、電話錄音機等偵聽高技術設備。另有一些舊唱片等，沒有文物。

葉群掠奪的文物很珍貴

據一位名叫官偉勛，曾給葉群當過老師的他回憶：

不久，她（葉群）的興趣又轉移到文物上了。原來「文革」期間抄了許多所謂「黑幫」、「牛鬼蛇神」的家，抄出許多貴重文物，胡亂堆在幾個大庫房裡。康生對這些東西最有興趣，康生拿，陳伯達也拿，葉群充風雅也要拿。這個任務就落到我和另外兩個同志的頭上，並命我牽頭。我說我對文物一竅不通，她說沒關係，有「老夫子」（陳伯達）幫忙，並讓我改名冒充陳伯達處的人。我說有一天，我一進屋，工作人員就拿出兩個大軸字卷，悄悄告訴我這可是好東西。打開一看，一幅是毛主席手書白居易《琵琶行》，一幅是唐朝褚遂良的真跡。我問這件東西值多少錢？工作人員說：「都破四舊了，還有什麼價？」我說「文革」前呢？他說：「總得上萬吧！」他還告訴我，這些東西放在這裡也可惜了，應當放在恒溫室裡才能免遭損壞。東西是拿回來了，但從此也引起我深深的不安。我認為不該拿這些東西，就把我的想法跟軍委辦公廳來的一位同志講了。沒幾天，

林辦秘書突然通知幫我們工作的同志談話，說要修房子，地方不夠住了，讓我們先回原單位，今天上午就走。我說，把手頭需要交代的交代完就走！

一直到過了「九・一三」十幾年後我遇到了林豆豆，才揭開我離開林辦的謎──她告訴我，審查期間，空軍政委高厚良曾叫她交代官偉勛為什麼離開毛家灣的？她說，就是因為我流露了對葉群拿文物的不滿，有人匯報了，葉群火了，才下令叫我立即離開的！（《中國社會導刊》二○○二年第三期，《作家文摘》二○○二年四月十二日）

又如，葉群還指使黃永勝的老婆項輝芳從原廣州市市長朱光那裡騙得了名人畫卷七十七軸、碑帖八冊、線裝古書六十三函另五百一十冊等。（圖們、蕭思科《特別審判──林彪、江青反革命集團受審實錄》，中央文獻出版社二○○三年版，二八二頁）

而據章潤青文揭發：

（一）來北京市文管處的人物、時間、次數

葉群來了文物管理處三次。第一次是一九六八年四月二十五日晚同陳伯達一起來的，第二次是一九七○年五月二日同陳伯達、黃永勝、吳法憲、李作鵬、邱會作、×××（此人不屬林彪反革命集團案案犯，故隱其名）一起來的，第三次是一九七一年七月十日晚十點。第一次來沒拿東西。第二次拿東西最多，到庫房見什麼要什麼。第三次來之前一星期就打電話告知「首長要來」。

林（彪）、葉（群）的隨員來一百五十五次。這只是根據拿東西的單子（發票）統計的約計，

全數要在三百次以上，因為有時一天來兩三次，另外在書房的次數還不在內。最後一次是一九七一年八月十日。（筆者注：文中所謂發票是指廉價購得文物的單據。）

林立國（果）來二次。七○年六月來一次，×××接待，找唱片，他要試一試，在考察組屋裡試的。七○年九月來一次，××說：「我們有個領導同志來。」中午來的，先看八音盒，×××問他「貴姓」，「姓李」。

（二）來文管處竊奪文物的清單

林彪、葉群拿走文物字畫一千八百五十八件，圖書五千零七十七冊，筆一百三十四支，紙一千四百五十一張，畫冊或書冊一百五十九本，唱片一千零八十三張。有的沒收錢。收錢的共計七百六十六‧五五元。按國內收購價應為三百四十三萬一千六百六十一元。其中珍品一百一十八件。

（三）文物作價的情況

作價問題：在文物清理小組時期，我們想不能白拿，核心（組）研究決定：比「文化大革命」前收購價稍低一點。革委會成立後，陳（伯達）說：「我該（欠）你們幾百萬了。」在書店買一部分書作價多了，陳說：「你們還讓我吃飯不讓。」我去市裡請示，得到的答覆是「文物別超過二十六，書別超過五元」。「既這樣，價錢不要高了。文物好的不要給。」讓我掌握。

而在實際上，唱片每張作價一分，書幾分一本，文物幾角一件。

葉群出身官僚家庭，家庭環境影響是其對文物發生濃厚興趣的先天因素，加之中共權力者權大無邊，巧取豪奪是中共高級官僚貪慾者不受制約的特權和通病。如最近被查的中共大老虎周永

康就曾對熟友說：「有時候，自己都覺得權力大得無邊。」

葉群住處查抄到的文物，以及林立果處查抄到的唱片，應該與章潤青的揭發基本相符。但對林彪住處查抄到的文物，應該是符合中共高級領導人「借調」規則的，況且有向故宮借調的借條，這和毛澤東向故宮借調文物的性質是一樣的。

但章潤青冠以林彪集團，從倫理上講沒錯，林彪女人幹的事，林彪應負全責。如按此倫理，江青幹的壞事，毛澤東也理應負全責。

粟裕也有珍品入藏

粟裕為人正氣，傲而不橫。粟裕被批後，緊接著主持批粟的彭德懷也在一九五八年夏季的盧山會議上被毛澤東大批特批，定性為：裡通外國（蘇聯）、組織軍事俱樂部反黨篡政、右傾機會主義者……。在盧山會議上，有人勸粟裕提出被彭德懷錯批的冤屈，批彭。粟卻表示：「我不願在彭德懷受批判的時候提我自己的問題。我絕不利用黨內政治風浪的起伏。」

由於粟裕在被批後明智低調地處事，使其逃過了毛對功臣的清洗和「文革」浩劫，沒有受到查抄和進一步的大衝擊，也使其保住了毛給他的多次信函、贈詩等。除毛的墨寶外，中共領導人劉少奇、周恩來、陳毅等，也都有許多信函保存在粟裕處。

特別是毛澤東晚年內室尤物陳露文，因其父是粟裕的老部下，關係甚好，所以毛贈陳尤物的多件墨寶，也流到了粟裕囊中。

粟裕不是特重文物的收藏者，但藏有許多極珍貴的文物。這些文物當在粟裕後人處。

第七章

中共第一大玩家——特務頭子康生

一、從毛的親密戰友，變成殺人如麻的鬼

康生不姓康，如他的山東同鄉江青不姓江一樣，是搞革命的名字。時間久了，叫慣了，他們的真姓實名卻鮮為人知。

康生原名張紹卿，一八九八年出身在山東原膠縣利民區台後社大台莊的一個世代大地主家庭（現為膠南縣王哥莊公社大台大隊），是當地的所謂書香門第。康生乳名張旺，參加中共革命後，曾用過張震、趙榮、趙蓉、康生等化名，最後以康生著名。「文革」期間，中共黨內、中國老百姓，均稱康生為康老，以示崇敬。中共黨內稱其為康老，可能是康生資歷老、職位高（「文革」後期官至中央政治局常委、中共中央副主席）、權力大（特務頭子）。至於老百姓，全是受中共宣傳影響，把康生說成是馬列主義理論家、反修旗手、毛澤東最親密的戰友之一等等。

一九七五年底至一九七六年九月，是中共超級領袖連續去世的歲月，神州長空低迴著哀曲。特務頭子康生在一九七五年十二月先走一步，繼之是總理周恩來，接著是紅軍之父朱德，最後是毛。然而，康生死前的一九七四年十二月，在周恩來乘專機去長沙前，向周總理報告了江青、張春橋歷史上是叛徒。而江青、張春橋是毛刻意安排的接班人，江青預定出任黨主席，張春橋則接任總理。然而，當周恩來向毛報告了江青叛徒問題後，毛澤東的態度怎樣呢？毛澤東說：「這件事我知道，江青跟我講過。」（紀希晨《史無前例的年代》，第六五七頁）後來的事情就是，江

青仍然當她的政治局委員，張春橋則由毛澤東提議，兼任了中國人民解放軍總政治部主任。

怎樣認識她受毛澤東沒有接受周恩來的提醒，進而去清查江青、張春橋的歷史問題，反而繼續重用此二人呢？還是毛毛（鄧榕）在《我的父親鄧小平‧文革歲月》一書中的解釋符合實際。她寫道：是的，毛澤東早就知道江青和張春橋有歷史問題。當初，為了用江青和張春橋等人發動「文革」，毛澤東不讓提這個問題。到了現在，事情發展到這樣地步，毛澤東更不會提這個問題了。

要是換了別的人，如果有所謂的歷史「問題」，早就被批判打倒了。可是在「文革」中，根本沒有什麼衡量是非對錯的統一準則。政治的需要，就是標準。（三三一頁）

而毛重用殺人整人如麻、人神共憤的特務頭子康生，顯然也是「政治的需要」。

康生死後，以毛澤東為首的中共中央給康生戴上了三頂桂冠：無產階級革命家、馬克思主義理論家、光榮的反修戰士。

康生的文物玩友，時任中科院院長的郭沫若寫的輓詩是：

第五衛星同上天，光昭九有和大千。

多才多藝多能事，反帝反修反霸權。

生為人民謀福利，永揚赤幟壯山川。

神州八億遵遺範，革命忠貞萬代傳。

首句第五衛星約指當時中共發射的第五顆東方紅衛星，光昭九有便是指康生自詡以其為主寫的「九評蘇共中央公開信」的反修業績。頷聯則是郭對文物玩友的讚賞。

康生精於文物鑑賞，對書畫金石有相當造詣。「文革」前郭沫若即以「十下莫斯科，穩坐釣魚台」的聯語稱揚這位「光榮的反修戰士」，復以「康公左手書奇字」的詩句推崇其左右開弓的書法。但僅有「文革」前的過從尚不足以使郭沫若無所顧忌地抒情言志。關鍵是「文革」以來康生宦途通達，毫髮未損，是所謂「無產階級司令部」的主要成員。一九七七年春，有收藏者將康生書於四○年代後期的一幅隸體作品讓郭沫若觀賞。久病體衰的郭沫若興致勃勃地寫了一則長達一百七十餘字的跋語，稱讚康生所書「為人民」三字「言簡意賅（賅），政治內容豐富，而筆力挺拔，正反映精神充沛時期，是很可寶貴的紀念品」。郭沫若又以一年多之前輓康生詩中「偶有『為人民』三字」，遂將輓詩「綴錄於後」。筆者引錄即出自此則跋語，稱得上是第一手資料。病衰中的郭沫若記得起一年多之前的七律並寫下長篇跋語，由此可見，這首輓詩恐非純粹的應景之作。

郭沫若的讚詩和以毛澤東為首的中共中央對康生崇高的評價還言猶在耳。不料，以鄧小平、胡耀邦為首的改革派，在一九七八年做出將康生清除出黨、骨灰逐出八寶山革命烈士公墓的決定。一系列批評揭發文噴湧而出，康生一變而為「是鬼不是人」，眾多罪名中還有多篇文章指出康生不僅是政治騙子，也曾瘋狂地掠奪文物。

二、政治上確是殺人如麻

一九七六年十月六日，毛澤東屍骨未寒，其遺孀江青及其同黨（即「四人幫」）被華國鋒及中共元老聯手的政變而逮捕。「文革」結束。

「文革」結束後，特務頭子康生在「文革」期間製造的大量冤假錯案浮上枱面，要求平反和清算康生的呼聲不斷。

一九七八年十一月九日，時任中共中央組織部長的胡耀邦在中共中央黨校向學員講話，內容著重批判康生的罪行，指稱其罪惡程度與作用遠超過「四人幫」中任何一個人。

一九七九年九月十六日，鄧小平在中共中央辦公廳匯報會上，也批康生，指其為中共內部的極具陰險的陰謀，並是陷害劉少奇的主謀者。

兩者講話，以胡講話較全面，概括了康生的主要政治罪行，其要點是：

康生是造成過去十二年來黨的組織瘓散陷入分裂邊緣、政治路線偏離革命方向、思想混亂作風、學風敗壞、黨組織有機體被腐蝕，使中國革命倒退十五年的罪魁禍首之一，而且在一定的程度上，他所起的作用遠超過「四人幫」任何一個人。因此，今天我們如果沒有徹底清算、肅清其流毒，我們就不能堵絕黨內再出現如「四人幫」及其餘黨的資產階級幫派體系的渠道，也無法使我們在今後同形形色色機會主義的鬥爭取得勝利。

胡耀邦指出，康生犯有如下一些重大罪行：

（一）關於「六十一個叛徒集團」案，除了尚有六個同志因為涉及在獄中出賣組織的嫌疑及五個同志在出獄後曾與國民黨發生過關係，至今無法查清，有必要做進一步審查外，還有已死的，其他全部根據當時中央決議案肯定而出獄的，本人沒有責任，故應肯定他們出獄後的工作表現與對革命的貢獻。換一句話說，徹底替他們平反。這平反包括在「文化大革命」期間被當叛徒及自首變節的，為數約一萬名左右十九級以上幹部的處理，也一律一視同仁。

（二）國民黨特務案。關於所謂李宗仁與郭德潔（李宗仁妻子）及所謂二十三名前國民黨被釋放的戰犯，提供混進黨內國民黨特務名單純屬造謠，現在杜聿明等都還健在，他們自己對這件事一點都不知情。哪來什麼名單？所以這案全部否定，即使有些同志當時在白區工作，與國民黨特務機關發生關係，甚至加入特務組織，也是奉黨的指示，為工作需要，不存在什麼特務問題。

康生在黨內從抗日戰爭時期到「文化大革命」，一共搞了四次所謂特務案，文革時期由「六十一個叛徒集團」及「特務案」引起的而在全國範圍追查、揪鬥及定案的所謂叛徒、特務，包括自首變節分子、歷史特務，竟然達到九十四萬人，其中相當大部分是黨員、幹部與積極分子。全國有接近百分之一的人是叛徒、特務、自首變節分子的家屬，到底有多少在逼、供、信及變相體罰中含冤而死或被迫害至死呢？到現在為止都還無法統計。

（三）康生搞了那麼多假案還不算，更可惡的是到最後竟然連毛××（注：指毛澤東）、朱德委員長、周總理、鄧副總理都要受監視，派人安裝偷聽器在毛××、周總理的書房、辦公室。大家記得周總理需要有一個較長的時間住在醫院裡。當然，一方面是周總理身體有病，需要精心治

療，另一方面他的房子也實在待不下去。有一次周總理還和葉帥打趣的說：「我那地方待不下去，只好躲到醫院裡來，至少在醫院裡我可以說我要說的話。」一九七二年九月，毛××曾嚴責康生，要他把那些爛什子都撤掉，康生矢口否認。後來七二年十二月因整理書房發現偷聽器，毛××很氣，把康生找來，但康生在竭力否認中還先一步把三個工程人員加以殺害滅口，所以有一次毛××在與「中央」幾個同志談話中，就暗示說：「我周圍還有幾個比林彪更壞的人，他們不是人，是鬼。」就是指康生這幫人⋯⋯康生從一九六九年到一九七五年動用了國家二億三千萬元，通過外貿機構向國外秘密購買精密的特務工具，這些工具不是用來對付敵人，而是對付自己的革命同志。在他主持國家保衛系統將近十年來，簡直把國家保密機關搞成一個脫離黨中央的蓋世太保，他們那一夥人可以不依法抓人，可以不請示報告殺人，無所不為，無惡不作。到了一九七四年可以說到了頂峰，同志們都有這樣的體會，正如中央機關許多同志說：「寧進枉死城，不進康老門。」「不怕閻王，只怕康老辦。」（康老辦：指康生辦公室）人人都怕康生，把康生形容得比閻王還可怕。他們不僅亂殺、亂抓，而且還私設刑堂，大家都說康生這一班傢伙「好話說盡，壞事做絕」，一點不為過。

（四）康生與「四人幫」發生關係，不是在六○年代才開始，江青之所以能混進黨內奪取黨的權力，是康生一手造成的，因為有毛××的關係，在這裡我們要顧忌到。有鑑於當時黨中央對江青照顧毛××是有政治條件的，這條件或許不一定完全正確，但處在當時的環境，自然有其必要，但對賀子珍同志的不公平處理，劉少奇應該有責任，不能完全聽信康生的意見，這件事已成歷史，我們也不希望同志在正確對待毛××的功過中，在這上頭糾纏不休，這樣才不致偏離主要

方向。記得周總理在文化大革命初期對一些中央幹部的生活小節問題，曾有過這樣的指示：「共產黨員不是聖人，生活作風上的問題可以指出，但不要以這個為重點。」毛××也根據周總理的意見，提出對幹部的問題要看大節，在這次揭批「四人幫」中，中央的政策也很明確，看主流、看本質、看大節，小節上的問題可以指出，但不是主要的。這樣才能掌握運動主流，把握方向。

江青腐化墮落，人盡可夫的事，要暴露出來真是臭不可聞，她與康生那種不清不楚的關係，講出來真不知如何開口，這些事不要再說，大家明白有那回事就行了。

胡耀邦在談了康生四大方面的罪行問題後，又將其細分為十四項重大罪狀：

（一）從三〇年代開始，先與托派陳獨秀分子組成的反革命組織發生關係，後來並秘密加入組織，是幾十年來混進黨內的漏網托派分子。

（二）在一九四三年延安整風時，實行肅反擴大化，陷害無數革命同志，破壞在河南、山東、四川、陝甘邊區以及晉綏抗日根據地的黨組織。

（三）利用其在中央主持機要保衛部門的權力，有意識的洩漏黨內及軍隊的秘密，假國民黨與日本帝國之手，殺害黨的地下組織人員及軍政人員，排除異己，成為國民黨與日本人殺害共產黨員及革命群眾的幫凶、特務，是革命的叛徒。

（四）使用極其卑鄙的手段，使江青鑽進黨內，隱瞞江青在國民黨裡的歷史，並為她假造檔案，欺騙黨中央與毛××，迫害賀子珍同志、毛××的兒子毛岸英同志。

（五）在延安時期與主持山東省工作時，背著黨中央搞幫派活動，組織反黨集團，招降納叛組成一個以康生為中心的山東幫。

（六）在「解放」以後，私毀國民黨遺留下來的對自己以及對一些托派人物不利的檔案材料，並利用職權大量製造假材料、假檔案，一方面包庇真正混進黨內的叛徒、特務、托派分子、階級異己分子，另一方面卻把揭發自己與這一批壞人的真正黨員和同志加以殺害或投入牢獄。康生自己曾被捕，但至今卻沒人出面證明其被捕的事實。康生被捕獲釋，是否曾替國民黨特務工作呢？這個疑點很大，組織部曾審核過康生檔案，但發現只留著解放後他自己寫的自傳及七○年黨員重新登記的材料，康生入黨的介紹人是誰？是不是假黨員？至今尚未能查清。康生對朱老總說，他與蕭楚女、惲代英同一個支部，但這兩人早就死了。找死人當證人，黨內有不少，康生是發明人。

（七）一九五○年到一九五二年，當時東歐的匈牙利、波蘭、捷克等國家在史達林錯誤路線的指導下，製造所謂托派、鐵托分子、帝國主義間諜、民族主義分子、猶太分子的大量冤獄，把一大批黨員拘捕或殺害，康生跟著這個錯誤路線，利用鎮反與高饒事件的機會，與米高揚、貝利亞私下通信，在一九五一年到一九五五年、五六年間大搞黨內第一次蕭反擴大化，製造很多冤案，殺害不少同志，一九五六年鄧小平同志曾加以嚴厲批評。

（八）在反右傾的藉口下，即一九五九年廬山會議後，康生利用陪同謝覺哉、陳伯達到全國各地去視察的機會大放厥詞，並在六○、六一年製造第二次康生計畫，後來雖受劉少奇、周總理、鄧小平書記制止，但流毒卻已經蔓延，造成另一批同志受害。

（九）在文化大革命期間，當「四人幫」的黑參謀與劊子手，編造所謂叛徒、特務案，這次危害最大，流毒最深，造成全國最大的破壞，這一點剛才已經談了很多。

（十）建立秘密警察，破壞社會主義法治、踐踏憲法與黨紀，背著毛××黨「中央」操縱機要保衛部門，遍設特務組織行動隊、私設刑堂，大搞逼、供、信，並把老一輩無產階級革命家、黨的領導人包括毛××、周總理等，置於其監視之下。

（十一）康生與林、陳反黨集團有密切關係，根據劉湘屏的揭發，康生在林彪外逃時曾私會林彪，後來由林立果護送回來。王洪文也已經供認，康生對林、陳事件早已有知，康生雖沒有參與「五七一工程紀要」的制訂，但卻是林、陳事件漏網的中心人物。

（十二）蕭華、黃永勝、吳法憲已供認康生、江青與林彪是進行反黨活動的拉線人，也是一九六六年陷害彭真、楊尚昆、陸定一、羅瑞卿等同志的策劃人。林彪曾在一九七一年七月間對黃永勝說：「我們的小艦隊已經設了一個眼線在B五二的身邊，B五二動一動，我們就瞭如指掌。」還問過邱會作：「你覺得康生這人怎樣？」當時邱會作說：「留下他，不知道什麼時候他會在你背後捅一刀。」據黃永勝說，他當時也認為留著康生這個人，必有腦袋搬家的後患，但林彪卻說：「列寧需要捷爾仁斯基，史達林需要貝利亞，哥蒙爾卡（波蘭工人統一黨書記）怕腦袋搬家，但還需要莫沙（波蘭特務頭子），我們也要康生這樣的人，要用他手中的刀拿別人的腦袋。」並告訴黃永勝說：「六五年開始，他跟上B五二，掛上江青，無非想從劉少奇、鄧小平的手奪回羅瑞卿的權。」「你們要知道B五二最信任的是康生，最不信任的卻也是康生，要不還放上謝富治、汪東興，牽住康生幹啥？正因為康生最了解個中滋味，我們何不把康生也算上一份。」……

（十三）偽造「中央文件」與毛××指示。當林彪夥同江青利用「文化大革命」對黨員、幹

部、革命群眾，尤其是老一輩無產階級革命家進行殘酷迫害時，當時黨內有許多文件並沒有毛××的批示，就由林彪、康生、江青三個人決定，有時加上陳伯達就以「中央」、「中央軍委」、「中央文革小組」的名義散發到「全國」各級組織，有幾次甚至在周總理拒絕簽發的情況下，他們也以「中共中央」、「中央軍委」、「中央文革」、「國務院」四單位名義發出。

一九六七、一九六八年間，「中央文件」滿天飛，一年發了幾百個文件，件件有毛××的批示，偽造「中央文件」、「指示」、「會議記錄」、「傳達報告」是必要的，是清除幫派流毒的一個重要步驟。

（十四）對文學藝術界的迫害。像對陽翰笙的《李秀成之死》還有《劉子丹》小說的陷害，捏造田漢、周揚等人的材料，以及夏衍關於拍攝《紅樓二尤》的影片，對賀綠汀、姚雪垠、周立波、柳青等同志的迫害，都是在康生辦公室批准進行拘捕的。在文藝界、教育界，雖然是假手「四人幫」代理人搞的，但一份又一份捏造出來的材料卻是由康生辦公室拋出來的。康生不僅是

當武漢事件發生時，毛××本來是要陳再道、鍾漢華上京來談，但林彪、康生等卻假傳毛××指示，由康生手令保衛局拘捕陳再道，當陳再道被捕後，康生瞞著毛××私訊陳再道，並威迫他們在已打好的一份供詞上簽字，承認反黨，發動兵變，並承認是受命於葉劍英等，準備藉陳再道事件剷除葉帥。陳再道拒絕，就用疲勞審訊戰術加以折磨，要不是毛××與周總理堅持要陳再道、鍾漢華參加武漢各派群眾組織會議，及時揭發出王力、關鋒、戚本禹搞陰謀，陳再道恐怕早已經死在康生手中了。由於六七、六八年以來，這一夥人編造毛××指示，偽冒毛××與周總理的講話，因此重新審查一九六六年至一九七六年的「中央文件」、

黨棍，而且是不學無術的文霸，那些三文痞的黑後台，是扼殺社會主義文學藝術的劊子手。一個

「紅河激浪」害了千萬人，利用小說搞政治迫害亂肅反，則是康生最大的發明。

胡耀邦的報告內容，應該是得到鄧小平、陳雲、葉劍英等元老首肯的。康生在政治上可以說

是已經蓋棺論定了。

三、書法、玩家第一的論辯真偽

中國歷史上，往往以人的道德高下評價，而定其才藝之優劣。

例如秦始皇的丞相李斯、趙高；宋徽宗的權臣蔡京；宋高宗的丞相秦檜；明清之王鐸、張瑞圖之類，都是大書法家。現今李斯、趙高、蔡京、秦檜等，鮮有字跡留下或以書名贊之。王鐸、張瑞圖的命運稍稍好些，書法作品在現時拍賣會上還很搶手。也許得益於他們在歷史上壞得不如上述幾位出名，距今世也較近，有錢的土豪不太講究什麼道德高下，或是壓根兒不知道他們何許人也之故。

而隨著康生骨灰被逐出八寶山革命烈士公墓，一些文章也開始爆出康生在文物上也是個竊國大盜。其中原中共中央黨校幹部林青山寫有康生傳記和一篇〈文物大盜竊寶記〉，較集中地寫了康生在「盜竊文物」上的行徑。

林青山行文較雜亂，因此筆者採以「仲侃」為名所撰寫的《康生評傳》的材料。該書係中共中央宣傳部直屬紅旗出版社的內部發行本。其中第二十七章謂：「圖書文物大盜」，披露的內容較詳盡，行文也較有條理，摘要如下：

康生的書法和繪畫都是下過一番功夫的。他左手、右手都能寫出具有特點的字體，也為人書

寫過不少條幅和區額。在繪畫上他為同齊白石對立，起名叫「魯赤水」，有過作品，也發過議論。

他還是一個雕刻圖章的金石家。他對圖書文物有著特殊的愛好。這裡，我們不想議論他的書法和繪畫以及他其他興趣的好壞。僅就他由於愛好圖書文物而發展到不擇手段地加以攫取，而且成為著名的圖書文物大盜，做些介紹。讓我們看看這位中央文教小組副組長、「文化革命小組」顧問」，是怎樣利用自己的職權，煽動青少年去「打砸抄搶」，而自己卻趁火打劫，巧取豪奪，在浩劫中發劫難財的！

林彪、江青、康生、陳伯達、葉群等人，不僅是一夥反革命集團，而且是國家文物珍寶的盜竊集團。據統計，康生自一九六八年至一九七二年，先後到北京市文管處三十二次，竊取圖書一萬二千零八十冊，佔劫伙犯竊書總數的百分之三十四，居於首位；竊取文物一千一百零二件，佔劫伙犯竊取文物總數的百分之二十，僅次於林彪，居第二位。康生所竊取的這些圖書文物均有單據為證。其中，有大批宋元版和明版的珍本、孤本圖書，有二千多年前的青銅器，有一千多年前的古硯、碑帖、書畫和印章，還有三十萬年前的玳瑁化石等，都是一批具有重要歷史價值與藝術價值的珍品，有的還是絕無僅有的國寶。

康生侵佔的這些圖書文物，很大一部分是「文革」中，趁著一些老幹部和知名人士被抄家的機會而竊取的。其中包括齊燕銘、鄧拓、阿英、龍雲、章乃器、傅惜華、傅忠謨、趙元方、齊白石、尚小雲等九十六名知名人士私藏的書畫。還有二十五個單位和三十一個倉庫中「無主」戶的查抄文物，有一些也被康生納入私囊。

康生劫取圖書文物的情景如何？下面僅舉一例，便可見一斑。

傅惜華先生，「文革」前是中央戲曲研究院圖書館館長，「文革」中被迫害致死，是我國有

名的藏書家。他藏書的特點，主要藏些戲曲小說方面的圖書，而且以多、全、好馳名中外。其中

許多是宋元版的戲曲善本，版畫插圖很多，異常豐富多采。因此，康生對傅惜華的藏書特別感興

趣。「文化大革命」中在「破四舊」的名義下，公開煽動打砸搶。幼稚者起來造反，搶劫者窩藏

禍心！那股抄家之風剛剛刮起，康生就多次跑到文管處詢問：「傅惜華的書集中起來沒有？」並

且一再囑咐：「他的書一定不要丟失和分散。」一九六九年十月十八日上午，康生得知藏書家傅

惜華的書已經抄出被集中到文管處國子監藏書庫，顧不得讓人代勞，就趕緊驅車親自前往。

康生對藏書庫負責人看著查抄清單說：「他這批東西有的很好，我過去未見到過，如明刻賞

心亭本《歡喜冤家》十冊，明刻消閒居刊本的《拍案驚奇》十六冊，明刻的《濃清快史》六冊，更

都是很少見的。我畫「○」的要找到；畫「一」的一定要找到；畫『○』的重要，畫『一』的更

重要。……」

康生的佔有方式，有以下幾種：

第一、借條佔有。這是康生在「文化大革命」前竊取文物的重要手段。那時他還不敢明目張

膽地佔有國家文物，因而總例行必要的手續，寫個借條。康生經常以「借」的名義從北京圖書館

拿走大量圖書，可是只見借，不見還，最後，至死未還。圖書如此，文物也是如此。一九五六年，

故宮博物院在太和殿展出了一方唐代陶龜硯，被康生看中，說是「借」去看看。不見久「借」不還，

而且還將此硯編入康硯第五十三號，為康所有。這種唐代陶龜硯留傳下來的極少，國內外只有五

件：河南上蔡縣南唐墓出土文物中有過一件；日本有一件；康生處三件（包括他從故宮「借」走

的這件在內）。這幾方唐代陶龜硯，是說明我國硯史發展的重要文物，是無價之寶。一九五八年，康生以編硯史為名，從北京市文物工作隊庫房「借」走三方名硯。這三方名硯，是康生從文管處竊取的四十五方硯台中最好的。由於康生「久借不還」，不好入帳，國家文物局只好派人為康生辦了調撥手續，歸康所有了。

第二、無償佔有。這是康生在「文化大革命」中竊取圖書文物的主要手段。下面略舉幾例：

1. 一九六九年七月八日，康生在文管處看到一本《百家姓》。他說：「你看這本《百家姓》很有意思，這是清朝搞的，我從前有一本，不知誰給拿走了，找不到了，這本我拿走了吧！」這樣，這本清朝的《百家姓》就讓康生白白地拿走了。

2. 一九六九年九月二十二日上午，當康生去文管處詢問傅惜華的藏書是否已經抄出時，突然在那裡發現一本《石頭記》，他說：「這部《石頭記》是八十回的改寫稿子，我拿回去看看！」這樣，《石頭記》也被白白拿走了。

3. 一九七〇年五月二日，由康生打頭陣，率領黃永勝、吳法憲、葉群、李作鵬、邱會作、陳伯達等人一起湧到文管處庫房。他們像入了寶庫，葉群和幾個武夫爭搶金銀珠寶，康生、陳伯達則虎視著圖書和文物。他們各自搶佔了一攤。他們覺得在管理人員面前，有失首長身分，於是又假表謙讓，當場互相贈送。最後各自帶回，歸己所有。這一次，庫房的圖書文物，幾乎被他們洗劫一空。同月，北京市文物局請康生鑑別永定門外戰國墓出土的一方象牙盒印章的刻字，康生說「取走看看」，從此之後，一直沒有歸還。

4. 一九七〇年十一月六日下午，康生陪同江青到文管處去進行劫掠。其間，江青兩次提到康

生送她的端硯和墨如何好，要求康生幫她選定藏書用章的篆體字。這次，又白白拿走一批文物。

5.考古學家陳夢家收藏的中國文字學的重要著錄，被查抄後，送到北京市文管處。康生得知後，將大部分書籍取走不還。

6.著名古生物學家楊鐘繼珍藏的毛澤東同志於一九二一年寫給他的親筆信，「文化大革命」中，也被康生強行取走，至今下落不明。

7.一次，陳伯達從文管處劫走一件價值昂貴的青金石山子，康生得知後堅持也要一件。當時文管處庫存已無此物，只好從外貿部門用一千三百五十元高價為他購進阿富汗青金石花瓶、青金石原料石山子各一件。康生分文未給，就由他的老婆曹軼歐取走了。

凡此種種，正是康生認為「文化大革命」中應當「革」文化之命的一個註釋。

第三、廉價佔有。這也是「文化大革命」中竊取圖書文物的主要手段之一。比如，宋拓漢石經，據傳是蔡文姬之父蔡邕所書僅存真跡。

第四、掠奪佔有。「文化大革命」前，大慶出土了一塊三十萬年前的玳瑁化石。這是研究地質的珍貴資料，根據國家法令，應為國家收藏，但康生分文未給攫為己有。不僅如此，他還挖空心思地要工藝美術公司將這塊化石做成硯台蓋，並另外精選珍貴材料配製龜形硯身。一九七〇年初，康生通過北京市文管處催促北京工藝美術公司趕緊完成他在「文革」前交做的玳瑁化石龜形硯台。於是，工藝美術公司雇用了一百四十四個工人，從山西開採了兩方大紫石，因斷層太多，未做成。最後，又從石家莊買了一塊香油磨石才做成龜形硯身。前後一年完工，耗資八百餘元，而康生僅付四元了事。玳瑁化石，分文不給，攫為己有，硯台加工費和無以計算的運旅費用都由

國家負擔。

這些佔有方式，對康生來說，就是將國家的和私人的圖書文物，統統納入他的私庫。這本來是明明白白的「歸私」，而且是「歸康生之私」，然而康生卻親自雕刻方印名曰：「歸公」和「大公無私」。著名藏書家趙元方的書上，本來已有「趙元方藏」的印章，康生卻又蓋上了「歸公」、「大公無私」、「康生」三枚印章。鄧拓同志的許多書籍文物，本來有「鄧」字標記，康生卻將其撕去，同樣打上「歸公」、「大公無私」、「康生」三枚印章。可見，康生的所謂「歸公」和「大公無私」，就是將別人的東西或國家的東西掠奪為康生所有，只要歸康生所有了，就叫「歸公」，就叫「大公無私」。

康生在他掠奪的一部二十一史的扉頁上對「歸公」二字做了一個說明。他說：「此為明萬曆刻本二十一史，全書四百五十七冊，完整無缺。曾流入日本田藩文庫，後又歸於國內，可謂物歸原主矣。為使善本古籍不致流入外國，或被銷毀散失，乃於工餘之時，加以搜集拼湊裝修，借以休息，並準備將來統交黨中央圖書館保存，故印一『歸公』章，以示無私也。」康生這段自白，真像婊子立牌坊！明萬曆刻本二十一史，本是我國珍本，現從國外返回，無疑仍歸國家所有，這裡怎麼能顯示康生的「無私」？明明是搶劫犯，卻談自己「無私」！康生所說「準備將來交黨中央圖書館保存」一語，也就是說，他是物主，是二十一史的所有者，所謂「物歸原主」就是歸還於他，而黨中央圖書館僅是受康生之託於將來代為「保存」而已！事實上，在康生斷氣之前，二十一史一直在他這個「物主」的手中。

王力辯康生，保護文物有功

然而，在一片喊打過街老鼠康生時，卻有一位也被康生陷害過的人著文，為康生的大書法家地位正名，為康生保護中國文物有功而疾呼。這個人就是原中央文革小組成員，有「政論才子快筆頭」之稱的王力。

王力在「文革」前期紅得發紫，僅低江青、康生、陳伯達一步，與姚文元並肩。但是在「文革」中期的武漢兵變事件中，毛為了安撫憤怒的軍方，康生也揣摩透毛意，遂把事件的主角之一王力拋出，說成是亂軍黑手，打入秦城監獄。

一九八二年，王力被釋放後，曾寫了不少建議報告給中央，其中有不少獲得肯定，鄧小平也說「王力有才」。然作為「文革」黨人，一直未獲起用。王力後來寫了八十餘萬言的《王力反思錄》，在香港出版。為康生保護文物有功的辯文即其中一節，摘錄如下：

由於對文物有共同的興趣和愛好，加之工作上的交往，我和黨內許多對文物有興趣的收藏者、鑑賞家成了朋友。鄧拓、田家英是我的好友。我還是郭沫若、康生、夏衍家的常客。對康生同文物的關係，我有必要說清幾個問題。

我在秦城的時候，中紀委曾問我康生在文物方面有什麼問題，我寫了材料，說在我和他接觸的年代裡，即一九六七年我被打倒之前，他沒有什麼大問題，也沒有什麼值得揭露的罪狀。康生收藏文物，愛好文物，是我們黨內在這方面的傑出專家。我同他曾在相當長的時期朝夕相處，了

解他的生活情況和性格特點。他在「文革」前就拿我國的最高工資，每月四百元，加上他夫人的工資，每月收入超過七百元。

那時物價很低，文物價格也很低，康生常出國，不用自己花錢買衣服，加之生活儉樸，吃得簡單，所以他手頭總是很寬裕。另外，康生有一種怪思想，說存錢是骯髒的，他從不存錢，多餘的錢全部用在購買文物上了。康生主要購買兩類文物：硯台和善本書。他不藏字畫，偶爾碰到喜歡而便宜的才買一些，買了後多半是送給鄧拓、田家英和我。他看中的東西，從不還價。

康生每天工作很長時間，睡覺時間很短，只有幾個鐘頭，他對古今中外的一切事情都要發表意見，並用朱筆批他看到的所有文字材料，每天如此，日夜如此。他自稱「今聖嘆」。工作閒暇，他的休息就是玩賞文物。他會加工、雕刻硯台，常跑琉璃廠。他的司機李存生也成了這方面的專家，會拓片，會製作硯台，能做細木工。

黨內高層領導中收藏文物的人，與我交往最多的有康生、陳伯達、郭沫若、田家英、鄧拓、陳老總。陳老總喜愛文物，但他從不逛琉璃廠。他常在郭沫若家鑑賞。郭沫若請客吃飯，特別是吃陽澄湖螃蟹的時候，康生、郭沫若夫婦、陳伯達、陳老總都要即興揮毫。

康生在別的方面犯了不少錯誤，但是在文物上沒有什麼值得挑剔的地方。我對中紀委說過，如果要挑剔，也只能說他賣過一個銅錢。有一次他裱字畫，榮寶齋結帳時要他一千五百元，他一時拿不出來，就把一個南北朝時期皇帝玩過的銅錢賣給了慶雲堂，作價三千元，支付了裱畫費用，剩下的錢存在店裡，作為日後支付買文物的費用。我看這也不違背政策，因為收購者是國營文物店，他們還可以賺大錢。

有一個典型的例子就是鄧拓在文物上搞投機倒把。而實際的原委是這樣：四川有個人祖傳一幅蘇東坡的竹子。他拿到故宮博物院的一位專家看畫之後，斷定畫是假的。後來鄧拓把畫拿回家仔細進行了考證研究，證明畫是真跡。後來賣畫人以三千元的價格把畫賣給了鄧拓，並說，我不求人識貨。鄧拓拿不出現錢，便拿出他收藏的明清字畫到榮寶齋作價三千元，付清了畫款。此事得罪了權威。他們指使寶古齋的一名不懂文物的支部書記，出面檢舉鄧拓搞文物投機，引起了軒然大波，少奇同志批示要嚴肅查處，幾乎所有常委和其他領導人都畫了圈，北京市委也不敢保。最後傳到康生，他用朱筆批示了一大篇，說鄧拓在此問題上不但無罪而且有功，說有的專家不僅武斷，還仗勢欺人，企圖借「四清」打倒鄧拓，以挽回自己的面子，長期把持文物陣地，不讓別人插足。康生建議由我負責調查此事。我到榮寶齋進行了調查，責成王大山（現任榮寶齋香港分店總經理）寫了調查報告，康生把報告轉給少奇同志後，少奇同志立刻表示同意這意見，從而救了鄧拓。當時領導層中只有康生才有這樣的水平和眼光，才能判斷這事的是非。琉璃廠在「四清」中得以正常運轉，也是因為康生、鄧拓和田家英的保護。

「文革」開始後，因為忙和亂，我和康生都不能再跑琉璃廠了。但他積極反對把文物歸為「四舊」。毛澤東也這樣，他根本不贊成「破四舊」，「四舊」是陳伯達提出的，但他說的「四舊」也不包括文物。在大動亂的年代裡，康生也是反對任何人破壞任何文物的。他自己沒損壞過一件文物，對「破四舊」他曾主張堅決糾正。就是在他的建議下，毛澤東派戚本禹搶救了一批要被拉去化銅的古銅器（後據揭發，戚本禹順手牽回了四件銅器，內有一座鎏金清代佛像），戚本禹為

此還講了一篇話，日本共同社做了報導。

康生的其他文物，特別是善本書和部分字畫都很值錢。據谷牧同志介紹，康生在死前自己刻了枚「交公」字樣的圖章，並在自己的收藏品上都打了「交公」章。他把自己所有的收藏品都捐獻給國家，一分錢沒要。可現在卻有人說，康生是文物盜竊犯。例子是康生把一個人家中被沒收的一個有百根柱子的硯台據為己有，還說硯台是乾隆皇帝收藏的，邊上刻有乾隆的題字，康生把乾隆的題字磨掉了，又刻上了康生自己的名字。康生會那樣幼稚無知嗎？有乾隆的名字不是更寶貴嗎？這個人以為一百個眼做成柱子的硯台就名貴得不得了，殊不知他說的這種造型的硯台在康生那根本不算一回事。

我在「文革」前就曾在康生家見過這塊硯台，而且在「文革」前康生已把自己收藏的硯台全部交了公，文物局局長王治秋還在紅樓展覽過。然而就憑著這個人的這一番話，有關方面竟然就把這塊硯台給了他，他又把這塊硯台捐獻給國家，又得到了一筆錢。真可謂是名利雙收。更嚴重的是他通過這件事，達到了誣蔑共產黨人的目的。

奇怪的是，時至今日，《中國文物報》、《人民日報》還有人津津有味地寫這件事，這些人就不想一想，康生在別的事情上犯了錯誤，在這方面究竟犯沒犯錯誤？他把自己收藏的文物交公有沒有錯？他把自己全部的收藏交公之後，為什麼還要盜竊別人的東西？這些人真可以說是連起碼的邏輯都不通，真不知道他們為什麼這樣的無知。馬克思講：「偏見比無知離真理更遠。」但願這些人僅僅是無知，而不是在偏見或比偏見更卑鄙的東西驅使下這樣做的。上面講到的這一作法在我們國家竟習以為常，不以為恥，反以為榮，這種惡劣的作風必須改變。

還有一件怪事，《人民日報》上載文說康生不會寫字，誰會寫字？康生是我們黨內最大的書法家，是當代中國最大的文物鑑賞家之一的人，此人名叫陳叔通，是最早的人大常委副委員長，商務印書館的老闆，文物收藏家。他在一篇文章中說，當代中國有四大書家，是康生、郭沫若、齊燕銘、沈尹默。而康生的條件又是別人比不了的。他家從明清時就是大地主，家裡有很多文物，他們從小就有臨寫真本真跡的條件。他參加革命後在上海做地下工作，公開的職業是藝術照相館，標價死貴，鬼也不上門。

除做地下工作之外，他就閉門寫字。他在第三國際當執行委員時，閒暇時也是寫字。

他寫字寫了一輩子。在延安時他騎快馬摔了一跤，損傷了腦神經。解放後，腦病發作，就覺得四周都是嘩啦啦的延河水。蘇聯專家給他治病的同時，他用頑強的毅力用蠅頭小楷抄寫《西廂記》，以集中精神有利於治病。一字一句，一連寫了十幾本，居然就治好了腦病。後來他把這些抄本都進行了裝裱，我估計至今尚存。按陳叔通的說法，真草隸篆，康生都精通，而且能左右開弓，尤擅章草，精通篆刻。陳叔通家中就有康生書的真草隸篆的四幅屏。

毛主席的字寫得很好，自成一家，康生也很欽佩。但毛主席不是書法家。他不像康生真草隸篆皆通，毛主席讀了大量的字帖，但大部分是行書和草書。毛主席不臨帖，只是讀帖、看帖。他是絕頂聰明的人，能吸取古人的東西自創一體，有很大的成就，但不是嚴格意義上的書法家。

在文物問題上，我特別提到了康生。因為許多報紙，包括《人民日報》在內都把康生說成是盜竊文物的罪犯。這是不負責任、違背事實的，也是不講良心的。康生在別的問題上有錯誤，特別是在傷害幹部上有重大錯誤，包括對王力他都做了昧心的事。但我不能因為他曾經迫害過我，

就不顧事實，在所有的問題上都罵康生。

看到一個人被打倒，就可以不顧法律的、道義的任何責任，無理地辱罵他從娘肚子裡起就是壞人，他所做的一切就都壞，這種風氣很不好。康生在別的方面所做的事，在這裡我不做批判，但在文物問題上，我是最有發言權來評判他的。我的結論是：康生在文物問題上不但無罪，而且有功，功還很大。此外，文物和藝術品是要受歷史考驗的，作為書法家的康生，歷史永遠不會把他磨滅，他一定會得到中國乃至世界歷史的承認。

見仁見智，橫看成嶺，王力之說也是一家之說。

四、對康生書法、玩家及文物功罪之管見

書法可入大家之列

康生自負甚高，認為自己的畫可與「齊白石」爭一高低，這個名字便是衝著齊白石而取的。但很遺憾，筆者沒有見到過康生作的畫，據說其書畫，陳毅、郭沫若、谷牧、毛澤東處都有。

康生在中共建國後還設法搜羅了五十九片甲骨和甲骨文拓本及大量碑帖，名為「漢研齋」對書法上追殷商、出入晉唐，自成一家。

康生的書法，王力給予很高的評價，引用陳叔通語，認為名列中國當代書法家之首，在黨內則可坐第一把交椅。康生在書法上自負甚高，認為左右開弓，無人可比。而且左比右好。

筆者可提供三幅康生分別用左右手寫的書法作品，任憑讀者品定。但《人民日報》一文說康生不會寫字，那是不學無術的無稽之談。上世紀六〇年代，《人民日報》創學術版，報頭「學術」兩字即由康生題寫，草楷字體，即章草「康體」，靈動飛舞，秀麗遒勁，人人說好。中華書局重印的《寶晉齋法帖》，也請康生題署書名。

筆者曾參觀過林彪住過的蘇州園林別墅。該園雖小，卻造景奇麗。進園門只見一磚影壁，一

無所見。前進幾步，一過磚影壁，頓時見到一個新世界景象。中間一池活水，假山環水而起小橋流水，枯藤老樹，紅花綠草，亭台樓閣散落其間，逶逶迤迤，步步有景，令人恍如置身於蓬萊洲。園門門額便是康生用其得意的章草康體寫就的「前進」兩字，置身其景之後，方覺這是絕妙好詞、好字，配得上好景。同去的朋友是搞書法的，連讚：好！真好！寫得真好！

筆者在參觀成都草堂時，還見有原中聯部部長李一泯先生捐獻的宋、明、清等多種版本的《杜甫詩集》。其中最珍貴的一部即南宋刻本，只見陳列展出的該書題跋處，有陳毅、郭沫若、康生、趙樸初等題識，康生的蠅頭小楷十分工整秀麗。

王力用陳叔通語肯定康生書法作品水平，也是引用得當的。陳叔通在前清是有功名的，又是大收藏家，本人也是書法家。據說，陳叔通得到父親所藏唐伯虎一幅墨梅，引為奇蹟。為紀念他父親的嗜梅之癖，以這幅唐畫為基礎，千方百計搜求，共購得歷代名家畫梅一百幅，最後又得到高澹游的《百梅書屋圖》，珍愛非常，故取齋名「百梅書屋」。

陳叔通是有社會聲望者，無求於康生，他的評價，應該是有標竿性質的。把康生的書法列為中國當代大家之列應是沒有懸念的。但其草書水平似在于右任、林散之之後。

康生贈田家英《醒世恒言》補書記

在田家英的藏品中有一部明版《醒世恒言》，是康生的贈品，這就涉及到田、康之間的一段交往。

中共建國之初，康生因在延安整風中秉承毛澤東整肅部分幹部旨意，擴大了打擊面，引起眾

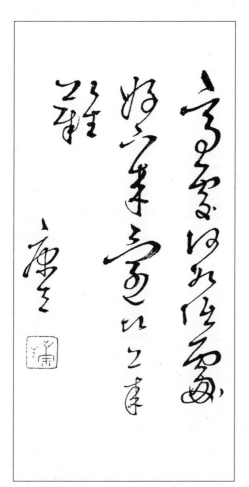

康生贈田家英聯:「高處何如低處好,下來還比上來難」。

康生精於文物收藏和鑑賞,書法氣韻道勁評價很高。

怒，最後搞得毛到處向被整肅者脫帽鞠躬道歉，這也使得毛一度對康生敬而遠之，只是當了個山東省委書記。特別是在一九五六年黨的「八大」上由原來的政治局委員降格為候補委員，更是對康生當頭一棒。從此，他開始仔細揣摩領袖心態，下功夫和領袖身邊的人搞好「關係」。康生曾幾次對旁人說，他如何佩服田家英的筆桿子，說田編輯毛澤東的文章有如小學生描紅模子一樣準確。他更借用田家英在收藏方面與自己的愛好相同而謬託知己。

五〇年代，康生聽說田家英樂事於藏書，便將自己校補的一套明代馮夢龍編纂的《醒世恒言》贈給了田。據專家考證，目前發現的明天啟丁卯年（一六二七年）刻本《醒世桓言》，世間只有四部，其中兩部（即葉敬池本和葉敬溪本）分別藏於日本內閣文庫和日本吉川幸次郎處。另與葉敬溪本相同的一部原藏大連圖書館，今已不見。此部為衍慶堂三十九卷本共二十冊，估計為解放初期的敵偽收繳品，後為康生所得。康生差人仔細將書每頁拓裱，內加襯紙，重新裝訂。有缺頁處，一律染紙配補，由他親自校訂。在該書第一冊的卷尾，康生用習見的「康體」補了一百二十八字，因與書中的仿宋木刻體不匹配，他以筆代刀，嘗試寫木刻字，找到了感覺。他在卷四前的梓頁做了如下表述：「此卷缺二頁，故按《世界文庫》本補之，初次仿寫宋體木刻字，不成樣子，為補書只得如此。」據統計，康生在這部書中共補寫七十餘處，約三千六百餘字。這或是康生在建國之初抱病號的幾年中，值得留下的有限的東西。

五〇至六〇年代初期，康生不斷地把自己的「傑作」送給田家英，有其親書的人生格言，有其自鑴的座右銘刻，有時還做些「割愛」，將自己收藏的清人墨跡轉贈田家英。一次，康生患感冒，臥床不起，告凡有來訪者一律拒之門外。田家英購得一幅金農的字，打電話給康生，他一聽

馬上坐了起來。

康生對田家英常幫其疏通毛的關係和能在閒聊中探詢毛的政治動向方面的便宜是有數的。但在一九六二年的中央北戴河會議之後，毛澤東為「包產到戶」的事而氣惱田家英，以致半年不和田說一句話。

康生見田家英仕途形勢不妙，特寫一聯贈給田家英，以為提醒：「高處何如低處好，下來還比上來難」。

田家英也是極聰明的人，曾找毛澤東表示，他自感無法勝任毛的秘書工作，讓他專心搞清史研究工作吧！但毛不放田走，應了康生「下來還比上來難」之言。而田康關係也因此聯後政治形勢的不變，而成「絕唱」。

是玩家也不假

大陸《人民網》曾有一文，批康生生活糜爛，說：「一九六〇年，中國人大都忍饑挨餓苦度時日，康生卻是少數利用職權盡情享樂的人物之一。他除了僱請一名宮廷廚師，享受皇帝的飲食待遇，還曾把演員請到家裡，表演模仿男女的床上戲，並用當時十分罕見的錄音機給錄製下來。

此外，還把京劇演員找到家，叫他們演很黃很暴力的劇目，並親自拉京胡伴奏。他還喜歡收集春宮畫，看得樂不可支。」

揭發的內容是事實。康生用特權，把前清御廚龔濤挖到手，為康生掌勺，康生自少錦衣玉食，三十年混跡上海、蘇俄，享受過中外美食。可見康生在享受美食上下過功夫。

康生懂戲劇，會打鼓拉京胡，愛看傳統劇。《康生評傳》披露，他曾在一九六一年為鬼戲《李慧娘》改編提了不少有關服飾、台詞等的修改意見。

一九六二年春天，康生陪江青在杭州每晚都看傳統劇，如《虹霓關》、《大五花洞》、《斬黃袍》、《戰太平》、《沙橋餞別》、《打鑾駕》等，看了近兩個月。康還主張演《十八扯》等「黃戲」。《人民網》揭發的內容是有根據的。但這不是什麼罪行，而只能說康生是有票友級水平的玩家。

至於看春宮畫，毛也看，還看《素女經》，依經搞採陰補陽。

康生也玩女人，以中年熟女為主，且喜歡搞倒插的「玉樹後庭花」招式。所玩的女人有用權勢威逼的，這是一宗罪。

康生搞攝影也是內行，在蘇俄受ＫＧＢ訓練時，對攝影下過功夫。三〇年代在上海搞地下工作時，就開藝術照相館為掩護。

康生能寫文作詩，畫畫書法，打鼓拉琴，戲劇票友，懂文物，懂美食美色……，說他是一個大玩家是完全稱得上的。當然，康生最擅長的還是政治賭場上的玩家，在毛澤東時代，是唯一一個沒被毛打倒過和猛批過的親密老戰友，死前官拜中共中央副主席、中央政治局常委，也算玩到頂了。

康生貪佔文物，指控不能成立？

仲侃文章揭發「文革」前康生曾用打借條的方式，拿走了故宮的一方唐代陶龜硯，說是「借」去看看，結果是久借不還，故宮博物館不好入帳，只好歸康生所有了。

向故宮打借條借東西，毛澤東、江青、林彪、陳伯達等中共領導人都有此特權和特殊習慣。

對此種借法，只能說權大於法的中共人治國家的陋習是惡習爛規，不足為法。但對毛康之流的「借」法要一視同評，不能揚毛貶康。毛的借就是合法守法的典範，康林則是貪掠。

康生的二十一史明萬曆刻本，歸了公。這與毛澤東的清武英殿版二十四史性質相似。仲侃說康生是掠奪的，沒有說明掠奪的出處；而康生說他是搜集並加以裝修，將來要交黨中央圖書館保存的。而毛澤東的二十四史是徵調來的，沒花錢。

康生用權勢從國子監藏書庫等處得到的大批珍本善本圖書付了二千三百六十四元；文物則付了二百五十元。這比強盜明火執杖搶還兇狠無恥，是做婊子立貞節牌坊。然而，這在中共高層可能不是個案，是人人都能變的戲法。然而，我們對康生在文物上的功罪評定，最後還是要看他的表現如何而定。

康生在「二十一史」上「歸公」的一段話，說明康生沒有將文物圖書據為私有，並全部「歸公」，是對保護文物圖書做了一件好事。胡耀邦在一九七八年的批康講話，把康的方方面面罪行都講了，如「姦污他人妻女」都抖了出來，斷不會將據有大批國寶級珍貴文物圖書的事放過，要知道胡耀邦也喜歡書法詩詞，也是懂文物的。如果康生在「文革」中貪掠文物事成立，胡耀邦在批康時定會將此作為一大罪行公

延安時期的毛澤東與康生。

布。從康生臨終將文物圖書悉數「歸公」的最後表現來看，指控康生貪佔文物圖書之罪，恐不能成立。

康生能將所藏文物「歸公」，僅以此點而論，康生遠比一些在檯面上很「正經」的領導人「正經」。

一九七八年五月，中共中央、國務院發出有關落實有關文物、字畫登記保管工作的文件。胡耀邦在發此文件時提出：「黨政軍高級幹部登記借用、索取、受贈的國家文物、字畫，應由中央統一收回。」然而，「借用」了大量文物的李先念、王震、薄一波、宋任窮、王任重等，非但不還，還指責胡耀邦是「借文物整老幹部」。搞了半天，只有後來失了勢的汪東興、陳錫聯曾上交了一百三十多件文物、二十餘幅字畫，陳慕華也上交了五十多件「借用」文物和十二幅字畫。再後來彭真又批示追索，薄一波、宋任窮和蕭克也退回了三十多幅「借用」的明清字畫。但據悉，催索多年，只追回約十分之一、二的「借用」文物。

兩相對照，自覺地將已收藏的所有文物「歸公」的康生，算是「高風亮節」了。

兩點辨釋

王力一文有一處記憶的筆誤。康生刻的章是「歸公」，而不是「交公」。一九八〇年夏天，在北京故宮後院舉辦了一個康生「盜取」文物的內部展覽會。據觀者告知，康生在書上蓋的是「歸公」章。

一般而言，拾物交公或非己之物交公，歸公則是奉公或捐贈之意。康生刻的應該是「歸公」

章。

另一處王力說康生曾賣過一枚南北朝時期皇帝玩過的銅錢給了慶雲堂，作價三千元，支付了裱畫的費用。這話不確。銅錢珍貴值錢與否，在於銅錢本身是否珍貴，而不是在於皇帝是否玩過。況且，據筆者所知，中國錢幣學史上還沒有南北朝哪一位皇帝有玩錢的記錄，不可能有傳承有緒的佐證。南北朝最珍貴的錢是夏赫連勃勃（三八一～四二五年）在真興年間鑄的「大夏真興」，此外，宋前廢帝鑄的「永光」、「景和」錢也較珍貴。但在毛澤東時代，錢幣之類文物價不高，即使是「大夏真興」銅錢也絕對賣不到三千元。王力對康生所賣之錢，可能記憶有誤。

第八章

中共第一才子鄧拓與蘇東坡畫案

一、以死抗命的第一才子

鄧拓是中共「文革」胎動期時最早以自殺殉黨國的高級幹部知識分子，緊接其後的是曾長期任毛澤東秘書的田家英，兩人都是中共黨內的大才子，又都是忠直剛阿之士，而且他們還都有收藏文物的愛好，可謂一對國士。

依筆者管見，鄧拓可謂中共黨內第一才子。其妻丁一嵐在「文革」後的回憶文中說：「鄧拓同志寫作是很勤奮的。在戰爭年代裡，他常常是趁行軍途中在馬背上構思，一到駐地，立即提筆就寫。」中共解放前的主要喉舌《晉察冀日報》，就是鄧拓主持編輯的，辦得有聲有色。毛澤東多次想調其為大秘書而因晉察冀軍區需要而未果。中共的第一套《毛澤東選集》，現在已拍出天價的，便是由鄧拓為主編輯出版的。

中共建國後，鄧拓先後任《人民日報》社長、總編輯和北京市委文教書記等職，其間寫過一系列深受讀者喜愛的「燕山夜話」等雜文。其趣味性、知識性比魯迅雜文有過之，唯思想的深刻性與批判的精神不及，仍囿於毛澤東文化專制統治的時代所侷限。

二〇一一年三月十七日的《文匯報》有一篇報導，是「燕山夜話」的編輯張守仁的回憶，一次他陪鄧拓京西郊遊：

經過一座皇家建築廢墟，我們下車察訪，鄧拓彎腰撿起一片琉璃瓦，對我和顧行說：「琉璃瓦唐宋時期就有了。唐代詩人皮日休、宋代學者王子韶在他們詩文裡都提到過。除琉璃瓦外，封建皇帝、貴族們還造過鐵瓦、銅瓦、銀瓦、金瓦，而老百姓只能在房頂上鋪石片、磚瓦、竹片甚至稻草。可見即使一塊瓦片，也顯示出貧富之懸殊、官民之差異。」那次在京西山路上郊遊，見到什麼古蹟，鄧拓就談它的價值和掌故。鄧公的博學多識，給我上了一堂生動的歷史、地理課，而他本人則覺到了幾個「燕山夜話」的題目。

晚報副刊上「燕山夜話」專欄，每週登兩篇。題材廣泛，無所不談。有時我們把讀者來信請他寫的題目，用電話轉告鄧拓，不到兩小時他的通訊員就把稿子送到編輯部，真可謂下筆千言，倚馬可待。

與鄧拓接觸多了，始知他對書法、繪畫均有很深造詣。他用毛筆或鋼筆豎寫的每一篇「夜話」，字跡瀟灑俊逸，筆勢奔放，氣韻連貫，有行雲流水之感，篇篇可稱書法佳作，令我們發稿時愛不釋手，生怕排字工人把稿面弄髒。鄧拓詩詞雅（他以「左海」筆名，為副刊寫了許多詩配畫），書法好，丹青亦佳。我見過他送給福建友人的一幅山水立軸，筆墨疏朗，意境深遠。鄧拓發表在副刊上的「燕山夜話」，極受廣大讀者喜愛。老舍稱它是「大手筆寫小文章」，別開生面，不拘一格」。後來外地許多報紙仿效我們開設此類專欄。上世紀六○年代初，姚文元在上海看到北京出版社出的合訂本，特地寫信給我們，讚美《燕山夜話》是「一朵北方難得的思想之花」。

一個中共第一才子的形象十分鮮活生動。

中共中央文革小組的幾位大紅人，如顧問康生是鄧拓的文物玩友，張春橋是其任《晉察冀日報》社長的部下，棍子姚文元就是寫信讚美鄧拓《燕山夜話》雜文的。然而，「文章憎命達」。鄧拓的才情文章因不稱毛澤東意而被批，為維護自己最後的士人尊嚴，鄧拓選擇了以死抗命。

二、撲朔迷離的《瀟湘竹石圖卷》畫案

鄧拓是跑琉璃廠的老主顧

王力在論述康生會寫字時說：「康生的條件又是別人比不了的。他家從明清時就是大地主，家裡有很多文物，他們從小就有臨寫真本真跡的條件。」

王力強調懂文物、會書畫，與出身家庭的物質條件和文化氛圍很有關聯。往深層說，這還和人的傳統文化基因很有關聯。康生的曾祖父張鴻儀是個貢生，祖父輩也是孔孟程朱之徒，在鄉間也算是書香門第。

而一九一二年出生於福建閩侯的鄧拓，家庭條件和文化基因又不是康生所能比肩的，是一個世代官僚士紳的書香門第。鄧拓從小就受到傳統文化的薰染和教育，背四書、詩詞和臨帖習字，是幼時必修的日課，從而打下了深厚的傳統文史根底和書畫修養基礎，是天然就有懂文物、愛文物基因的讀書人。西諺曰：「一個有錢人一夜就可造就，而培養一個貴族則需三代人。」深厚的中國傳統文化土壤，培植了鄧拓這樣一個有氣節的才子，儘管他是共產黨人。

鄧拓撰寫的《燕山夜話》中，有一篇文章題名為〈收藏家的功績〉，文中說：「無論在中國還是外國，歷代都有許多收藏家，他們的活動對於各國人民的文化和學術事業直接產生積極的影

響。因此，我們在研究歷史文獻的時候，對於收藏家的功績，應該予以適當的正確估計⋯⋯一個國家，特別是具有長期革命鬥爭傳統的國家，歷史文物往往非常豐富，光靠國家博物館收藏是不夠的。如果有一批民間收藏家，隨時隨地注意收藏革命的歷史的大大小小的各種文物，貢獻給國家，那就方便得多了。」

基於這樣的理念，鄧拓潛心收藏。他在抗戰年月就收藏了明清時期門頭溝煤窰的文書租約及土地買賣租契合約、車廠攬運合同和宋代女詞人李清照畫像等。

中共建國初期的京城，早早就形成了以鄧拓、康生、田家英、郭沫若、陳毅、趙樸初、陳伯達、王力、李一泯、谷牧（後加入）等為主的黨內高層文物愛好圈子。

但要談論鑑別文物的水平，鄧拓、康生、郭沫若可能是排名前三的。如要論進京收集文物之早，則屬鄧拓、田家英為最早。

林青山在〈文物大盜竊寶記〉一文介紹康生和鄧拓的交往中披露：

早在五〇年代，他就和酷愛文物的鄧拓有過交往。當時，鄧拓曾經在《人民日報》擔任總編。

一天，康生去鄧拓家裡作客。鄧拓對康生這樣的中央大員，能親臨寒舍，感到十分榮幸，他熱情地把康生迎進客廳，泡上香茶。兩個人談到了善本書、古畫、古字⋯⋯康生滔滔不絕，興致勃勃，越談與趣越濃。出於尊重，心無邪佞的鄧拓，便把康生領進書房裡。鄧拓打開櫃子，把自己珍藏的善本書、古畫等文物珍品，一件一件地拿了出來，供康生欣賞。

「太好了！」康生眼光發直，讚口不絕：「你還真搜集了幾件罕見的珍品。」「我這有的是

從琉璃廠買來的。」鄧拓道：「當時價錢也不太貴。」

從該文中知道，鄧拓是跑琉璃廠古董街的老主顧，和古董文物商有交情，方引出了鄧拓有幸購得蘇軾的《瀟湘竹石圖卷》的故事。

康生開始跑琉璃廠、搜集字畫、硯台、書籍、甲骨等，也都是經由鄧拓所介紹（鄧拓也收有十六片甲骨）。

購買蘇東坡畫作的傳奇

蘇軾的《瀟湘竹石圖卷》縱二十八釐米，橫一○五．六釐米，絹本，淡褐底子上，畫有一片土坡，兩塊怪石，幾叢疏竹，竹枝或直或斜，竹葉搖曳飄逸，大小兩石蹲踞中間，左右煙水雲山，咫尺天涯，迷濛中依稀可望湘江、瀟水，遙接洞庭，嵐影茫茫。構思奇特，匠心獨運，高度簡約，使畫面充滿張力；運筆空靈，提供廣闊的想像空間。

蘇軾畫作的傳世珍品僅有兩幅，中國的《瀟湘竹石圖》孤本，價值連城。另一幅《枯木怪石圖》已於抗戰時期流入日本，至今不知深藏何處。據北京國畫家周懷民所收藏之日本畫冊所示，《枯木怪石圖》上畫一怪石和一株虬曲的枯木；挣扎扭曲的樹幹下，有衰草在風中顫抖，顯出荒寒氣象。《枯木怪石圖》上面所畫之怪石所用之圓旋筆觸，和《瀟湘竹石圖》筆墨技法相同。

《瀟湘竹石圖》左下側，有一則湘人楊元祥的題跋，記述該畫始見於湘中故家，後流傳於親友之間。畫之拖尾有葉湜、李燁、鄭定、錢復、高讓、吳勤、蔡源等元明題跋二十六家，共計三千餘

字，始於元惠宗元統甲戌年（一三三四年），止於明世宗嘉靖辛酉年（一五六一年）。多數題跋者認定此畫係東坡貶謫到黃州後所作。由於題跋眾多，原畫接上拖尾，便延成長卷。有位名叫錢有常者題詩曰：「千載眉山一偉人，流傳遺跡總為珍。雄文自是傾前輩，對墨猶堪絕後塵⋯⋯」讚譽坡仙毫端神妙，空前絕後。明末之後，該畫一直秘藏於金陵李家，不為外人所知。

九百多年來，《瀟》畫輾轉漂泊，多次易主。民國後，為北洋軍閥吳佩孚秘書長白堅夫所收藏。一九六一年，三年經濟困難時期，白堅夫攜畫來京，找到國家文物管理局文物處處長張珩和四川老鄉、古畫鑑賞家楊仁愷，委託他們售畫，以救拮据。

兩人先帶白堅夫去故宮，要價一萬元。故宮博物院一位權威專家兼負責人看畫之後，斷定畫是假的。

白堅夫無奈，只得懇求兩人再介紹他處。

張、楊兩位又往訪王府井榮寶齋古畫店店主、齊白石高足許麟廬先生。許先生深知原《人民日報》總編輯、時任北京市委文教書記的鄧拓酷愛收藏古畫，便帶領他們至東城區遂安伯胡同鄧拓家。鄧拓展開長卷，用放大鏡細看紙質、絹絲、筆意、風格、氣勢、眾多題跋，認定此畫係蘇軾真跡，如獲至寶。

然而，鄧拓無萬元巨款之儲，白堅夫也說貨賣識家，把價降至五千元。鄧以《北京晚報》副刊上專欄文章「燕山夜話」所得稿費二千元，又變賣家中二十四幅古畫給榮寶齋，得三千元，湊成五千元巨款，毅然買下寶畫。

鄧拓買下此畫後，隨後的半年時間裡，他查閱資料，仔細考證，最後證明這正是蘇東坡的真

跡，寫出〈蘇東坡瀟湘竹石圖卷題跋〉一文，連同原畫發表於《人民日報》，一時成為文藝界美談。

據鄧拓夫人丁一嵐說，在收藏《瀟湘竹石圖卷》之後，鄧拓曾經把書房起名為「蘇畫廬」。鄧拓另藏有一方蘇東坡的硯台，所以又將書房起名為「一硯山房」。兩個書齋名，分別刻有印章。一九六二年，鄧拓賦七律一首〈懷蘇東坡〉，抒發他對蘇東坡的感懷，並特地寫到了他所鑑賞與收藏的《瀟湘竹石圖卷》。

然而，鄧拓的鑑定與購寶，卻惱怒了故宮那位權威，因此指使寶古齋一名不懂文物的黨支部書記，出面檢舉鄧拓搞文物投機，事情鬧到中央政治局常委會，包括老上級劉少奇都畫了圈，並批示要嚴肅查處。幸虧懂文物的康生出手相救，認為鄧拓在這件事情上非但無罪，而且還保護文物有功。

經此番風雨後，鄧拓感悟良多。一九六四年，鄧拓寫下「君愛文明非愛寶，身為物主不為奴」的詩句，將自己收藏的古畫一百四十五幀，慷慨地捐贈給中國美術館。其中除《瀟湘竹石圖》外，還有沈周的《萱草葵花圖卷》、唐寅的《湖山一覽圖》、呂紀的《牡丹白鷴》、仇英的《采芝圖》、華嵒的《紅白芍藥圖》、莫士龍的《五湖雲水圖卷》、惲壽平的《桂花三兔圖》等，均屬藝術瑰寶，是中國美術館迄今收藏之最珍貴的古代書畫精品。

三、在鬥爭夾縫裡的艱難選擇

發表第一篇批毛反左社論

鄧拓在十八歲時參加了左翼社會科學家聯盟，同年加入中國共產黨。二十五歲主編《抗敵報》（即後來的《晉察冀日報》），三十二歲主編第一本《毛澤東選集》。

一九四八年六月，在中共取得全面勝利的前夕，解放區兩大機關報《晉察冀日報》和《晉冀魯豫日報》合併為《人民日報》。一九四八年八月一日，在太行山下游擊辦報十年的鄧拓出任總編輯。

從中共的黨派山頭而言，鄧拓屬劉少奇、彭真等領導的北方局地下黨系統；在晉察冀軍區游擊辦報，又屬聶榮臻系統。一九四八年五月，中共中央決定晉察冀與晉冀魯豫兩區合併，成立了中共中央華北局，以劉少奇為第一書記、薄一波任第二書記、聶榮臻任第三書記。出任《人民日報》總編輯的鄧拓，在組織上屬劉少奇直系下屬。而鄧拓又主編過《毛澤東選集》，使毛澤東對鄧拓的才華很欣賞，有過調鄧拓出任其秘書的設想。

自一九四八年出任《人民日報》總編輯以來，鄧拓幹了十年，煎熬了十年，一直處在政治的風口浪尖。作為一個有良知、有傳統文化教養的黨報負責人的鄧拓，在歷次政治運動中，內心十

分糾結痛苦，甚至深感無奈。

建國初文壇三大公案：《武訓傳》批判、《紅樓夢》批判以及胡風案，《人民日報》在毛澤東的主導下，都起了直接的推動作用。

一九五四年底，《人民日報》受上級指示要支持兩個小人物寫的一篇文章：〈關於《紅樓夢簡論》及其他〉，此文批評了俞平伯紅學研究中受胡適影響的唯心主義觀點。鄧拓告訴袁鷹，這幾天不要上班了，在家趕緊把社論初稿寫出來。臨上版面時，鄧拓指示署名「鍾洛」（田鍾洛是袁鷹的原名）。袁鷹納悶，按照慣例，這種中央布置下來的重頭社論應該署本刊評論員，而且鄧拓等人增改了許多，是集體作品，署個人名字也不好意思。鄧拓輕描淡寫地說：「沒關係，就署你的名字。」就再也沒多做任何解釋。過了很多年，袁鷹才明白鄧拓的苦心。鄧拓不得不發這篇批判文章「表態」，但他想盡力避免學術問題上升為政治問題。「他沒有辦法，處在那個位置上，不僅不能逃避，還要參與，甚至去推動那些批判運動。他是個書生，可他首先是個共產黨員」。他唯一能做的就是署上一個普通編輯的名字，盡力把影響力降低。

不久之後另有一件事，鄧拓直接觸怒了毛澤東。一九五六年社會主義改造熱火朝天，劉少奇、周恩來等領導人擔憂急躁冒進必有隱患。六月，劉少奇布置中宣部起草一篇〈要反對保守主義，也要反對急躁情緒〉，作為社論在《人民日報》發表。鄧拓收到稿件後略作修改、排出清樣送給劉少奇、周恩來、陸定一，他們都做了親筆修改和打磨，最後清樣交給毛澤東審訂。毛只批了四個字：「我不看了」。毛一向高度介入《人民日報》的編輯工作，「我不看了」是極反常的批語，明確表示他對社論的不滿。

鄧拓看到批語後左右為難，知道這是毛澤東極其不滿的表現。這是中央領導層的內部分歧，也是當時中國向何處去的路線之爭。

但鄧拓處世辦事有其原則。一度有傳言，說要調他去當主席秘書，人們都認為這是「高就」，而鄧拓非但高興不起來，還私下憂慮地說：伴君如伴虎。如履薄冰的鄧拓說過一個原則：「寧犯政治錯誤，不犯組織錯誤。」只要是根據領導指示辦的，哪怕是犯了政治錯誤也算輕的；自作主張一旦得咎，那就可能被扣上「反黨」的帽子。最後，鄧拓小心謹慎地做出了自己的選擇：發排文章，使用五號字，不用社論慣例使用的四號字。

然而，小號字的社論也是社論，是鄧拓主編的《人民日報》社論，在一般黨員民眾眼中，便是黨中央的政策，這是建國以後全國最早公開反「左」的社論。毛說：「罵我的東西我為什麼要看？」鄧拓自此失去了毛的信任，被視為是劉少奇的幹將。

被毛斥為是「漢元帝」和「死人辦報」

一九五七年反右風暴來臨，鄧拓終於被推到了懸崖邊。一九五六年四月，毛澤東提出「百家爭鳴，百花齊放」的方針，又於第二年二月提出希望黨外人士幫助共產黨整風。各大報紙紛紛響應號召，刊登給黨和政府提意見的文章，而《人民日報》表現得十分「保守」。鄧拓特別規定，對來稿要嚴格把關，在保持作者原意不變的前提下，刪改激烈語言再發表，並且要加編者按語以緩和火氣。毛澤東批評鄧拓「書生辦報」。一九五七年四月開始，《文匯報》、《光明日報》發表大量大鳴大放的文章，在社會上引起強烈反響。毛澤東多次公開表揚這兩家報紙，指示鳴放要

「加溫再加溫」，對於《人民日報》的不溫不火，他的不滿終於於爆發。

四月十日下午，鄧拓剛吃完飯就接到通知，毛主席要召見全體編委。鄧拓、胡績偉等六名編委乘車直奔中南海。他們被領進毛澤東的臥室，毛穿著睡衣，蓋著毛巾被，靠在床上，半躺半坐，不停抽著菸，臥室裡裝滿了書，床上有一半空間也堆著書。鄧拓開始匯報工作，一開口就屢次被打斷。毛說：「你們按兵不動，反而讓非黨的報紙拿了我們的旗幟整我們。過去我說你是書生辦報，不對，應當說是死人辦報。」「你不要佔著茅坑不拉屎。中央開了很多會，你參加了，不寫，只使板凳增加了折舊費。如果繼續這樣，你就不必來開會了。誰寫文章叫誰來開會。」

「你養尊處優，只知道汽車進汽車出。我看你很像漢元帝，優柔寡斷。你當了皇帝非亡國不可！」鄧拓幾次想解釋都被頂回，最後他說：「我不知道自己像不像漢元帝，不過我實在是感到能力不夠，難以勝任，希望主席撤掉我的職務。我幾次誠心誠意提出過這個請求。」而毛說他是「假辭職」，並批評在場幾個副總編輯「不敢革鄧拓的命」，鼓勵他們和鄧拓「拍桌子」，「只要不到馬路上去鬧，什麼意見都可以提。」「為什麼一點風都不透，沒有一個人向中央寫信報告情況？」

從燕山夜話到三家村札記

被毛罵成漢元帝的鄧拓，在《人民日報》總編輯和社長這個位子上是坐不成了。在鄧拓的老上級、時任北京市委書記的彭真的關照下，安排鄧拓到北京市書記處出任主管文教的書記。

鄧拓躲過了一九五八年反彭德懷右傾機會主義的鬥爭，和圍繞「大躍進」、「人民公社」是

是否否的論爭，過了幾年上班、跑琉璃廠的清閒生活。

但他躲過了初一，沒有躲過十五。

一九六一年三月，在《北京晚報》編輯幾次熱情邀約下，他開設了「燕山夜話」專欄，筆名馬南邨。燕山即太行山，馬蘭村是鄧拓游擊辦報駐紮時間很長的一個地方，筆名取的是諧音。

「燕山夜話」轟動北京。一九六一年，全國剛剛遭受一場歷時三年的大饑荒，言之有物、文風活潑的短小雜文，是難得一見的精神食糧。上至官員、學者，下至學生、市民，幾乎無人不讀。老舍剛讀專欄時不知道馬南邨是誰的筆名，讚嘆說：這是大手筆寫小文章，作者不一般。各地報刊都學著燕山夜話的樣子辦知識雜文專欄，國內掀起了一股曇花一現的雜文熱。不久，北京市委理論刊物《前線》也想讓鄧拓開專欄。

他同時寫兩個專欄任務太重，於是邀請吳晗、廖沫沙加盟，三人都是老革命、老寫手。他們一起吃飯，邊吃邊談，取了吳南星這個聯合筆名，吳出自吳晗，南出自馬南邨，星出自廖沫沙的筆名繁星，專欄就叫「三家村札記」。

從燕山夜話到三家村札記，鄧拓引經據典，運筆犀利，寫了多篇後來被指為「影射」

《燕山夜話》的作者鄧拓。

的文章。鄧拓究竟有沒有影射之意，幾十年來眾說紛紜，內斂的鄧拓生前沒有對人明確地解釋過。

筆者曾細讀《燕山夜話》和《三家村札記》之文，覺得如〈堵塞不如開導〉、〈一個雞蛋的家當〉、〈八股餘孽〉、〈說大話的故事〉等，倘如聯繫到大躍進、人民公社、總路線這三面紅旗政策在那幾年的荒唐冒進所造成的禍害，應該說鄧拓之文是有針砭時弊的，對極左冒進政策是有微言諷喻的。應該說這才是鄧拓書生報國的本色，是其忠誠於黨的事業的拳拳之心。

一九六二年九月，中共中央召開北戴河會議，毛澤東提出階級鬥爭必須年年講月月講天天講，本已略見活躍的社會空氣急轉直下。兩個月後，「燕山夜話」停筆，鄧拓這樣對讀者解釋：「由於近來把業餘活動的注意力轉到其他方面，我已經不寫『燕山夜話』了。」此後鄧拓又為三家村寫過幾篇，但筆鋒已柔和得多。

四、國士擔道義，從容殉黨國

批吳晗，要引蛇出洞

鄧拓是位中共高級幹部，更是位書生，他想讓他那枝生花妙筆消停避災，然而「樹欲靜而風不止」。時針指向一九六六年，那是中國天翻地覆的一年，那是中共政治鬥爭最激烈兇險的一年，而中共第一才子鄧拓，成了毛澤東發動「文革」祭旗的犧牲品。

一九六五年，毛決定發動打倒劉少奇為首的務實派的戰役，稱劉少奇派是資產階級司令部和赫魯雪夫式的人物。為了發動這一場政治大戰役，毛命江青從一九六二年就開始偵察情況，搜集材料。經過多年密室策劃，一九六五年十一月十日，江青物色的打手姚文元，在上海《文匯報》突然推出《評新編歷史劇《海瑞罷官》》一文，直接點名鄧拓的「三家村」文友吳晗，指吳晗的《海瑞罷官》劇本是大毒草。

姚文元上綱上線，殺氣騰騰地說：

《海瑞罷官》這張大字報的「現實意義」究竟是什麼？對我們社會主義時代的中國人民究竟起什麼作用？要回答這個問題，就要研究一下作品產生的背景。大家知道，一九六一年正是我國

因為連續三年自然災害而遇到暫時的經濟困難的時候，在帝國主義、各國反動派和現代修正主義一再發動反華高潮的情況下，牛鬼蛇神們颳過一陣「單幹風」、「翻案風」。他們鼓吹什麼「單幹」的「優越性」，要求恢復個體經濟，要求「退田」，就是要拆掉人民公社的台，恢復地主富農的罪惡統治。那些在舊社會中為勞動人民製造了無數冤獄的帝國主義者和地富反右，他們失掉了製造冤獄的權利，他們覺得被打倒是「冤枉」的，大肆叫囂什麼「平冤獄」，他們希望有那麼一個代表他們利益的人物使他們再上台執政。「退田」、「平冤獄」就是當時資產階級反對無產階級專政和社會主義革命的鬥爭焦點。階級鬥爭是客觀存在，它必然要在意識形態領域裡用這種或那種形式反映出來，在這位或者那位作家的筆下反映出來，而不管這位作家是自覺的還是不自覺的。這是不以人們意志為轉移的客觀規律。《海瑞罷官》就是這種階級鬥爭的一種形式的反映。

如果吳晗同志不同意這種分析，那麼請他明確回答：在一九六一年，人民從歪曲歷史真實的《海瑞罷官》中到底能「學習」到一些什麼東西呢？

我們認為：《海瑞罷官》並不是芬芳的香花，而是一株毒草。

毛的大秘書陳伯達也聞風而動，指使戚本禹寫了篇〈為革命而研究歷史〉一文，登在一九六五年十二月八日出版的《紅旗》雜誌上。

姚、戚文發表後不久，毛澤東點評了兩篇文章，說：「戚本禹的文章很好，我看了三遍，缺點是沒有點名。姚文元的文章也很好，對戲劇界、歷史界、哲學界震動很大，缺點是沒有擊中要害。《海瑞罷官》的要害問題是『罷官』，嘉靖皇帝罷了海瑞的官，一九五九年我們罷了彭德懷

的官，彭德懷也是『海瑞』。」

批過吳晗後，毛仍採取引蛇出洞戰術，誘使鄧拓、北京市委書記彭真有所動作，然後予以打擊，再直搗資產階級司令部，打倒劉少奇。

而北京市委書記彭真看了姚文後，果然大怒，說：「批判一個副市長，竟然不和市委打個招呼，他們想幹什麼？這不是對同志搞突然襲擊嗎？姚文元的文章簡直是胡說八道！純粹是學閥腔調！」

彭真立即打電話給劉少奇徵求意見。王光美接的電話，知道事關重大，推說劉少奇還沒看過姚文，對吳晗不熟，很難發表什麼意見。

其實，劉少奇早已看過姚文，知道毛支持姚文，所以同意了王光美對彭真的回電內容，但內心十分反感，對王光美說：「讓我說心裡話，這篇文章寫得並不好，缺乏實事求是的分析，靠的是仗勢壓人，我不贊成這樣做。」

鄧拓聽到了彭真的話，顯出了國士風骨，準備組織文章反駁。鄧拓這樣做是抱著赴湯蹈火的決心的。何以如此說呢。因為他早就知道這樣會觸犯、惹怒毛澤東，是冒著批逆鱗的危險的。當時姚文元的上司，上海市委管文藝的書記張春橋，也是和江青、姚文元一起炮製姚文的，算是三人中的軍師，也是毛極欣賞的理論筆桿子。在姚文發表前，出人意料地給鄧拓通風報信，告訴了他姚文的背景，有叫其抽身事外之意。

原江青線上的紅人，是革命樣板戲《紅色娘子軍》中演黨代表洪常青的劉慶棠。他透露：「張春橋與鄧拓曾經在《晉察冀日報》一塊工作過，他當過鄧的副手。一九六五年底批《海瑞罷

官〉之前，張春橋偷偷地向鄧拓通風報信。一九七六年十一、二月間，當時鄧拓、「三家村」還沒平反，《人民日報》刊登了批判張春橋的長篇文章，裡面就提到張春橋給鄧拓報信的事，把鄧拓和張春橋都一塊罵了。當時我們關在西直門國務院第二招待所，看到了報紙，這一段話我印象很深，因為覺得突然，沒有想到還有這樣的事。我反覆想這件事，覺得張春橋與鄧拓有私人關係，在大風浪來臨之前，他冒著風險通報只是希望老領導鄧拓要有思想準備。」

儘管鄧拓接到張春橋的密報，知道姚文有毛江背景，也知道毛對他很反感；然而，鄧拓沒有棄吳晗和背老上級彭真而逃。中共早期創始人李大釗寫過一幅對聯：「妙手著文章，鐵肩擔道義」，可謂是鄧拓才情風骨的寫照。

鄧拓在北京市委會議上、在《北京日報》會議上堅定地說：「這次討論，要在學術界造成一個好的風氣。就是真正照《北京日報》『編者按』那樣搞，貫徹『雙百』方針，實事求是地辯明是非。文章要以理服人，不要以勢取勝。要讓人家說話，不要一邊倒。在真理面前，人人平等。

過火的批評要糾正，不能一棍子將人打死。」

「姚文元的文章不是結論。吳晗同志也不是一無是處。我專門查對過原文，姚文元的引文歪曲了吳晗的意思。他這樣搞很被動，有心人多得很！你們思想要解放，寫文章不要有顧慮，不要怕自己和吳晗有共同之處。要擺事實，講道理，採取商榷的態度，不要扣帽子。有什麼看法就寫什麼看法。……」

鄧拓自己則以「向陽生」為筆名，在《北京日報》登出了〈從《海瑞罷官》談到道德繼承論〉，中共北京市委的政治理論刊物《前線》，則登出了〈是革命呢，還是繼承呢？〉

鄧拓文甫出，毛立即布置江青、張春橋、姚文元組織寫批判鄧拓的文章。

最後的紅色士大夫殉節

又一番「對外保密」。經過幾次修改，經過江青、張春橋動筆斧定，由江青把大字本送到毛澤東手中。

標題：〈評反黨反社會主義的大黑店「三家村」——「燕山夜話」「三家村札記」的反動本質〉。

署名：姚文元。

毛澤東閱畢，拿起鉛筆，思索了一下。他覺得標題過於冗長，便寫上〈評「三家村」〉四個字，而把原先標題中的「反黨反社會主義的大黑店」刪去。

於是，江青便吹噓了：「經過主席親筆改定……」

按照毛的部署，一九六六年五月十日，在《文匯報》上拋出挑文元的長文〈評「三家村」——「燕山夜話」「三家村札記」的反動本質〉。

那確是「最佳時機」。

因為五月四日至二十六日，中共中央政治局擴大會議在北京召開，這是一次全面發動「無產階級文化大革命」的決策會議；因為五月八日，江青化名「高炬」，在《解放軍報》上登出〈向反黨反社會主義的黑線開火〉，指明「鄧拓是他和吳晗、廖沫沙開設的『三家村』黑店的掌櫃，是這一小撮反黨反社會主義分子的一個頭目」。江青還點明：「《前線》、《北京日報》長期以

來，為吳晗等人打掩護，現在突然「積極」起來，……他們不過是藉批判之名，行掩護之實，打起鬥爭的招牌，幹著包庇的勾當。」這樣，江青就藉「圍城打援」，從吳晗身上「擴大戰果」，把矛頭指向中共北京市委書記處書記鄧拓和中共北京市委統戰部部長廖沫沙，進而指向中共北京市委機關報刊《北京日報》和《前線》雜誌，直逼中共北京市委書記彭真。

〈評「三家村」〉一文充滿殺氣，血光照人：

人們都還記得，在《海瑞罷官》批判剛開始時，鄧拓是裝作正確的姿態出現的。在經過一番緊張的籌劃策略之後，鄧拓化名向陽生，寫了一篇名為〈從《海瑞罷官》談到道德繼承論〉的長文章，在《北京日報》、《前線》同時發表。這是一篇以「批判」吳晗為姿態為吳晗救命的文章，是徹頭徹尾反黨反馬克思主義的大毒草。《北京日報》、《前線》同時大登鄧拓「批判」吳晗的文章，這難道只是什麼「喪失警惕」嗎？這難道是什麼「放鬆了文化學術戰線上的階級鬥爭」嗎？

不，完全不是，他們的「警惕性」是很高的。他們對黨和人民進行「階級鬥爭」是抓得很緊的。……

在「燕山夜話」和「三家村札記」中，貫穿著一條同《海瑞罵皇帝》、《海瑞罷官》一脈相承的反黨反社會主義的黑線；誣衊和攻擊以毛澤東同志為首的黨中央，攻擊黨的總路線，極力支持被「罷」了「官」的右傾機會主義分子的翻案進攻，支持封建勢力和資本主義勢力的猖狂進攻。……

鄧拓、吳晗、廖沫沙這個時期所寫的大批向黨進攻的文章並不是各不相關的「單幹」，而是從「三家村」的合夥公司裡拋出來的，有指揮、有計畫，異常鮮明地相互配合著。吳晗是一位急

先鋒，廖沫沙緊緊跟上，而三將之中真正的「主將」，即「三家村」黑店的掌櫃和總管，則是鄧拓。

篇末，姚文元以審判者腔調宣稱：「凡是反對毛澤東思想的，凡是阻礙社會主義革命前進的，凡是同中國和世界革命人民利益相敵對的，不管是『大師』，是『權威』，是三家村或四家村，不管多麼有名，多麼有地位，是受到什麼人指使，受到什麼人支持，受到多少人吹捧，全都揭露出來，批判他們，踏倒他們。在原則問題上，不是西風壓倒東風，就是東風壓倒西風，為社會主義革命，為保衛毛澤東思想，為共產主義事業，敢想、敢闖、敢做、敢革命！」

此文一出，鄧拓成了反毛黑店的黑掌櫃。

形勢急轉。就在發表姚文元的〈評「三家村」〉的第六天——五月十六日，大火燒到所謂「三家村」的「後台」，也就是姚文元文章篇末所點的「指使」、「支持」那「三家村」的人，即中共北京市委第一書記兼北京市市長彭真。

這一天，中共中央政治局擴大會議通過了著名的文件——《中國共產黨中央委員會通知》。這個通知因為在五月十六日通過，所以後來被稱為《五・一六通知》。這是關於「無產階級文化大革命」的綱領性文件。歷史學家們已經確認：《五・一六通知》的通過，標誌著「無產階級文化大革命」正式開始。因此，中國的「無產階級文化大革命」，自一九六六年五月十六日開始，至一九七六年十月六日「四人幫」下台止，歷時十年零五個月，故稱「十年內亂」，亦稱「十年浩劫」。

《五・一六通知》批判了彭真主持制訂的《二月提綱》，提出了一系列「左」的理論、路

線、方針、政策。

《五‧一六通知》中的精髓，是這樣一段在「文革」中人人都熟知的名言：

「高舉無產階級文化大革命的大旗，徹底揭露那批反黨反社會主義的所謂『學術權威』的資產階級反動立場，徹底批判學術界、教育界、新聞界、文藝界、出版界的資產階級反動思想，奪取在這些文化領域中的領導權。而要做到這一點，必須同時批判混進黨裡、政府裡、軍隊裡和文化領域的各界裡的資產階級代表人物，清洗這些人，有些則要調動他們的職務。尤其不能信用這些人去做領導文化革命的工作，而過去和現在卻有很多人是在做這種工作，這是異常危險的。

「混進黨裡、政府裡、軍隊裡和各種文化界的資產階級代表人物，是一批反革命的修正主義分子，一旦時機成熟，他們就會要奪取政權，由無產階級專政變為資產階級專政。這些人物，有些已被我們識破了，有些則還沒有被識破，有些正在受到我們信用，被培養為我們的接班人，例如赫魯雪夫那樣的人物，他們正睡在我們身旁，各級黨委必須充分注意這一點。」

就在《五‧一六通知》通過之後，隔了一天，林彪在五月十八日上午，面對中共中央政治局擴大會議的與會者，做了那次大唸「政變經」的著名講話。按照和毛澤東商定的林彪把「三家村」和「彭羅陸楊」聯繫在一起，清楚地說明了「文革」的序幕為什麼會從「三家村」開始開刀：

「羅瑞卿是掌握軍權的，彭真在中央書記處抓去了很多權，羅長子（注：羅瑞卿個子高，人稱「羅長子」）的手長，彭真的手更長，文化戰線、思想戰線的一個指揮官是陸定一。搞機要、情報、聯絡的是楊尚昆。搞政變有兩個東西必須搞，一個是宣傳機關，報紙，廣播電台、文學、電

影、出版，這些是做思想工作的，資產階級搞顛覆活動，也是思想領先，先把人們的思想搞亂。另一個是軍隊，抓槍桿子，文武相配合，抓輿論又抓槍桿子，他們就能搞反革命政變。要投票有人，要打仗有軍隊，不論是會場上的政變、戰場上的政變，他們都可能搞得起來，大大小小的鄧拓、吳晗、廖沫沙，大大小小的『三家村』，不少哩！

就這樣，「彭羅陸楊」被打成「三家村」的「黑後台」，七個人的名字用一根「黑線」串了起來。

熟悉古往今來歷史的，清楚毛澤東為人和黨內殘酷鬥爭的，對「明君」和「清官」、「忠臣」有自己是非標準的，對黨國事業想有所作為的鄧拓，在「五‧一六」通知的那天，即老上級彭真被打倒、而劉少奇的政治地位也岌岌可危之時，鄧拓對生也絕望，翌日即給北京市委寫了六千字報告表白自己的忠誠信後，在五月十八日凌晨服安眠藥自殺。

鄧拓作為中國最後一位紅色士大夫，其所遺留的收藏和他本人的書畫等，也是極有價值的文物。

第九章

大收藏家田家英是這樣煉成的

一、士可殺而不可辱——田家英殉難抗命

禍從筆刪主席聖旨起

鄧拓自殺後五天，田家英也在中南海永福堂自殺殉黨國了。而永福堂則是彭德懷原先住的地方，田家英遷入此房時便鬱鬱不快地說：什麼永福，哪有永福？彭大總不就被打倒了嗎？田家英一語成讖，和彭德懷一樣，也只住了八年便被打倒了。

逼使田家英走上絕路的直接原因是毛澤東同意罷免他這個長期不離左右的大秘和大內總管，觸發毛下最後決心的是田家英整理毛的講話時刪去了兩句話。該兩句話是一九六五年四月底毛召集五位秀才談話時，隨意聊天的一段話。毛那天談興甚濃，談著談著，忽然提及了不久前轟動中國的兩篇文章——一九六五年十一月十日《文匯報》所載姚文元的〈評新編歷史劇《海瑞罷官》〉和十二月八日第十三期《紅旗》所載戚本禹的文章〈為革命而研究歷史〉。

毛澤東說了一段評論式的話：

「戚本禹的文章很好，我看了三遍，缺點是沒有點名。姚文元的文章也很好，對戲劇界、歷史界、哲學界震動很大，缺點是沒有擊中要害。《海瑞罷官》的要害是『罷官』。嘉靖皇帝罷了海瑞的官，一九五九年我們罷了彭德懷的官，彭德懷也是『海瑞』。」

毛澤東的談話剛一結束，陳伯達就飛快地把「喜訊」告訴江青——因為江青組織張春橋、姚文元寫了那篇〈評新編歷史劇《海瑞罷官》〉，發表之後受到以彭真、鄧拓為首的中共北京市委的堅決反對，而毛澤東的話無疑是對她極有力的支持。

於是，原本只作為毛澤東隨口而說的話，卻要整理出談話紀要。

整理紀要的任務，落到了田家英頭上——他既是五個「秀才」之一，親耳聽了毛澤東的談話，何況他又是毛澤東的秘書。

由於艾思奇、關鋒的記錄最詳細，田家英請他倆整理記錄。

關鋒和艾思奇連夜整理，幹了一通宵，就寫出了紀要。他倆把紀要交給了田家英。

田家英看後，刪去了毛澤東對姚文元、戚本禹的評論那段話。這是因為田家英不僅對姚文元、戚本禹的文章也早有看法，而且對姚文元的文章也不以為然——毛澤東曾要田家英看吳晗的《海瑞罷官》劇本，田家英看後對毛澤東說：「看不出《海瑞罷官》有什麼問題。」田家英對戚本禹也早有看法……

一九五九年廬山會議批判彭德懷有看法，田家英轉請他倆整理記錄。

艾思奇知道了，擔心給田家英帶來麻煩，曾好意提醒他：「主席的談話，恐怕不便於刪。」

田家英回答說：「那幾句話是談文藝問題的，與整個談話關係不大，所以我把它刪去了。」

其實，田家英這話只是托詞。一九五九年在廬山上，他就對彭德懷深抱同情，而且他對姚文元、戚本禹的文章也早有看法，他實際上是站在吳晗、好友鄧拓及北京市委立場上的，想予以保護，所以毅然刪去了毛澤東談論這兩篇文章的那幾句話。

毛江陳聯手罷黜田家英

陳伯達、江青、張春橋、姚文元一看沒有那段話，先是吃驚，繼而震怒，因為他們要整理毛澤東的談話紀要，主要目的就是要用毛澤東的這一段「最高指示」來壓人。

江青去問毛澤東：「那一段話，是你刪的，還是田家英刪的？」

陳伯達去問關鋒：「那一段話，是誰刪的？」

很快的，陳伯達和江青便明白了是怎麼一回事。

此後的情況，如同鄧力群（時任中央書記處書記）一九八〇年在田家英追悼會上所致的悼詞描述的那樣：

幾十年的實際行動證明，家英同志確實是一個誠實的人，正派人，有革命骨氣的人，他言行一致，表裡如一，他很少隨聲附和，很少講違心的話，一九六五年，家英同志參加整理一個談話記錄，他實事求是，堅持真理，反對把《海瑞罷官》一劇說成是為彭德懷同志翻案。事後不久，被一個混進黨內的壞人告發（筆者注：指陳伯達），從此對他定下一條纂改毛澤東著作的大罪……家英同志對於混進黨內並身居高位的壞分子，像陳伯達、江青之流，很早就看出這伙人的惡劣品質，曾長期同他們進行了不妥協的鬥爭，並被他們恨入骨髓。

田家英夫人董邊曾做如下回憶：

一九六六年五月二十二日下午三點，安子文同志和王力、戚本禹來到中南海我家裡，當時田家英不在，他們等了一會兒，家英和秘書逢先知同志回來了。這時安子文對我說：「董邊，你也是高級幹部，應坐下來聽聽。」當時逢先知也在座。安子文、王力並排坐在長沙發上，戚本禹坐在旁邊的單人沙發上。

安子文嚴肅地向田家英說，我們是代表中央的三人小組，今天向你和楊尚昆關係不正常，你要檢查；第二，中央認為你一貫右傾，現在我們代表中央向你宣布，停職反省，把全部文件交清楚，由戚本禹代替你管秘書室（即後來的中共中央辦公廳信訪局）的工作，要搬出中南海。田家英問：關於編輯毛選的稿件是否交？安子文說，統統交。戚本禹問：毛主席關於《海瑞罷官》的講話是否在你這裡？（筆者注：即指毛澤東一九六五年十二月二十一日在杭州與陳伯達等人的談話記錄。）田家英回答：沒有。

點交文件進行到五點多，安子文、王力走了，戚本禹繼續點交到天黑才走。

董邊是安子文宣布田家英停職反省決定的在場人物之一。安子文「文革」後去世，對此經過沒有留下文字。另外兩位，即王力和戚本禹也是在場人物，他們沒對董邊的上述引文提出駁難，但對胡喬木的說法提出反論。

丁曉平著《胡喬木在毛澤東和鄧小平身邊的日子》一書，關於田家英之死的情況敘述如下：

被加上「篡改毛主席著作」罪狀的田家英，早在一九六二年就被江青第一個戴上了「資產階

級分子」的政治帽子。這次又得罪了江青，厄運終於降臨。一九六六年五月二十二日，中央文革小組成員王力、戚本禹等三人以中央代表為名，來到田家英在中南海永福堂的家中，宣布罪狀，停職反省，逼迫其限時限刻搬出中南海。「苟利國家生死以，豈因禍福避趨之」。田家英忍受不了對他的誣陷和侮辱，痛苦地在五月二十三日結束了自己寶貴的生命。

丁的寫法顯然代表了胡喬木的觀點。對此，二〇〇一年出版的《王力反思錄》中關於田家英之死問題的說法：

一九六六年五月二十日，劉少奇同志主持中央政治局擴大會議，決定成立一個組處理彭（真）、陸（定一）、楊（尚昆）、田（家英）的問題，總的組長是周恩來，下分四個分組，彭、陸、楊、田各一個分組。田組安子文負責。安子文分組的成員是我和戚本禹。二十一日或二十二日，安子文突然打電話通知我和戚本禹到他家裡去，坐他的車到田家英家裡，怎麼談事先沒商量，是安子文一個人談的，我認為安談的還是相當緩和的，不是那麼氣勢洶洶。

安對田說：「中央認為你的錯誤是嚴重的，不適宜擔任現在的工作了，暫時由戚本禹負責。中央要你馬上把有關毛主席的手稿、文件、編進毛選的原稿、印的東西清理一下，全部交出來。」這當然實際是撤職，這是毛主席決定的，少奇、總理都不能決定。

二十三日繼續開會，就在這個會上，汪東興接了個電話後很緊張地跑到主席台上跟總理說，田家英自殺了。總理馬上要安子文、王力、戚本禹立即趕到田家，這時田家英已經不能救了。他喝了一瓶茅台酒然後上吊。……我們去時已死了很久。安子文光嘆氣，有話可以向組織上說嘛！

我和田家英是朋友，私交很好，在文物方面有交往，我覺得他死得很可惜。戚本禹也嚇呆了。戚本禹對田家英一直很好，戚被打成右派，是毛主席讓田家英解放他的，而且把他調到要害部門工作，田家英是他最大的恩人。戚對田家英的舊情還是有的。總之當時對田家英之死都感到惋惜。

二○○二年，戚本禹寫了〈田家英之死——一宗至今未了的歷史公案〉一文，著重批駁胡喬木為主的「流言」。同時，該文也說明了田家英之死的情況：

一九六六年五月二十一（二十二？）日上午，安子文電話通知我：會合王力，一起去中南海找田家英談話。我到組織部的時候，王力已在，安子文說，總理交代馬上要找田家英談話，要他停職反省，由戚本禹接管他的工作，特別是毛主席的手稿，不要出差錯。於是，我倆上了他的車，一起去田家英家裡。安子文說：「家英，你犯了錯誤，中央收到反映，現決定即日起停止工作，進行檢討。你的工作、文件，特別是毛主席的手稿，都交給戚本禹，等一會兒就辦交接手續。」但未談到《海瑞罷官》的問題，也未談公安部的報告，更沒有當場要田家英搬出中南海的話。田家英的表現是無奈和委屈，不像書刊上說的那樣激動，更沒聽他說一句怨恨毛澤東的話。

這天深夜十一時許，田家英給我打電話，說他又找到一些忘了登記的遺留文件要親自交給我。我到了後，田家英在衛生間拐角處緊張地問我：究竟出了什麼事，是誰在害他？這是一種違反紀律的違規操作，他所以敢這樣做，是因為我們兩人有多年的交往。我從一九五○年進中南海起，就在他領導下工作，他很器重我，政治上、生活上都幫助過我。因為有這層關係，所以他才敢大

膽地、不顧紀律地進行違規操作，所以當時不敢說什麼話。但由於我前幾天剛為田家英的問題挨了批評（「小資產階級溫情主義」），所以當時不敢說什麼話。

深夜電話事件後的第二天，田家英吩咐勤務員小陳出去買香菸和其他東西，自己則走進永福堂西廂，即毛澤東的藏書室，鎖了門，然後把頭懸在一根撐在兩個書櫃之間的帶子裡，自盡了。

應該說董邊、王力、戚本禹三個在場人員對安子文宣布田家英停職反省的敘述，大體情節是一致的，語言雖有輕重但無實質區別。胡喬木的敘述違背主次事實，即在一九六六年五月處理田家英問題時，本來負責人是中共中央組織部長安子文，王力、戚本禹是跟著去的，只是成員或隨員，胡喬木卻說成「王力、戚本禹等三人以中央代表為名」，根本不提安子文，這顯然有意將王力、戚本禹說成是迫害田家英致死的主要人物。

胡喬木說田自殺是因為「忍受不了誣陷和侮辱」，這是一句空洞的話頭；我們看到安子文和田家英談話，只是說中央認為他犯了嚴重錯誤，要他停職檢討，並沒有什麼「誣陷」和「侮辱」的語言。可見，胡喬木這說法也難成立。

對田家英之死因，原江青的機要秘書閻長貴著文披露：

他在一次會議上，遇到田家英的朋友李銳老人，我問他：「田家英為什麼自殺？」李銳不假思索，脫口而出：「毛主席不要他了嘛！」除此他再也沒說什麼。二〇〇八年冬，戚本禹因事來京，我和他也討論過這一問題。他說最主要和最根本的是毛主席不信任他了，他覺得沒希望了──我覺得戚本禹說的和李銳說的是差不多的意思。

答：這主要是田家英和劉少奇的關係。他說，毛澤東當中華人民共和國主席時，田是主席辦公廳副主任，當毛不當中華人民共和國主席，而換上劉少奇時，田沒有辭去主席辦公廳副主任的職務，而繼續留任。田給劉少奇打電話，詢問應怎樣工作，劉說：你過去怎麼做就怎麼做。在以後的日子裡，他經常到劉少奇那裡去。所謂「三年困難時期」，田和劉少奇都主張「包產到戶」。田家英把這種主張向主席報告，主席問這是你的意見，還是別人的意見。主席認為他說的不是實話。

在這次和戚本禹見面時，他還說了一個情況：一九六六年五月中央政治局擴大會議的一次中間休息時，總理跟我說，主席意見，要你接替田家英中辦秘書室的工作。我誠懇地跟總理說，我事情挺多，忙不過來，再說我的能力，怕勝任不了。總理親切和藹地說，這個問題中央已經定了，至於工作會有人幫助你的。戚本禹說：後來我確實代替田家英負責中辦秘書室的工作，主要為毛主席服務。我擔任這個工作之後，江青有一次和我談話，鄭重地告誡我：「……在主席身邊工作最忌諱『結交諸侯』，這『諸侯』既包括中央的，也包括地方的。」這是我第一次聽到不能「結交諸侯」這句話。我覺得田家英就栽在這個問題上。

筆者認為王力、戚本禹披露的事實及對田家英之死的原因探析，參照董邊的回憶、閻長貴的敘述及中共黨史重大事件中的史實而言，基本可信。筆者簡略概括梳理史實，田與毛的關係變化是主要的，陳伯達、江青的攻擊也是重要的，最終下決斷處分田的是毛澤東。其史略為：

我問戚本禹，毛澤東為什麼不信任和拋棄給他當了將近二十年秘書的田家英呢？他明確回

（一）一九五九年四月，毛辭去國家主席，劉少奇當選國家主席，而田家英沒有辭去國家主席辦公廳副主任。毛認為田的忠心有問題。

（二）一九五九年夏，彭德懷在廬山會議上被打成右傾機會主義者。田家英與胡喬木、李銳等在一開始支持和讚同了彭德懷的觀點。但會議途中被人揭發，說田、胡、李這三位毛的秘書都參與了支持彭的活動。毛保護了田、胡兩位，說彭德懷與黨爭奪紅色秀才。田家英雖然逃過一劫，但毛田的政治裂痕已產生，政治觀點已有分歧。

（三）一九六二年夏季，田家英與劉少奇都主張「包產到戶」，而毛反對。田家英向毛匯報時，毛問「這是你的意見，還是別人的意見」。田說是自己的意見。毛認為田是代劉少奇向毛反映「包產到戶」的主張，田沒說實話，是「背主」。毛所以說田「沒希望了」。江青則說他是「老右傾」。

（四）一九六四年，田家英受毛冷落，田萌辭意，向毛表示願搞清史或下去當一個縣委書記。毛沒同意，但贈其《清代學者象傳》二集，似在留與不留的猶豫間。

（五）一九六六年五月中旬，田家英在整理毛澤東談話紀要時，刪去了毛澤東對姚文元、戚本禹文章的評論一段話，被陳伯達、江青告。毛決定打倒田家英。一九六六年五月二十日，毛令劉少奇主持中央政治局擴大會議，決定成立一個組處理彭（真）、陸（定一）、楊（尚昆）、田（家英）的問題，由周恩來任總組長，下設四個組，時任中央組織部長的安子文任田家英問題小組組長。

（六）一九六六年五月二十二日，安子文、王力、關鋒三人赴中南海永福堂田家，宣布田家

英停職反省之決定。五月二十三日，田家英在永福堂西廂房毛的藏書室上吊自殺。據董邊所述，田的最後遺言是「士可殺而不可辱」。

田家英去世後，毛又添加了一個打倒對象，即解放軍原總參謀長羅瑞卿。即「文革」初期的「彭陸羅楊」反黨集團。

王力在其書中一段話，可作為筆者整理的這段史略的佐證。王力說：

家英被迫死去，是黨內兩條路線鬥爭造成的，而家英一直是站在正確方面的，極左路線的苗頭，從一九五七年開始出現，家英就積極抵制，在一九五九年盧山會議上，家英是少數幾個站在正確路線方面的人，家英是最早提出包產到戶並進行試點的人。一九六二年夏季，極左路線初步形成了，在北戴河會議上，家英是被點名批判為「右傾」的四個人之一。據我所知，家英是極個別的敢於當面批評毛主席的人。他勇敢地提醒主席不要在死後落罵名。可惜，毛主席沒有聽取他的勸告，反而說家英是「沒有希望」的人了（有文字記錄）。

家英當面批評陳伯達是一貫的「左」傾機會主義者，是偽君子，因而遭到陳伯達的忌恨，陳伯達多次在毛主席面前說家英的壞話。家英早就看穿了江青的惡劣品質，藐視江青，因而遭到江青的忌恨。在家英死前幾個月裡，江青策動了一系列嚴重打擊家英的措施，實際上把家英當做敵我矛盾了……家英之死，對黨是重大損失。他如果不死，對十一屆三中全會後的黨中央幫助會是很大的。

一代國士，一代大收藏家就這樣飄零而去了。

二、情繫「清史」，成清人書法收藏大家

「小莽蒼蒼齋」清人墨寶天下第一

田家英自學成才，曾在延安、西柏坡等處講過中國古代史。毛澤東在延安曾駐足而在窗外聽過田家英講課。凡聽者都認為田家英課講得生動有趣。

儘管他伴君當了毛澤東的秘書兼大管家，然在中共建國後的公務之餘，仍鍾情史學，特別是清史研究。田家英何以如此癡迷於清史研究呢？這要從田家英萌發撰寫《清史》的念頭談起。還是在延安時期，田家英在楊家嶺中央圖書館，反覆閱讀了二〇年代蕭一山撰寫的《清代通史》。他敬佩這位年僅二十幾歲的青年人，以一人之力完成了這部四百多萬字的巨著，同時也看到，由於受當時條件的限制，大量新發現的史料和研究成果未能加以採用，加之蕭一山本人的唯心史觀，給這部著作帶來了很大的缺憾。因此田家英萌生了以有生之年，寫一部馬克思主義唯物史觀為指導的《清史》的念頭。

田家英還認為，當代中國是歷史中國的發展，對於中國歷史上最後一個王朝做深入的解剖，無疑有益於對今日國情的把握。為了研究清史，他收集史料、書籍之外，旁及書畫，尤其是清代學者的墨跡。不料，他的這一私好竟帶出了一項副產品，那就是現在已名聞天下的「小莽蒼蒼

齋」的收藏。

「莽蒼」，語出《莊子》，草碧無際之狀也。「蒼蒼」，亦出《莊子》：「天之蒼蒼，其正色邪？」——碧天無際之色也。「莽蒼蒼」有天下一統之概，譚嗣同用以為齋名。田家英的夫人董邊女士說，田家英十分敬重這位甘為理想犧牲生命的瀏陽人，因此沿用其齋名。至於在「莽蒼蒼齋」前冠以「小」，既是為了區別，也是遜讓前賢的意思。田家英說，以小見大，對立統一。

田家英的收藏，是學者之收藏。其收藏之目的十分明確，收藏之標準全主研究。論年代，「小莽蒼蒼齋」所收清代學者墨跡，時屬晚近，為好古家不取。論增值，字遜於畫，近遜於古，為商賈所不取。

然而對於田家英來說，這些卻極為重要，因為這些墨跡裡包含著他所關注的時代和那時代的人物、思想、學問、趣味，包含著許多人物之間的相互關係——他們的交往、友情、應酬，乃至爭論。從這些字裡行間可以體味的東西，往往是正史或官方材料中所無法得到的。

這些也就構成了田家英心目中有血有肉、生動活潑的一部清史素材。

從五○年代初起，至六○年代中期田家英去世前，田家英把節餘的工資、稿費全部花在清人書法作品與書札的收藏上了。他總共收藏了約一千五百件清代主要人物的書法作品和大量信札文稿，無論從質從量，都可稱「天下第一」。

六○年代的田家英。

田家英的案頭，擺著一本蕭一山編輯的《清代學者著述表》，每得一件墨跡即與該表核對，並在其名下用朱筆標明。他對友人戲言：此表為清朝幹部登記表。他希望能把表中所列一千幾百名學者的墨跡收全。由於他堅持不懈地按年代、學派、人物等，有條不紊地逐一尋覓，因此獲得了不少珍品。

田的藏品按人物流派而言，有明末清初的抗清志士傅山、朱耷等人的條幅，也有明亡仕清的錢謙益、吳偉業、龔鼎孳等人的墨跡。還有一些墨跡的作者既是官爵顯赫、名動天下的當權者，又是一代理學名儒，如魏裔介、李光地、湯斌、陸隴其等人。此外，「小莽蒼蒼齋」的收藏中還有與黃宗羲、李顒並稱清初三大儒的孫奇逢的墨跡；與方以智、陳貞慧並稱明末四公子的侯方域、冒襄的墨跡。《桃花扇》的作者孔尚任的墨跡；與洪昇《長生殿》一起成為傳奇壓卷之作——《桃花扇》的作者孔尚任的墨跡。

清代各朝著名的學者書法有：萬壽祺、李漁、陳維崧、顧貞觀、汪琬、吳綺、費密、彭定求、潘耒、宋犖、徐枋、徐乾學、毛奇齡、何焯等當時著名學者的墨跡。這些大家的墨跡，因年代久遠，數量不多，但質量卻屬上乘。

其中主編《全唐詩》和《佩文韻府》及《紅樓夢》作者曹雪芹的祖父曹寅之手書律詩條幅，可稱是清代書法中的精品了。此外，《周亮工書閩小記》冊頁、朱彝尊的《與閻若璩論理古文尚書卷》等，都是難得的墨寶了。

乾嘉學派學人全部入藏

田家英最感興趣並曾下過一番功夫搜集的還是清中期「乾嘉學派」的墨跡。「乾嘉學派」以考據為特色，標榜師法漢儒，是當時文化界勢力很大的一個學派。它又分為兩支，即吳派和皖派。兩支雖都集於漢學大旗之下，但各具特色。

吳派以惠棟為代表，包括其友人沈彤，學生余蕭客、江聲以及王鳴盛、錢大昕、錢大昭、錢塘、錢坫、趙翼等。

王鳴盛所書《顏魯公爭座位帖》是「小莽蒼蒼齋」重要的藏品之一。整帖一氣呵成，活潑灑脫，有如其人自負狂傲的性格。

與惠棟齊名但並不為漢學所拘的戴震，和他的弟子、好友及後來追隨者段玉裁、王念孫、王引之、金榜、程瑤田、汪中、焦循、阮元等被稱為「皖派」，和在阮元影響下的小學家，如山東的桂馥、王筠、許瀚、陳介祺等，提倡實事求是、講求嚴密、識斷精審的學風。上述多數學者的墨跡，「小莽蒼蒼齋」均有收藏，如阮元、桂馥、陳介祺等，墨跡都在五幅以上。

「桐城派」學人也悉數收齊

乾嘉時期，與漢學對立的是宋明理學。以方苞發其端，姚鼐繼其後開創的「桐城派」，便是一個鼓吹程朱理學、在中國封建王朝末世盛極一時的重要文學派別。田家英很重視搜尋這批學者的墨跡。收集到的有「桐城派」創始人方苞、姚鼐以及他們的弟子、追隨者梅曾亮、管同、陳用

光、曾國藩、張裕釗、吳汝綸、范當世、嚴復、林紓等人墨跡。精品有方苞書程明道語的楷書軸，字寫得敦厚有力。方苞曾因為列名於戴名世的《南山集》而下了大牢。但由於李光地為之解脫，康熙親自下達朱諭，讚其學問「天下莫不聞」，不但使他得脫死籍，更因此聲望倍增，被舉為「桐城派」的開山始祖。上繼方苞、劉大櫆，下啟梅曾亮、方東樹等人的姚鼐，是「桐城派」中最有影響的作家。乾隆時設立四庫館，一向被視為漢學家的領地。姚鼐則篤守桐城家法，為當時宋學家之代表。田家英很重視收集姚鼐的墨跡，不但有詩幅、楹聯、書簡、手稿，還有一方姚鼐自用澄泥硯，硯銘蒼勁有力，氣勢磅礴。但最有學術研究價值的，還是《姚鼐文稿卷》，上有他為劉大櫆等人寫的傳，以及為錢灃等人詩集所作的序。

這個時期的著名學者，還有錢維城、朱筠、王昶、朱珪、紀昀、畢沅、嚴可均、顧廣圻、張惠言、奚岡、鮑廷博、梁同書、徐松、張穆等，他們的墨跡田家英都沒有放過。其中以撰寫《儒林外史》的吳敬梓和中國傑出的史學家章學誠的墨跡最為難得。「小莽蒼蒼齋」所收藏品，就數量和質量而言，以這一時期為多而且好。

搜尋清代各篆刻流派墨寶

清代是中國篆刻藝術的爛熟期和最後一個高潮迭起之時代。其中有程邃為代表的歙派，丁敬為首的浙派，鄧石如為主的鄧派，趙之謙領軍的趙派，黃士陵創新的黟山派及晚清最後的大家吳昌碩掛帥的吳派。流派紛呈，多彩多姿，令藏家珍愛不已。而這些流派的代表人物及主要篆刻高手，又都是精研金石碑帖的書法高手，他們在書法上的成就甚至要高於篆刻上的評價。

田家英《中國古代史講義》手稿。

田家英對篆刻也十分喜愛，其個人所治和所收印章近百方，都是高手所刻。自然，這些篆刻各派主要的代表人物的書法，也是田家英下功夫搜求的對象，基本上都搜集齊全了，其中還有不少精品和難得的書法作品。

如其所集到的鄧石如一幅對聯：「海為龍世界，天為鶴家鄉」草書五言聯，是鄧石如書法中的神品，田家英在杭州書畫社內櫃發現而購下，興奮多天，遍邀同好觀賞，並且將其掛在毛澤東的書房，請毛欣賞。喜歡草書的毛對鄧石如這幅草書聯也非常喜歡，留掛在毛的書房壁上相當長的時間。另一喜歡收藏文物的陳伯達，也一見盯上，多次向田家英索讓此聯，遭田拒絕。為此，陳伯達與田結下了小小的樑子。

此外，丁敬為首的「西泠八大家」，俗稱浙派。領軍人物丁敬（一六九五～一七六五年），字敬身，號硯林，又有硯叟、龍泓山人、硯林外史、勝怠老人、孤雲石叟、獨游杖者等別號，浙江錢塘（杭州）人。丁敬勤奮好學，對金石學有深入的研究，收藏甚富。他與當時書畫家金農、汪啟淑、釋明中等書畫篆刻家交往甚契，常往來於揚州、杭州間，書法、繪畫、詩作都頗有造詣。

丁敬所處的清代早期，正是篆刻藝術的全盛時期，作者如雲，名手輩出，高鳳翰、汪士慎、鄧石如、巴慰祖等都是當時卓有成就的篆刻家，丁敬和鄧石如二人更是其中佼佼者。丁敬以大家風度自立門戶，大膽開創浙派篆刻藝術，打破當時徽派一家的天下，矯正了競巧鬥研的習氣，更為印學界所一致公認。有「入清以來，文何舊體皮骨都盡，皖派諸子力復古法，而古法僅復。丁敬兼顧眾長，不主一體，故所就彌大」之說。

丁敬篆刻藝術有其鮮明的個性特徵，主要表現在：：

一、充分發揮了切刀的藝術特徵。他的作品強調運刀鐫刻的節奏起伏與鋒穎蒼勁，印文線條有流動感和節奏感，印文隸書的波筆意味也因此而濃重。

二、章法多取「秦漢而兼元明」，古拗峭折而另樹一幟，他摹擬秦漢印風卻不拘泥於古法，追求平正渾厚和清剛樸茂，筆劃刪繁就簡，取意篆隸之間，所以時出新意，然不失古拙之風貌。

三、邊款更有意趣和金石味。丁敬的印章邊款是用單刀刻寫的，一刀即成一筆，簡潔寫意，別開一徑，鐵生詞文尤極稱之。

陳豫鍾評說這種邊款乃「不書而刻，結體古茂，聞其法，斜握其刀，使石旋轉以就鋒之所向……

然而，丁敬的印一方好求，書法作品卻很少。田家英搜集多年，西泠八大家獨缺丁敬墨跡，一九六三年，田家英隨毛赴杭州工作。一日得空便與幾位同好相聚，論古說今，評論各家書畫短長。當日，田家英與杭州的史莽初識成知交。史莽為浙江省委的政治研究室幹部，田可謂是其頂頭上司，因田兼任著中共中央政治研究室副主任。

史莽業餘搞藝術史等研究，也是文物發燒友，且精於鑑別，當日指出田家英的一幅趙之謙書法作品是贗品，其理由是趙書寫喜用側鋒，而該幅作品無側鋒。田聽後十分認可。當史莽說田獨缺西泠八大家丁敬書一語，便說丁敬是杭州人，他的作品在杭州還不時能看到。

過了兩天，經史莽奔走，告知田家英說，已徵得杭州市文物局負責同志同意，杭州書畫社有兩張在內櫃出售的丁敬書法作品，可供田挑選，一幅是丁敬送人的立軸，寫得規整，裱裝也好。

另一幅是丁敬寫的「豆腐詩」草稿，寫得隨意，多有修改，但內容十分有趣。不過，該詩稿，丁

敬沒有鈐印，是後人補上的，且要價不菲，要六十元。田看後問史莽該取哪幅。史莽力主買「豆腐詩」稿書法，田便決定購下丁敬「豆腐詩」稿書法作品。

六十元人民幣，在一九六三年，約等於兩個年輕工人滿師後的工資。在全國人民平均存款在十元至二十元之間的生活水平時，丁敬的一塊「豆腐」要六十元，委實是高價「豆腐」。史莽勸購後頗感價高不安，說，東西雖好，可貴了點。田說：不要緊，我每個月從工資中節省點，別無他用，買一、兩幅東西還是買得起的。

「同病相憐」的史莽嘆道，我輩均是「舉鼎絕臏」之人。

除篆刻各家外，清朝各畫家如「揚州八怪」等書法作品，田都對號入座，一一收齊。

披沙瀝金，淘盡仁人志士珍跡

清代，特別在清末的外憂內患之際，中國湧現出許多愛國的仁人志士。這些人的珍貴遺墨，是「小莽蒼蒼齋」藏品中的一道亮麗的風景線。

清末仁人志士中最為著名的是「戊戌變法」六君子的墨跡，經多年辛苦求訪，田家英終於收齊了六君子的作品。

但是，大凡喜好收集「戊戌變法」史料的人都知道，被慈禧太后砍了頭的戊戌六君子，以譚嗣同和康廣仁的墨跡最為難得，前者名氣太大，生前為四品軍機章京，輔佐光緒皇帝，參與新政，被捕時又以錚錚鐵骨的硬漢仰天辭世。故後人均不敢收有他的墨跡，以防株連。而康廣仁則相反，生前被其兄康有為之名聲所掩，事發後代兄受過，是個不甚知名的人物。他的出名是在死

後，而那時人們再想收集其墨跡，已為時晚矣。

康廣仁（一八六七～一八九八年），名有溥，字廣仁，號幼博，以字行。廣東南海人。《清史稿》講述他在澳門辦《知新報》，在上海辦大同譯書局，傳播西學等經歷。康廣仁在世時，名氣遠不如乃兄，當時求康有為題字的人很多，常由廣仁代筆，皆鈐「康有為印」款，用以敷衍。這副對聯也如是，一直誤以為康有為的親筆，為陳秩元（字遜儀）所保存。一個偶然的機會，此聯被梁啟超看見。梁驚呼：「此聯不署名，而有南海先生印，殆受命代筆耶？然與博丈相習者，一見辨為丈書。」經梁啟超題跋後，陳秩元贈予康有為。又經康辨認，確認是其弟幼博烈士所書時，已是二十三年後的事。康為此十分感慨，題稱：「幼博為國而死，越今廿三年，庚申二月二十一日葬之於句容孚山，而朝尚無恤典也，只有靖獻而已。」康有為將此聯又轉贈給重遠，重遠又請陳秩元作跋，以記流傳始末。

此聯被梁啟超稱之為「久絕天壤」的「瑰寶」，歷經半個世紀，輾轉數人，終於被田家英所收藏。這是迄今所知唯一存世的康廣仁烈士的遺墨，而康、梁二師的題跋，不但為墨跡的真實性做了實證，更使珍品錦上添花，彌足珍貴。

此聯為田家英所收，也說明皇天不負苦心人。田家英遍託各文物店，最後由北京琉璃廠師傅代其收集入手。

而田家英多年託京城以外的古舊書店、文物店熟人、朋友尋覓譚嗣同的墨跡，都杳無吉音相報。

一個偶然的機遇（大約六〇年代初），浙江的汪弘毅從瑞安縣帶來一批有地方特色，如孫衣

言、孫詒讓父子的墨跡，其中夾雜的一幅扇頁引起了田家英的注意。扇頁所書乃七律奉和之作，落款便是田家英朝思暮想的「莽蒼蒼齋」主人——譚嗣同。這一發現令田家英歡欣雀躍，他仔細審讀全文，得知此件是譚嗣同於光緒二十二年（一八九六年）寫給好友宋燕生的。宋燕生（即宋恕），浙江瑞安人，是近代著名學者，曾講學於杭州求是書院。他於是年八月譚嗣同去上海時，曾作東款待譚氏，並以題詩相贈。譚嗣同返回南京時，書扇和韻奉答。該詩輯入《莽蒼蒼齋詩》。田家英將扇頁與詩集對照，發現扇頁多了二百餘字的詩注，這對於研究譚、宋關係及當時社會學術思想有著重要的價值。從書體上看，筆法參以漢隸，風格獨具，洋洋灑灑將整個扇面布列得有條不紊，是件著意運用書法藝術的寫件，這在已發現的譚嗣同作品中也屬罕見。唯使田家英感到美中不足的是名下無印章，大約屬逆旅之作。田家英小心慎重地在扇頁的左下角鈐蓋了「小莽蒼蒼齋」朱文篆書印。這樣，兩個「莽蒼蒼齋」齋主終於在同一件作品上留下了痕跡。此事似乎在田家英收藏生涯中佔據著很大的分量，他請知己來「小莽蒼蒼齋」一起品玩，又特地拿到故宮漱芳齋請王冶秋、吳仲超等人觀看。不久，他聽上海的方行說，中華書局準備重出《譚嗣同全集》，意在將最近搜集到的譚嗣同佚文全數補進時，囑託一定要將這幅扇頁收入，以此作為對譚氏的最好紀念。

此外，田家英還收有清末愛國詩人龔自珍、禁菸抗英的林則徐、鄧廷楨等，以及收復新疆的左宗棠等人的書法，也都有較精或精品入藏。其中值得一提的是一幅名為「觀操守」的林則徐行書立軸，是文佳字好的作品。條幅是：

觀操守在利害時，觀精力在飢疲時，觀度量在喜怒時，觀存養在粉華時，觀鎮定在震驚時，防欲，如挽逆水之舟，才歇力，便下流；從善，如緣無枝之木，才住腳，便下墜。

此條幅內容不啻是林則徐為官仕途生涯的自我修養與人生經驗總結，也是林則徐一代名臣的寫照。

此外，李鴻章、張之洞為首的洋務派的書法，在田家英的藏品中也佔一席，重要人物之墨跡可說一應俱全。

同孟子四月二日生
（邊款）

為五斗米折腰
趙之謙的篆刻

吉庵稽首
黃士陵的篆刻

硯林雨後之作
丁敬的篆刻

破荷亭
吳昌碩的篆刻

石戶之農
鄧石如的篆刻

程邃之印

林則徐行書觀操守軸。

鄧石如草書五言聯。

三、獨領風騷的清代、近現代名人書札

中國文人、知識分子乃至拍賣行的朋友們，把唐代以前的名人書信稱為帖，是重視其書法之意。最著名的有西晉陸機的《平復帖》，距今一千七百多年，是存世最早的書法真跡，其字古樸、雄渾、沉厚。王羲之寫給親友的書信有《快雪時晴帖》、顏真卿的《爭座位帖》、楊凝式的《韭花帖》等，都是流傳下來的我國古代書信珍品。

自宋朝刻本出現後，人們把用文字刻寫下來的東西都稱為書，而用文字書寫的信函也屬於書的範疇，所以書信就有了各種叫法：書牘、書札、手札、書簡、手簡、尺牘、尺翰、尺素。

由於具有史料、文獻、文學、書法、文物等多方面的價值，再加上「存世僅此一件」的孤品性質，名人書信歷來都為收藏家所重。一九九六年，「佳士得」拍賣行推出了一場「上海張氏涵盧舊藏——宋元翰牘明清書畫精品」專場拍賣，其中有我國歷代一些大名家的書信，如宋朝曾鞏、蘇軾、朱熹、曾紆、張即之、朱敦儒，元代的倪瓚、張雨，明朝的董其昌、文徵明等，給尺牘的拍賣造了勢。

緊跟著，顧氏「過雲樓」、陶氏「五柳堂」藏明清名人尺牘、錢鏡塘藏明代名人尺牘」。錢鏡塘是上海著名書畫鑑賞家、收藏家，德」秋季大拍上，推出了「錢鏡塘藏明代名人書信拍賣之後，二〇〇二年中國「嘉所藏「明代名人尺牘」共二十冊，收有明永樂至崇禎年間重要歷史人物四百餘人的書信。這批書

信最終以九百九十萬元創下了中國古籍善本單項拍賣世界紀錄。

至於近、現代的名人書信，在拍賣會上也是價格不菲，行情看漲。二〇〇一年在「海王邨」圖書資料春季拍賣預展上看到了端方、何維樸、葉德輝、蔡元培等人的書信，裱在了一本冊頁上，底價六千至八千元。周作人的手札一頁，二千至二千五百元。沈鈞儒書信一頁，二千至二千五百元。還曾見茅盾書信十八封（帶原信封），成交價五‧五萬元。

跨入二〇一〇年後，名人書信更成為搶手貨，價格扶搖直上。保利、嘉德等幾乎年年要搞一次名人尺牘之類名稱的專場。

雖然這些業已面世的名家信札書稿，不乏一些珍貴資料和文物，但與田家英的收藏相比，那就是和龍王爺在比寶了，不能相比。

洋洋大觀，清人尺牘書札

田家英共收有清人近三百餘學者的詩札、詩稿、書信墨跡。

其中以詩札、詩稿言有六十餘人。通過田收藏的有關書法、信札，可以看到在清代詩壇上以王漁洋為首的神韻派、沈德潛為首的格調派、袁枚為首的性靈派之詩文。另外，像宋琬、趙執信、黃景仁、厲鶚、蔣士銓、錢載、姚燮、鄭珍等當時頗有名氣的詩壇射雕手和清末「同光體」的陳三立、范當世、沈曾植、袁昶以及其他流派的高心夔、樊增祥、易順鼎等名家，和「詩界革命」運動後出現的康、梁等新派詩人，他們的手跡或詩作，在「小莽蒼蒼齋」都能找到。田家英還把零散出現的詩札匯編成冊，分甲、乙、丙三編，共收有六十位學者的詩。此外，「小莽蒼蒼齋」

還保存有一些詩集手跡，如《王漁洋詩卷》、《徐乾學詩冊》、《施閏章詩冊》、《顧圖河詩冊》、《杭世駿全韻梅花詩集》、《梁同書詩稿》、《齊召南詩卷》、《伊秉綬詩冊》、《王芑孫、曹貞秀題畫雜詩冊》等；也有諸家為某人書詩冊，如《王岱、田雯、曹貞吉、黃虞稷等為宋犖書詩冊》等等，集中數以千首的詩，對清詩的研究有不可替代的價值。

此外，清人書簡的收集，也是「小莽蒼蒼齋」的另一特色。

田家英從清史研究角度看，認為清人書簡涉及的範圍很廣，時代特徵很鮮明，能夠真實地反映當時政治、經濟、文化、學術的面貌，史料價值更高。所以他銳意尋覓清人書簡。在他收集到的二百餘家近四百通書簡之中，多數為學者之間的往來函牘。有千言長信，有短篇小札，也有三言兩語的名片。這些學者在經學、哲學、史學、地理學、音韻學、金石學，以及天算曆法等自然科學各方面，各有著卓越的成就。他們的往來信札，或有疑義相析，或以所得相告，或縷述搜集材料之艱，或細陳考訂核實之苦，談的大半屬於學術問題。如汪輝祖致孫星衍札中，論述了自己在幕期間，先後編次《史姓韻編》、《九史同姓名錄》、《二十四史同姓名錄》、《遼金元三史同名錄》等史學工具書，成為後人「讀史時手鈔備考之物」，札中所涉人物邵晉涵、洪亮吉，也都是當時著名的學者。

他還在周春致吳騫的信中發現了有關《紅樓夢》的資料。周春（一七二九～一八一五年），號松靄，乾隆十九年進士，官廣西岑溪知縣。他與吳騫同是海寧老鄉，彼此常有書信往來。周春小曹雪芹十歲，可為同時代人。曹雪芹晚年貧困交加，隱居北京西山，身後留下的《紅樓夢》卻輾轉謄鈔，不脛而走，使得居住在南方的文人騷客只知其書，不聞其人。難怪周春在「拙作《題

紅樓夢》詩及書後」，竟對「曹棟亭墓銘、行狀，及曹雪芹之名字、履歷，皆無可考」，特書與

吳騫「祈查示知」。該信寫於乾隆六十年（一七九五年）前後，距雪芹之死僅三十來年。這是迄

今發現最早評點《紅樓夢》的墨跡之一，十分難得。

田家英把收集到的信札一一辨認、整理、考證、裝裱成冊、匯編成集。他把趙翼、王念孫、

章學誠、汪輝祖、武億、江聲、洪亮吉等人寫給孫星衍的信合為一集，訂為《平津館同人尺

牘》；把錢大昕、梁章鉅、潘奕雋、汪為霖等人給錢泳的信，合為一集，訂為《梅華溪同人手

札》。這樣合成專集的書簡有好幾大本。對於大部分零散書簡，田家英則根據內容，以時間為

序，分甲、乙、丙、丁四編和文苑上、下兩個附編。這裡面收有王原、盧文弨、趙佑、王杰、吳

騫、汪熹孫、顧廣圻、齊彥槐、秦恩復、徐松等一百多位學者的手札。另外，他還把一些與某一

歷史事件有關聯的書簡匯集在一起，以便於專題

研究時查找。如在收有馮桂芬、王韜、汪康年、

鄭觀應、楊銳、康有為、梁啟超等人的專集上

面，標注得很清楚：「此冊所收乃晚清輸入新思

想者。」

這些信札詩稿都分門別類，整理裝訂成冊，

均其親力親為，顯出其作為清史研究者的素養和

獨到的眼光，也可看出其對文物的鍾愛珍重之

情。

1958年4月27日毛澤東致田家英信。

除大宗清代學者書簡外，田家英也精心收藏了一些近代大學者和黨派重要人物的書簡和墨跡。學者如章炳麟、黃侃、蘇曼殊、李叔同、柳亞子、魯迅、周作人、胡適、郁達夫、郭沫若等；黨派重要人物如孫中山、袁世凱、黎元洪、黃興、李大釗、于右任等。

其中以魯迅和李大釗的書簡最為珍罕。何以會如此珍罕呢？以魯迅而言，中共建國後，毛樹立了一個死去的魯迅為知識分子典範，把他捧到一個嚇人的神的高度，早在上世紀五○年代就在上海建立了魯迅紀念館。魯迅又有記日記的習慣，凡發出去的文稿、信件等，都有記錄。魯迅紀念館建成後，以國家之力按圖索驥，民間所剩極有限。加之，魯迅遺孀許廣平護夫不遺餘力，對魯迅文物看管極嚴。「文革」中，江青一次私自從魯迅紀念館抽調了一些魯迅書信和文稿，許

李大釗手鈔《黃石公素書》（局部）。

廣平直追不放，把公案打倒毛澤東處，終於追回，所以魯迅書簡文稿失散在外極罕。

田家英可謂「天時、地利、人和」三條件均具備者，終於被其覓得了魯迅一九二七年十月二十一日寫給廖立峨的一封信，田家英還專門做了板夾，妥善保存。田家英還收藏有周作人一九二九年至一九四〇年間寫給好友的三十餘封信。這些書簡，已成為研究比較周氏兄弟的極其寶貴的史料。

而李大釗則是中共創始人之一，又去世極早，為了紀念這位中共創始人，故李大釗遺物所存世者也不多。而田家英也覓到了李大釗手鈔黃石公《素書》一冊。該冊首頁上有「闇齋李大釗手鈔」字樣，全書是用印有「闇齋手鈔」的藍格子紙鈔就，字字清勁，共十二頁。李大釗號闇齋，外間知者甚少，顯然與田家英熟知黨史有關而有心收到。

中國現代頂級書札以田為天下尊

中國著名史學家劉大年在〈田家英與學術界〉一文中披露道：「一九六四年春節前不久，家英和我還發起過一個小的集會，祝范文瀾同志七十壽辰。參加的有王冶秋、黎澍等七、八人。每人掏人民幣五元，在四川飯店聚餐一次。談話中，家英講，他正在收集當代名人書信手跡。不是要一般書信，只要寫給他的親筆信，而且是要毛筆寫的。毛主席、朱總司令、其他領導人、名人，寫給他的毛筆信都有了，但沒有范老的信。他想最近寫信給范老要點什麼，希望得到一封毛筆回信。學術界其他知名人士的信，他也打算收集一些。」

綜合有關資料，中共毛澤東時代的所有中共巨頭，包括毛澤東、劉少奇、周恩來、林彪、陳

毅、康生、陳伯達等，約數百位中共巨頭大員及學者、社會名人都有致田家英的信。這和田家英是毛澤東秘書而身處權力中樞的特殊地位有關，也與他努力求訪相關，可謂獨一無二。

四、田家英的國寶、絕品、精品、上品

收藏毛氏墨寶的黨內雙雄

毛澤東的字、墨跡，隨著他去世，已成國寶。相信在不久的拍賣市場上，一定會出現拍出天價的毛澤東書法作品，可能一幅作品會動輒百萬、千萬，甚至過億。

而在中共黨內，唯有被稱為黨內一支筆的胡喬木和少壯才子的田家英兩位毛澤東秘書，是收藏毛氏墨寶大家。用田家英的話來說：「喬木收集的比我還多。」

胡喬木常隨毛澤東起草文稿，修改文稿，與毛澤東筆墨相處的時間較多，毛澤東的許多文稿最後都由胡喬本執筆定稿。故毛澤東的棄稿、修改稿和隨意寫的一些提綱、意見，胡喬木都極其珍惜地將它們收藏起來。所以，論收藏毛澤東的文稿墨寶，胡喬本排天下第一。而且，胡喬木在「文革」中雖被毛棄而不用，但沒有被打倒，其收藏的五萬餘冊書和毛氏墨寶等，均由胡氏家族繼承保存。那是胡氏家族的一座金礦。

至於保存收藏毛氏墨寶的第二人，就數田家英了。

有篇文章比較詳盡地披露了田家英收藏的毛氏墨寶。該文說：田家英居住的永福堂正房西屋西北角靠牆放著一排櫃子，裡面全是田家英收藏的清人字軸。櫃前有一張長方形茶几，上面擺放

著與茶几幾乎等同的長方形藍布匣。不管是秘書、勤務員或是家裡的什麼人，從來沒有動過它。因為它的主人田家英對此物格外看重，也格外精心。偶有貴客來臨，他才肯拿出來展示一下。多數時間是在夜深人靜之時，自己獨自欣賞。這就是被主人稱之為「小莽蒼蒼齋」收藏的「國寶」

──毛澤東手跡。

打開藍布匣，進入眼簾的首先是一冊深藍布面裱成的套封，上面用小楷寫著「毛澤東：《中國農村的社會主義高潮序言》」，下面署款「一九六四年三月家英裝藏」。《序言》分兩稿，都是過程稿，均為十頁，一篇是用毛筆書寫，一篇是用鉛筆書寫。據逢先知回憶，建國初期的一九五五年，在毛澤東眼裡，正是社會主義和資本主義決勝負的一年，這一年黨中央召集了五月、七月、十月三次會議，推動農業合作化，於是幾千萬戶農民響應黨中央號召，合作化搞得熱火朝天。為了進一步推動這一形勢的發展，毛澤東親自編輯了《中國農村的社會主義高潮》一書（上、中、下三冊，九十多萬字），並為該書寫了〈序言〉。其中第二稿便是毛澤東於自己六十二歲生日那天在杭州完成的最後定稿，並親自謄寫了一遍。

另一件用錦緞裝裱的套封，上面題簽《毛主席詩詞手稿》，共十首，大部分詩詞是人們熟知的，如〈沁園春‧雪〉、〈七律‧人民解放軍佔領南京〉、〈憶秦娥‧婁山關〉等，還有兩首〈五律‧看山〉、〈七絕‧莫干山〉，在毛澤東生前沒有發表，直到一九九三年才正式由《黨的文獻》第六期公諸於世。

藍布匣中保存最多的還是毛澤東書寫的古代詩詞，有李白、杜甫、杜牧、白居易、王昌齡、劉禹錫、陸游、李商隱、辛棄疾等人。毛澤東書寫古詩詞大都是默寫，像〈木蘭詞〉、白居易的

〈琵琶行〉、〈長恨歌〉這樣的長詩，也是一揮而就，很少對照書籍。由於只是為了練字或是作為一種休息，毛澤東並不刻意追求準確，書寫中常有掉字或掉句的現象，有的長詩，像〈長恨歌〉，甚至沒有寫完。

田家英非常喜歡毛澤東的書法，很早就留意收集。他收集主要通過兩個渠道：一是當面索要，再有就是從紙簍裡撿。毛澤東練字有個習慣，凡是自己寫得不滿意的，隨寫隨丟。有一次，田家英從紙簍裡撿回毛澤東書寫的〈七律·人民解放軍佔領南京〉這首膾炙人口的詩，高興地對董邊說：「這是紙簍裡撿來的『國寶』。」有許多次董邊看見田家英在書桌前將揉成團的宣紙仔細展平，那是毛澤東隨手記的日記，上面無非是「今日游泳」、「今日爬山」一類的話。董邊不解地問：「這也有用？」田家英說：「凡是主席寫的字都要收集，將來寫歷史這都是第一手材料。」

日積月累，藍布匣裡的毛澤東手跡越積越多，到一九六四年，田家英統一將它們裝裱成冊，即便是單頁紙，他也精心裱成軸或裱成單頁。

得天獨厚，又收藏有心。若論收藏毛氏墨跡的種類、多樣性，田家英仍能稱得上天下第一。

絕品——大明成化印盒乾隆印泥

田家英對文房文物的收藏也可以算得上是一家。其收藏的硯、墨、印泥、印章等，也都是上品、精品，甚至是絕品。

以田家英收藏的印泥而言，可能是絕品。其入手經過，也可以看出田家英對毛的忠心。田家

毛澤東手書白居易《琵琶行》（局部）

英自中共建國後，便成了毛的「掌璽大臣」。夫人董邊回憶：記得五○年代初，毛澤東以國家主席的名義頒布各種公告、任命時，印章常常由田家英代為鈐蓋。那時，毛澤東每天收到大量來信，以民主人士居多，回信成為一項非常慎重和須與不能耽擱的事。有許多星期天，董邊只得放棄休息，幫田家英抄寫信封、蓋印。為了不至於將信件弄混，她還縫了個大布兜，將中央、地方、民主人士等分割成若干小口袋。想起那時候的因陋就簡，她戲稱這是最早的「中央信訪局」。

以後，隨著條件的日益改善，蓋印使用什麼樣的印泥又成為田家英的一樁心事。毛澤東以往使用的印泥，質量很差，沒隔幾年，印色便發黑褪色。田家英說：「主席的墨跡和藏書都是中華民族的瑰寶，要世代相傳，蓋在上面的印也要經得住時間的檢驗。」為此，他多次去琉璃廠，拜託老師傅尋覓乾隆時期遺存至今的清秘閣為宮裡製作的八寶印泥。據傳這種印泥的配方是由明代宮中傳出來的。原料主要是珍珠、天然紅寶石、紅珊瑚、麝香、朱砂、朱膘、冰片、赤金葉，統稱八寶，加上柔韌、富有彈性的艾絨，再用存至幾十年的蓖麻油調製，使印泥冬不凝、夏不稀，不走油、不跑色。琉璃廠的師傅找來「大明成化年製」款的洒藍龍紋印盒，裝了滿滿一盒印泥。

使用這種印泥，打出的印色不擴散，色澤鮮艷而不褪色。

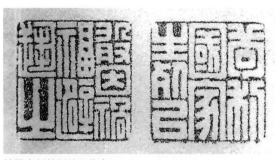
陳巨來刻林則徐名言章。

精品──「十學人硯齋」的名硯

據田家英文物好友史莽回憶：

有一次家英來我家，見我在翻閱各種《硯史》，就開玩笑地問：

「你想做當代的拜石米顛嗎？」我向他解釋，石刻是造型藝術中的重要門類，存有不少不朽的藝術精品，故石工在魯班殿上是坐第一把交椅的。但是研究起來很困難。古石窟太遠，石牌坊太大，石印章又太小；石硯是最適宜我這類業餘搞藝術史研究的有關石刻藝術的好資料。有時在銘文、題跋中還能得到意想不到的「絕妙好辭」和珍貴史料。為了證實我的話有理，我把自己收藏的幾方有代表性的石硯給他看。他興致勃勃，邊欣賞，邊品評。他的藝術欣賞水平很高，不大看中那些精雕細刻的，而喜愛那些加工少、品格高的巧作。不過他尤其愛好學者的「著書硯」，對一方清初學者萬壽祺所用、後又為汪為霖和查士標所藏的紫端硯，摩挲不已。他興趣十足地說：「我也有幾方學者的著書硯，將來湊成十方，刻它一顆印章：『十學人硯齋』。」

頓立夫為田家英刻章五枚。

經多年收集，田家英的「十學人硯齋」名副其實了，計收有：翁歷（華亭人、號菉園）曾藏有的兩方上好端硯（舊藏編號為四十、四十八）。一方阮元的銀絲硯（曾任兩江總督、金石家），該硯底鐫有阮元節錄的《蘭亭序》。一方著名藏硯大家黃任（曾任肇慶知府、親自下岩洞採硯石）在其八十五歲生日時精鐫的雲螭硯。另有大學者朱彝尊玉兔望月硯、袁枚舟形硯、桂馥夔雲硯、錢大昕駝肌石硯、姚鼐「講易」澄泥硯、錢咏梅花硯、潘祖蔭製趙之謙銘「永寧長福」瓦當硯。另有史莽相贈的明末清初詩人萬壽祺的著書硯。

田家英收藏約有二十餘方硯，方方精品，除上述著名學石硯外，為收齊品種，還購有甘肅的洮河硯、安徽的金星歙硯、東北的松花石硯等。

好硯配好墨，田家英還收藏了許多清代銘墨。

上品——百餘方近現代名家印章

田家英是個性情中人，在逛地攤或轉溜書店、文物店時，看到好的印章也會買下，或送人或自用。六〇年代初，田家英在杭州「西泠印社」看到吳昌碩的一副篆書聯——「心中別有歡喜事，向上應無快活人」，他覺得下聯像是寫自己的為人，便買回掛在書房。說來也巧，一次在琉璃廠見到一方陽文篆書的老壽山石章，印文很巧便是「向上應無快活人」。田家英覺得是「緣」，便買下，常蓋藏書上。但其收藏的印章，更多的是請當時名家刻的收藏印。其印石雖無田黃、雞血，但全都是上質壽山印石，不少凍石，現也很難見見二三。

為其篆刻印章的高手有錢君匋、頓立夫、沙孟海、吳樸、王個簃、方介堪、韓登安、葉潞

淵、方去疾、陳巨來、齊燕銘（曾任國務院副秘書長）等。

讀這些收藏印可以窺見田家英的個性和情趣，如請陳巨來刻的林則徐名句：「苟利國家生死以，豈因禍福避趨之」；沙孟海刻的「實事求是」；葉潞淵刻的「成都曾氏小莽蒼蒼齋藏書印」等。

田家英自用收藏印，也是極有收藏價值的。

閒坐說紅朝往事

寫這本書，頗有「白頭宮女在，閒坐說玄宗」的心境。

筆者成長於毛澤東的紅朝，筆耕於鄧小平的改革開放歲月。筆者的青春時代，與本書介紹的中共開國領袖，將帥、文膽的生涯息息相關。我和他們都曾生活在同一個藍天下，同一片大地上。毛澤東的紅朝發動過無數次政治運動，筆者都親身經歷目睹；毛澤東的所有文章詩詞，筆者都讀過；毛澤東的親密戰友林彪為他編的紅語錄，筆者曾經背誦如流；毛澤東永遠偉大、光榮、正確的政治神話，也每天如雷貫耳。周恩來、林彪、康生、粟裕、鄧拓、田家英、江青和葉群，也都是那個時代光芒萬丈的人物和曾經叱咤風雲的弄潮兒。

上世紀八十年代初筆者赴日留學，專攻中共近現代史，寫過近二十本中共領導人物的傳記和相關重要事件的著作，無論在感性上或是在理性上，都對紅朝和紅朝人物有了更高層次上的認識。本書披露的中共開國領袖的淘寶祕聞，都是筆者平日治史積累的一些資料，是一片片龍鱗的綴聯成書，以饗讀者共賞。

筆者寫這本書的另一個衝動是筆者也有淘寶的經歷和痴迷，也差可比肩這些大人物之一二。

筆者自幼集郵，文革後，曾節衣縮食，痴迷地收集碑帖，版本線裝書和書畫等，赴日後又數十年如一日地收藏中日史料文物，特別是錢幣，且於錢幣相關的甲骨，銅鏡、印章等也悉心收藏。

因此，相對而言，筆者對中共開國領袖的淘寶祕聞似有相識之感，特別是毛澤東的大秘書田家英為寫清史而窮盡搜集清人書法尺牘等志趣，更是讚賞心儀，筆者搜集收藏錢幣等文物，是為窮盡中華文明奧祕，治中國貨幣新史而為，這是一個美麗的中國夢。

希望讀者喜歡這本書，分享那美麗的中國夢。

楊中美

二〇一五年五月二十四日於東京大觀樓

主要參考文獻

1 司馬遷《史記》中華書局 一九五九年

2 《建國以來毛澤東文稿》（第一冊至第十三冊）中央文獻出版社 一九八七～一九九八年

3 徐濤《毛澤東詩詞全編》湖北教育出版社 一九九三年

4 楊中美《紅朝艷史》時報出版社 二〇〇七年

5 郭金榮《毛澤東的黃昏歲月》天地圖書有限公司 一九九〇年

6 李志綏《毛澤東私人醫生回憶錄》時報出版社 一九九四年

7 林青山《林彪傳》上、下冊 知識出版社 一九八八年

8 許芥昱《周恩來傳》明報出版社 一九七六年

9 高文謙《晚年周恩來》明鏡出版社 二〇〇八年

10 林青山《康生外傳》星辰出版社 一九八七年

11 仲侃《康生評傳》紅旗出版社（內部發行）一九八二年

12 羅伯特・帕克（Robert Pack）著，顧兆敏等譯《龍爪：毛澤東背後的邪惡天才康生》時報出版社

13 周明主編《歷史在這裡沉思》（一九六六～一九七六年記實）華夏出版社 一九八九年

14 盧之超主編《毛澤東與民主人士》華文出版社 一九九三年
一九九八年

15 賈思楠編《毛澤東人際交往實錄》江蘇文藝出版社 一九八九年

16 丁凱文主編《百年林彪》明鏡出版社 二〇〇七年

17 葉永烈《江青實錄》利文出版社 一九九三年

18 葉永烈《姚蓬子與姚文元》南粵出版社 一九八八年

19 葉永烈《陳伯達傳》文化教育出版社 一九九〇年

20 珠珊《江青秘傳》星辰出版社 一九八一年

21 葉永烈《毛澤東的秘書們》上海人民出版社 一九九四年

22 董邊等編《毛澤東和他的秘書田家英》中央文獻出版社 一九八一年

23 盛巽昌《毛澤東眼中的歷史人物》上海辭書出版社 二〇〇五年

24 馬南邨《燕山夜話》北京出版社 一九七九年

25 蔡國聲《印章三千年》上海文化出版社 二〇〇四年

26 陳烈《田家英與小莽蒼蒼齋》三聯書店 二〇〇四年

27 《彭德懷傳》編寫組《彭德懷傳》當代中國出版社 一九九三年

28 王力《王力反思錄》影印本 二〇〇一年

29 楊中美《黃金貨幣時代的新發現——三孔布新考》大塊文化出版 二〇一四年

30 南枝《葉群野史》鏡報出版社 一九八六年

31 王鶴濱《紫雲軒主人》中共中央黨校出版社 一九九一年

32 劉振德《我為劉少奇當秘書》中央文獻出版社 二〇〇三年

33 任鳳霞《一代名士張伯駒》當代中國出版社 二〇〇六年

34 王世襄《錦灰二堆》三聯書店 二〇〇三年

35 朱世力主編《中國古代文房用具》上海文化出版社 一九九九年

36 楊震方編著《碑帖敘錄》上海古籍出版社 一九八二年

37 李維基《藏事紛紜錄》學苑出版社 二〇〇四年

38 楊中美《胡耀邦評傳》天馬出版社 一九八九年

報刊雜誌（中文）